우리아이

첫 유럽
미술관 여행

우리아이

첫 유럽
미술관 여행

송지현 지음

R

'엄마표 영어'를 시작하면서 남들이 보낸다는 유명 학원의 학원비만큼 적금을 들자고 생각했던 때가 첫째 아이가 초등 1학년 무렵이었다. 삼십만 원의 금액으로 시작한 적금은 만기에 만기를 이어 오롯한 4년의 세월을 버텨주었다. 그 무렵 주변에서 아이들을 데리고 방학을 이용하여 해외 또는 제주도에서 '한 달 살기' 붐이 일었고, 나 또한 아이들을 데리고 해외에서 한 달 살기를 해볼까 하는 생각에 한동안 마음이 어지러웠다.

"그럼 유럽으로 떠나볼까?"

보통 유럽 여행을 계획하면 빠질 수 없는 코스가 미술관과 박물관이다. 남들이 간다고 하니 나도 가볼까 하는 생각 또는 미술책, 역사책에서 한 번쯤은 봤던 작품을 내 눈으로 직접 만나고 싶은 마음으로 유럽 미술관의 문을 무작정 두드리는데 우리에게는 반 고흐, 르누아르, 모네, 마티스, 미켈란젤로 등 작가별로 빠짐없이 다녔던 무수한 전시회와 미술관 관람으로 쌓은 내공이 있었기에 미술작품 감상을 좋아하는 두 딸아이에게 유럽미술 여행은 더할 나위 없는 선택이었다.

미술 비전공자로서 미술사와 미술 테크닉에 문외한이어서 오히려 틀에 갇힌 작품 감상이 아닌 작품의 있는 그대로를 받아들일 수 있는 순수함이 우리에게는 있다고 자신하고 있었지만, 막상 유럽미술 여행을 준비하고자 하니 수많은 관람객 속에서 어떤 작품을 어떻게 감상해야 할지 막연한 두려움과 불안으로 휩싸였다. 무엇보다도 아이들이 고매한 유럽미술의 높은 문턱을 자연스럽고 친근하게 넘을 수 있도록 어떤 방식으로 도와줄 수 있을지가 제일 큰 고민이었다.

그것도 그럴 것이 아이들이 태어나기 전 유럽 여행에서도 입 소문난 명소는 빠짐없이 다녔고, 유명하다는 미술관 박물관도 분명 방문했었는데, 내 머릿속에 남은 작품은 유리관에 갇혀있던 루브르 박물관 '모나리자'뿐이었다. 미술에 대해 잘 알지 못했기에 유럽을 다녀오고 나서도 아쉽다거나, 영혼 없이 감상했었던 그 시간이 안타깝다 싶은 감정도 없었고 나는 그저 에펠탑을 본 당당한 유럽 여행 유경험자였다. 그 당시 유럽 여행은 영국-프랑스-스위스 코스를 숨 가쁘게 찍는다는 느낌이었고, 유럽미술은 교양 있는

분들이 감상하는 사치스럽고 어려운 존재로 여겨졌으며 학창 시절의 미술은 입시 공부에 밀려 감상이 아닌 암기과목 정도로 치부되었으니 더는 무슨 설명이 필요할까.

그래서 이번 유럽미술 여행을 준비하면서, 예전과는 다르게 '아는 만큼 보이는 여행'을 하고 싶었다. 가장 신경 쓴 것은 세상 어디에도 없는 엄마표 워크북을 제작한 것이다. 아이들은 워크북 속 워크지와 미션지를 탐정이 된 것처럼 하나하나 해결해가면서 즐거워했고, 그 체험과 감상에 대한 만족도가 높았다. 나 또한 체험다운 체험을 시켜준 것 같아 뿌듯했다. 작품 설명을 못 할 민망함을 대신할 차선책으로 만든 유럽 워크북은 딸들이 행여나 젖을까 찢어질까 애지중지 가지고 다녔고, 우리들의 유럽미술 여행에 없어서는 안 될 일등 공신이라고 해도 과언이 아니다.

단언컨대, 이 책의 시작은 이런 소중한 경험을 공유하고 싶은 나의 오지랖으로부터 출발했다. 아이와 함께 유럽미술 여행을 계획하고 있는 독자들을 위하여 또는 아이와 함께하지 않아도 유용할 정보를 담았다. 본 책의 첫 챕터에서는 생활밀착형 유럽미술 여행 준비 A to Z 을 소개하고 이후 챕터에서는 국가별 대표적인 유럽 미술관의 꼭 봐야 할 작품들을 엄선하여 추천 동선을 소개하고 작품 설명과 감상 포인트를 정리하였다. 한마디로, 단 한 권으로 유럽 미술관을 알차게 관람할 수 있는 노하우가 담긴 가이드북이라고 할 수 있다. 워크북에는 작품마다 감상 포인트를 남기면서 함께 QUIZ를 풀어볼 수 있게 하였다. 또한 오래도록 기억에 남을 유럽미술 여행의 소중한 다이어리이자 드로잉 북이 될 수 있도록 구성하였다.

아마도 우리는 어렸을 적 미술 전공을 하지 않는 이상 예술에 무지할 수밖에 없었고 감성적인 것에 인색한 시대를 지내왔기에, 이 책으로 말미암아 새롭게 미술에 관심을 가지는 사람들이 미술을 어려워하지 않고 편안하게 즐길 수 있다면 그것만으로도 충분한 선물이 되지 않을까 감히 생각해본다. 또한 이 책의 독자들이 방구석 유럽미술 여행을 한 듯 설레고, '유럽미술 여행'이 독자들 버킷리스트의 한 문장이 되었으면 하는 바람이다.

송 지 현

유럽미술 여행 준비하기

영국 ENGLAND

네덜란드 NETHERLANDS

프랑스 FRANCE

스페인 SPAIN

이탈리아 그리고 바티칸 시국 ITALY and VATICAN CITY

Prepare for Europe art travel

유럽미술 여행 준비하기

아이와 함께 유럽미술 여행을 도전한다는 것은 시기적으로나 비용적으로 쉽지 않은 결정이기에 무엇보다도 철저하고 야무진 준비가 필요하다. '아는 만큼 보인다'라는 말이 있듯이 여행에 대한 정보를 꼼꼼하게 습득하고 손품과 발품을 부지런히 팔아 최소한의 경비로 최선의 선택을 할 수 있도록 STEP BY STEP 차근차근 준비해보자.

한눈에 보는 준비 과정

1. **[최소 6개월 전~출국 전]**
사전 조사 및 정보수집

2. 여행경비와 기간에 따른 나
만의 유럽미술 여행 계획 세
우기

3. **[최소 5~6개월 전]**
항공권 예약

4. **[최소 1~3개월 전]**
숙소 예약

5. **[최소 1~2개월 전]**
각종 서류발급 및
유레일패스, 입장권 예약

6. **[최소 3일 전~출국 전]**
환전하기

7. **[최소 1주일 전~출국 전]**
최소한의 여행 짐 싸기

우리 아이 첫 유럽 미술관 여행

두근두근 비법 공개

최저항공권 예매하기

시기적으로 성수기인 여름은 해가 길어서 여행할 수 있는 시간이 여유롭지만 미술관 및 박물관 입장 대기시간이 상대적으로 길고, 숙박비 등 여행경비가 비싼 편이다. 반면에 겨울은 해가 짧아 여행할 수 있는 시간이 촉박하지만, 입장 대기시간은 여름보다 상대적으로 짧아서 박물관 및 미술관 명소를 여유롭게 이용할 수 있으며 (사실 유명 미술관, 박물관은 일 년 내내 관람객이 많다) 숙박비 등 여행경비는 상대적으로 좀 더 저렴하다. 자신의 여행경비와 기간이 결정되었다면, 설렘 반 기대 반 두근두근 최저항공권을 예매해보자.

1. 항공권 예매는 최소 5~6개월 전에 한다. 항공권 예약은 일찍 할수록 가격이 저렴한 편이므로 최소 5~6개월 전이 좋다.

2. 항공권 가격비교사이트를 통해 자신의 조건에 맞는 최저항공권을 결정한다. 아이들과 함께하는 여행의 경우는 가급적 직항 또는 경유 1회로 제한하고 항공권 가격비교사이트(스카이스캐너, 와이페이모어, 땡처리 등)를 통해 자신의 조건에 맞는 최저항공권을 검색한다.

3. 결정한 항공권의 항공사 홈페이지에서 직접 예약한다. 항공권 가격비교사이트에서 결제 시 일종의 수수료가 있으므로 항공사 홈페이지로 들어가서 편명, 시간대를 입력하여 직접 예약하면 훨씬 저렴한 항공권을 예약할 수 있다.

4. 온라인 체크인 여부 및 수하물 중량을 정확하게 확인한다. 보통 항공권 구입 후 출발 전 24~72시간 전부터 온라인 체크인을 하고 탑승권을 출력 또는 스마트폰에 탑승권 이미지를 저장한 것을 제시하면 바로 출국장으로 들어갈 수 있는데, 일부 항공사들은 온라인 체크인을 하지 않고 당일 공항에서 체크인할 경우 상당한 금액의 페널티를 부과하니 유의해야 한다. 또한 각 항공사에 따라 수하물의 크기와 중량을 제한하는데 용량을 초과했을 경우에는 추가 요금이 발생하므로 위탁수하물과 휴대 수하물을 기내 반입금지 품목에 따라 잘 고려하여 중량을 배분한다.

5. 편안한 장거리 여행을 위해 'seatguru' 사이트에서 좋은 좌석을 확인한다. 온라인 체크인을 했다고 하더라도 좌석 배정을 받으려면 좌석 결제 비용이 발생하는데 비수기인 겨울 출발인 경우는 좌석 배정을 미리 하지 않아도 체크인 시에 좋은 자리를 선점할 수 있는 경우도 있다. 비행기 좌석이 좋은 자리인지 확인하는 방법은 바로 SeatGuru 사이트(www.seatguru.com)를 이용하는 것인데, 이 사이트는 항공사, 편명별 좋은 좌석을 알려줄 뿐만 아니라 다른 이용객들의 이용 후기를 참고해 볼 수 있어서 추천한다.

여행은 살아보는 거야

숙소 예약의 모든 것!

www.airbnb.co.kr

유럽 여행에 있어서 항공권 예매만큼 중요한 것은 숙소 예약이다. 경제적으로 여유가 있다면 별문제가 없지만 숙소 예약이 여행 경비의 큰 비중을 차지하기 때문에 자신의 예산에 맞춰 잘 선택해야 한다. 숙소는 호텔, 한인 민박, 유스호스텔 등 여러 가지 선택사항이 있지만 아이들과 함께하는 조금 긴 여정에 있어서는 단연 에어비앤비 숙소를 추천한다. 에어비앤비(Airbnb, Inc.)는 세계 최대의 숙박 공유 플랫폼으로 원하는 일정만큼 호스트의 집을 임대하여 사용하는 것이다. '현지인처럼 살아보는 여행'이 요즘 여행 트렌드이기도 하고 무엇보다도 호텔보다 저렴하면서, 아이들 입맛에 맞지 않는 짜고 느끼한 유럽 현지 음식만이 아닌 집밥을 해 먹일 수 있다는 점을 가장 큰 장점으로 꼽고 싶다. 그럼 에어비앤비 숙소 예약의 모든 것을 낱낱이 공개하고자 한다.

1. 아이들과 하는 여행일수록 가격이 다소 비싸지만, 치안이 좋은 안전한 존(zone)을 선택해야 한다. 예를 들면, 런던의 1존 또는 2존, 파리에서는 범죄 확률이 높은 북동쪽 구역을 피하고 에펠탑 7구, 개선문 8구 주변을 선택한다. 만약 해당 존의 숙소비용이 자신의 여행 예산보다 비싸다면, 유명 명소와의 거리는 다소 멀더라도 교통이 편리한 곳이라면 예약해볼 만하다.

2. 숙소 검색조건을 '슈퍼 호스트'를 기준으로 검색한다. 에어비앤비의 슈퍼 호스트는 숙소를 이용한 게스트에게 좋은 평점을 받고 경험이 많은 호스트에게 주는 등급인데, 슈퍼 호스트의 숙소는 그만큼 안전하고 깨끗하며 여러모로 조건이 좋다는 뜻이다. 따라서 슈퍼 호스트의 숙소일수록 예약이 빨리 마감되므로 여행 전 최소 3개월 전에 예약하는 것이 좋다.

3. 한국인 숙소 이용 후기가 많은 곳으로 선택한다. 슈퍼 호스트 숙소의 이용 후기 일지라도 꼼꼼하게 체크해 볼 필요가 있는데, 한국인이 이용한 숙소 이용 후기를 자세히 살펴보면 한국인 정서에 맞는 숙소를 선택하는 데 도움받을 수 있다.

4. 숙소에서 이용할 수 있는 전자제품 및 취사도구를 잘 체크한다. 숙소에 전자레인지, 세탁기, 드라이기를 비롯한 전자제품과 취사도구 및 구비 물품(ex. 우산, 수건, 세면도구 등)이 어떤 것이 있는지 꼼꼼하게 확인하여 여행 짐 싸기에 참고한다.

5. 숙소비용 외에 다른 추가 비용이 있는지 예약 시에 호스트와 미리 확인하고 결정한다. 숙소마다 규정이 달라서 추가 청소비용을 요구하거나 이탈리아 같은 경우는 도시세(city tax)를 현금으로 요구하기 때문에 예약 시 미리 금액을 확인하고 현금을 준비해 당황하지 않도록 한다.

꼭 필요한

아이템 체크리스트

아이와 함께하는 긴 여정의 유럽 여행 짐 싸기는 시작부터 한숨이 나오고 엄두가 안 나는 일이다. 특히나 아이들과의 여행은 왠지 모르게 불안한 마음에 이것 저것 챙기게 되는데, 짐 싸기에서 가장 강조하고 싶은 것은 '가져갈지 말지 망설여지는 물건은 무조건 빼고, 현지에서도 구매할 수 있는 제품은 가급적 현지에서 구매하는 것'이다. 거듭 강조하지만 짐은 무조건 최소화하는 것이 좋다. 거추장스러운 짐은 여행의 재미를 반감시키고 스트레스를 가중한다는 것을 꼭 기억하자. 아이와 살아보는 유럽미술 여행에서 짐 지옥을 맛본 유경험자로서 꼭 필요한 아이템 체크리스트를 정리해보았다.

CHECK LIST 같이 체크해보세요.

□ **여권**	□ **항공권**	□ **유레일패스**
- 분실 대비 여권 사본 별도 보관 - 영문 가족관계증명서 - 영문주민등록등본	- 비행기 e-ticket 출력 - 탑승권 이미지 스마트 폰 저장	- 겉표지가 찢어지지 않도록 주의
□ **숙소**	□ **예매 티켓**	□ **각종 증명서**
- 인터넷 사용 불가 대비 공항에서 숙소까지 이동 방법 미리 숙지 - 호스트 연락처 및 메신저 아이디 메모	- 미리 예매해둔 미술관, 박물관 티켓을 출력해서 날짜별로 정리	- 여행자보험 증권 - 면세점 상품교환권 출력
□ **옷**	□ **세면도구**	□ **유심칩**
- 여별의 옷(겨울옷은 압축 팩으로 부피를 줄임) - 속옷, 양말, 선글라스, 모자	- 개인 수건(숙소에 없는 경우) - 세면도구 - 개인 화장품	- 한국과 현지 프로모션 비교 후 더 좋은 쪽으로 미리 구매

□ **메모리카드**	□ **멀티어댑터**	□ **현금/카드**
- USB 또는 이동식 메모리카드 (사진 저장용)	- 국가별 콘센트를 확인하여 준비	- 현금은 최소화 - 신용카드 (해외 겸용 카드인지 확인 필요)
□ **식료품 양념**	□ **비상약**	□ **안전 아이템**
- 김치, 된장, 김, 즉석밥, 라면, 레토르트식품 - 참기름, 국간장, 간장 등의 양념	- 해열제(부루펜 계열 및 타이레놀 계열 각각 준비) - 감기약(종합, 코, 목) - 지사제, 소화제, 상처 연고, 소독용품, 일회용 밴드, 파스류, 피로회복제, 비타민 - 알레르기약 처방(있는 경우) - 피부연고(구강 연고)	- 자물쇠 - 옷핀(가방 지퍼에 걸어 소매치기 방지)
□ **이어폰**	□ **그 외 준비물**	□ **가이드북 + 워크북**
- 미술관 오디오 가이드 청취용	- 샤워기 필터 (강력 추천) - 슬리퍼(숙소 실내에서 사용) - 돌돌이 테이프, 손톱깎이	

별 다섯 개 주고 싶은

꼭 필요한 추천 앱

유럽 여행 시 필요한 여러 가지 앱이 있지만, 핸드폰 저장 용량만 소모하는 불필요한 앱 말고 별 다섯 개를 주어도 아쉬울 만한 앱만 모아보았다. 소개할 앱은 현지에서 인터넷이나 와이파이 연결이 안 되는 때를 대비하여 반드시 한국에서 미리 다운로드 하기를 추천한다.

1. 시티맵퍼 (Citymapper)

유럽 여행 중 하루도 빠지지 않고 사용한 앱이다. 유럽에서 대중교통을 이용할 때 이동시간, 요금, 도보 이동 경로, 버스와 지하철 노선(파리 RER포함), 우버 가격, 공유 자전거 정류장, 장애인의 휠체어 이동 경로까지 자세하게 알려준다. 가장 유용한 순간은 무거운 캐리어와 가방을 들고 대중교통으로 도시를 이동할 때다. 휠체어 루트로 검색하면 엘리베이터가 있는 지하철역을 확인할 수 있다. 유럽 지하철의 낡고 더러운 계단 지옥이 아닌 엘리베이터로 캐리어를 옮길 수 있는 루트와 환승하기 좋은 지하철 칸 위치까지 스마트한 이동에 최적이다. 단, 남프랑스 니스와 같이 아직 서비스되지 않는 소도시들도 있으니 유념해야 한다. (2022년 기준)

2. 구글맵 (google map)

사용자의 성향에 따라 선호하는 앱이 조금씩 다르겠지만 현재 지도 앱 중 가장 대중적인 앱이다.
시티맵퍼를 이용할 수 없는 일부 소도시 혹은 갑작스러운 버퍼링으로 길을 찾을 수 없어 당황스러울 때 플랜B처럼 번갈아 사용할 수 있다. 구글맵의 강점은 오프라인 지도를 저장할 수 있어서 인터넷이 안 되는 상황에서도 지도를 이용할 수 있고 꼭 가봐야 할 곳을 즐겨 찾기로 표시를 할 수 있어 나만의 지도를 완성할 수 있다. 또한 가고자 하는 맛집의 영업시간과 대중교통 이동 경로 및 환승 시간까지 자세하게 알려준다. 또한 구글 지도를 통해 내비게이션까지 이용 가능하니 똑똑한 앱임은 분명하다.

우리아이 첫 유럽 미술관 여행

3. 우버 (Uber)

유럽에서 택시보다 우버를 선택했던 가장 큰 이유는 목적지를 선택하면 등록한 카드로 자동 결제되는 시스템으로 언어 소통이나 혹시 모를 바가지요금으로 실랑이할 필요가 없기 때문이다. 또한 평점이 좋은 드라이버를 직접 선택할 수 있다. 출국 전에 미리 다운로드하여 개인정보 및 신용카드를 등록하는 것을 추천한다. 보통 공항에서 숙소까지 캐리어를 들고 이동 시 이용하는 경우가 많은데, 처음 공항에 도착하여 입국 수속부터 유심칩 변경까지 정신없는 상황에 앱을 다운로드하고 세팅하기에는 너무 번거롭다. 출발지에서 앱으로 목적지까지 콜하면, 차량 도착까지 남은 시간, 차량번호, 기사 이름과 사진을 알려주고 해당 여정에서 만족한 서비스를 받았다면, 우버 기사에게 팁을 줄 수 있는 기능도 있다.

4. 레일플래너 (Rail Planner)

유럽 여행에서의 도시와 도시 간의 이동에서 비행기 또는 기차여행은 불가피한 존재이다. 레일플래너는 유럽 도시 간의 이동에 있어서 가장 유용한 앱인데, 유럽 도시 간 빠른 이동을 위한 열차 시간을 오프라인에서 확인할 수 있고, 유레일 패스 소지자의 다양한 할인 및 추가 혜택에 대한 정보를 쉽게 파악하고 확인할 수 있다. 또한 좌석 예약이 필요한 열차 또는 예약이 필요 없는 열차도 한눈에 확인할 수 있고 레일플래너 앱을 통해 간단히 예약을 진행해 이메일로 예약 내용을 자동 전송받을 수 있다.

5. 미술관, 박물관 무료 오디오 가이드

유럽의 다양한 미술관, 박물관 홈페이지에는 해당 미술관과 박물관에 전시된 작품 감상에 도움이 되는 오디오 가이드 앱 및 작품을 스캔하면 AR 기술로 모험을 떠날 수 있는 흥미로운 앱 등을 무료로 다운로드할 수 있도록 소개하고 있다. (단, 한국어 지원이 안 되는 경우가 많음) 자신이 방문할 예정인 미술관과 박물관 홈페이지에서 미술관, 박물관을 즐겁게 감상할 수 있는 무료 앱을 미리 다운로드 하여 현지 미술관 작품 감상에 활용하자. 또한 오디오 가이드를 들을 수 있는 이어폰 준비도 잊지 말자. 무료 오디오 가이드 및 흥미로운 앱들은 각 미술관의 관람 TIP에 소개하였다.

알뜰하고 알차게 즐기는

뮤지엄패스 공략하기

유럽 각 도시의 미술관을 관람하기 위해서 해당 미술관 홈페이지에서 입장권을 예매하거나 현장 발권을 하게 되는데, 개별적으로 입장권을 각각 예매하면 비용 적으로도 훨씬 비쌀 뿐만 아니라 현장 발권 시 대기시간이 오래 소요되어 여행 시간을 낭비하기 마련이다. 계획한 일정에 속한 입장권을 개별적으로 예매하는 것이 저렴한지 뮤지엄패스 구매하는 것이 저렴한지 비교해보고 자신에게 맞는 방법을 선택하도록 하자.

1. 네덜란드 뮤지엄카드 (Museum Kaart)

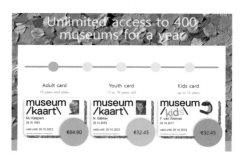

네덜란드 뮤지엄카드는 1년간 네덜란드의 400여 개의 박물관 및 미술관을 방문할 수 있는 카드로 온라인 구매 및 현장 구매가 가능하다. 단, 온라인 구매 시에는 네덜란드 현지 우편으로 뮤지엄카드를 받을 경우(영업일 기준 5일 이내)에만 사용할 수 있으므로 네덜란드에 오랫동안 머물 예정이라면 숙소로 받을 수 있지만 일정이 짧다면 우편으로 받기 불가능하므로 현장에서 구매하는 것을 추천한다. 네덜란드 뮤지엄카드를 현장 구매할 수 있는

미술관은 네덜란드 뮤지엄카드 홈페이지에서 확인할 수 있으며, 구매 후, 한 달 이내 홈페이지에서 뮤지엄카드를 등록해야 사용할 수 있다. 기간 내 등록하지 않은 임시 카드는 다섯 군데 박물관과 미술관만 사용 가능하니 단기간 여행 예정이라면 비용적으로 다섯 군데 사용 시에 카드를 발급하는 것이 유리한지 확인해보고 결정하는 것이 좋다. 예를 들어 일반 성인 기준으로 암스테르담에서 암스테르담 국립미술관, 반 고흐 뮤지엄, 암스테르담 시립미술관, 안네 프랑크의 집만 방문해도 뮤지엄카드를 구매하는 것이 더 저렴하다.

◇패스 INFO

(사용기간 1년)
만 19세 이상 성인 €64.90
만 13세~18세 청소년 €32.45
만 12세까지 유아 €32.45

◇네덜란드 뮤지엄카드 추천 사용처

암스테르담	반 고흐 미술관 Van Gogh Museum 암스테르담 국립미술관 Rijksmuseum Amsterdam 안나 프랑크의 집 Anne Frank house 암스테르담 시립미술관 Stedelijk Museum Amsterdam 에르미타쥬 암스테르담 Hermitage Amsterdam 암스테르담 역사박물관 Amsterdam Museum
헤이그	헤이그 사진박물관 Fotomuseum Den Haag 몬드리안의 집 Mauritshuis

2. 파리 뮤지엄패스 (Paris Museum Pass)

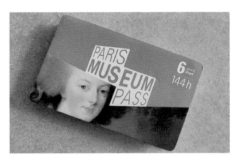

프랑스 파리 전역의 60개가 넘는 박물관과 기념물들을 무료로 이용할 수 있는 파리 뮤지엄패스는 자신의 일정에 맞게 2일권, 4일권, 6일권 패스를 선택해서 구매할 수 있다. 파리 뮤지엄패스의 최대 장점은 입장권 예매를 위해 줄을 설 필요가 없고 개별 입장권보다 훨씬 저렴하다는 것이다. 홈페이지에서 온라인 구매를 하거나 현지 구매(Paper ticket)가 가능하며 만약 한국 뮤지엄패스 대행업체에서 구매했을 경우에는 반드시 파리 현지 지정 수령처에서 실물을 수령해야 한다. 뮤지엄패스의 개시날짜는 첫 박물관 방문 날짜부터 개시되며, 루브르 박물관 및 베르사유 궁전과 같이 관람객이 많은 곳은 무조건 시간 예약 후에 방문해야 하는 것을 잊지 말자.

◇패스 INFO

2일권(48시간) € 52
4일권(96시간) € 66
6일권(144시간) € 78

◇파리 뮤지엄패스 추천 사용처

파리	개선문 Arc de Triomphe 퐁피두센터 현대미술관 Centre Pompidou Musee national d'art moderne 루브르 박물관 Musee du Louvre 오르세 미술관 Musee d'Orsay 오랑주리 미술관 Musee national de l'Orangerie 콩씨에르쥬리 Conciergerie 생샤펠 성당 Sainte-Chapelle

파리	로댕 미술관 Musee Rodin 피카소 미술관 Musee national Picasso 판테온 Pantheon 군사박물관 나폴레옹 1세 무덤 Musee de l'Armee Tombeau de Napoleon 1er 노틀담 대성당 Tours de Notre-Dame 기메 미술관 Musee national des Arts asiatiques Guimet 장식 미술 박물관 Musee des Arts decoratifs 패션과 섬유 박물관 Espaces Mode et Textile 출판, 광고 박물관 Espaces Publicite 니심 드 카몽도 미술관 Musee Nissim de Camondo 국립 기술 공예 박물관 Musee des Arts et Metiers 캐 브랑리 박물관 Musee du quai Branly 속죄의 예배당 Chapelle expiatoire 시네마테크 프랑세즈 영화박물관 La Cinematheque francaise Musee du Cinema 과학 산업 박물관 Cite des Sciences et de l'Industrie La Villette 국립 유젠 드라크루와 박물관 Musee national Eugene Delacroix 파리 하수도 박물관 Musee des Egouts de Paris 국립 이민역사박물관 Musee national de l'histoire de l'Immigration 파리 역사박물관 Palais de la Porte Doree 아랍협회박물관 Musee de l'Institut du Monde arabe 파리유태역사예술박물관 Musee d'art et d'histoire du Judaisme 국립해양박물관 Musee national de la Marine 파리건축문화재단지-프랑스문화재박물관 Cite de l'Architecture et du Patrimoine Musee des Monuments francais 귀스타브모로 미술관 Musee Gustave Moreau 클뤼니 중세 박물관 Musee Cluny Musee national du Moyen Age 음악박물관 Cite de la Musique Musee de la Musique 고대지하예배당 Crypte archeologique du Paris Notre-Dame 해방훈장박물관 Musee de l'Ordre de la Liberation 발견의 전당 Palais de la Decouverte 입체모형박물관 Musee des Plans-reliefs
파리근교	베르사유 궁전 Musee national des Chateaux de Versailles et de Trianon 콩데미술관 샹티이성 Musee Conde Chateau de Chantilly 퐁텐블로 성 Chateau de Fontainebleau 항공우주박물관 Musee de l'Air et de l'Espace 국립세라믹박물관 Sevres, Cite de la ceramique Musee national de la ceramique 국립고고학박물관 Musee d'Archeologie nationale et Domaine national de Saint-Germain-en-Laye 차리스 왕궁 수도원 Abbaye royale de Chaalis 상쉬르마른성 Chateau de Champs-sur-Marne 콩피에뉴성 국립박물관 Musees et domaine nationaux du Palais imperial de Compiegne 콩데미술관 샹티이성 Musee Conde Chateau de Chantilly 모리스드니 미술관 Musee departemental Maurice Denis

파리근교	퐁텐블로 성 Chateau de Fontainebleau 메종-라피트 성 Chateau de Maisons-Laffitte 말메종과 부아프레오 성의 국립박물관 Musee national des Chateaux de Malmaison et Bois-Preau 피에르퐁 성 Chateau de Pierrefonds 포트루아얄 데 샹 미술관 Musee national de Port-Royal des Champs 랑부이예 성, 왕비의 농장 Chateau de Rambouillet, Laiterie de la Reine et Chaumiere aux Coquillages 국립르네상스미술관 에쿠앙 성 Musee national de la Renaissance Chateau d'Ecouen 뫼동에 위치한 로댕 하우스 Maison d'Auguste Rodin a Meudon 생드니 대성당 Basilique cathedrale de Saint-Denis 빌라 사보이 Villa Savoye 뱅센 성Chateau de Vincennes

3. 니스 뮤지엄패스 (Musées de Nice Pass)

니스 뮤지엄패스는 남프랑스 니스에 위치한 12개의 미술관과 박물관에서 이용할 수 있다. 뮤지엄패스 소지자는 대기 없이 입장 가능하나 메세나 박물관은 예약해야 한다. 미술관에서 현장 구매할 수 있으며 마르크 샤갈 미술관은 니스 뮤지엄패스로 사용이 불가하니 유념해야 한다.

◇패스 INFO　　　3일권(72시간) € 15

◇니스 뮤지엄패스 추천 사용처

니스	니스 현대미술관 MAMAC, 마티스 미술관 Musee Matisse 마세나 박물관 Massena Museum (예약 필수)

4. 바르셀로나 뮤지엄패스 (Articket BCN)

바르셀로나 뮤지엄패스, 아티켓 바르셀로나는 미로, 피카소 등과 같은 최고의 미술관 6곳을 대기 없이 우선 입장할 수 있는 패스이다. 6곳 중에 세 군데만 방문해도 아티켓이 훨씬 저렴하다. 홈페이지에서 구매한 후 확인 메일의 첨부파일로 온 티켓을 출력하거나 모바일로 다운로드해서 사용할 수 있다.

◇패스 INFO € 35(사용기한 12개월)
 (16세 이하 무료)

◇바르셀로나 뮤지엄패스 추천 사용처

바르셀로나	바르셀로나 현대 미술관 Museu d'Art Contemporani de Barcelona MACBA 바르셀로나 피카소 미술관 Museu Picasso 안토니 타피스 재단 Fundacio Antoni Tapies 호안 미로 재단 Fundacio Joan Miro 카탈루냐 국립 미술관 Museu Nacional d'Art de Catalunya-MNAC 바르셀로나 현대 문화 센터 Centre de Cultura Contemporania de Barcelona CCCB

5. 로마패스(Roma Pass)

로마패스는 로마의 관광명소 무료입장 및 할인 혜택과 함께 교통권의 기능을 가지고 있는 패스로 대기 없이 입장 가능하다는 큰 장점을 가지고 있다. 단, 72시간 권은 관광명소 두 군데, 48시간은 관광명소 한 군데만 무료입장할 수 있어 다른 뮤지엄패스에 비해 가성비가 떨어지는 편이다. 또한 바티칸 박물관은 로마의 독립국으로 간주하여 로마패스로 입장이 불가하다는 점에 유의해야 한다. 로마패스는 홈

페이지에서 구매하거나 박물관, 관광안내소에서 구매할 수 있다. 만약 한국 뮤지엄패스 대행업체에서 구매했을 경우에는 반드시 로마 현지 지정 수령처에서 실물을 수령해야 한다. 또한 보르게세 갤러리와 콜로세움은 반드시 시간 예약 후에 방문해야 한다.

◇패스 INFO 72시간 €52
48시간 €32

◇로마패스 추천 사용처

로마	콜로세움 (Colosseum) 팔라티네 언덕과 포로 로마노 Palatine Hill and Roman Forum 포리 임페리얼리 앤 빌라 Fori Imperiali and Villas 보르게세 갤러리 Borghese Gallery 카스텔 S. 안젤로 국립 박물관 National Museum of Castel S. Angelo 카피톨리니 미술관 Musei Capitolini 아라 파시스 박물관 Museo Dell'Ara Pacis 국립 현대 미술관 National Gallery of Modern Art (Galleria Nazionale d'Arte Moderna) 국립 고대 미술 갤러리- 바르베리니 궁전/코르시니 궁전 Galleria Nazionale d'Arte Antica - Palazzo Barberini/Palazzo Corsini 트라야누스의 시장 Mercati di Traiano 오스티아 안티카 발굴 Scavi di Ostia Antica 산루카 국립 아카데미 Accademia Nazionale di San Luca 스페이드 갤러리 Galleria Spada- 빌라 토를로니아 박물관 Museums of Villa Torlonia 로마 문명 박물관 Museum of Roman Civilization 카살 데 파치 박물관 Museum of Casal de' Pazzi 베네치아 궁전 국립 박물관 National Museum of Palazzo Venezia 발비 지하실 Balbi Crypt 알템프 궁전 Palazzo Altemps 마시모 궁전 Palazzo Massimo 디오클레티아누스의 목욕 The Baths of Diocletian 서커스 막시모 체험 Circo Maximo Experience 카라칼라의 목욕 - VR 체험 The Baths of Caracalla - VR experience 아우구스투스 포럼 이브닝 쇼 Forum of Augustus Evening Show 시저 포럼 이브닝 쇼 Forum of Caesar Evening Show

참고하기 참 좋은

영화, 도서, TV 프로그램

'아는 만큼 보이는 여행'을 위해서는 필수적으로 사전 조사 및 정보 수집이 꼭 필요하다. 유럽의 대표적인 화가를 소재로 다룬 다양한 영화를 통해 화가의 일대기를 살펴보고 화가의 화풍에 대해서 미리 익힐 수 있고, 감성적인 유럽을 배경으로 한 영화를 보면서 설렘 가득한 마음으로 여행 준비를 할 수 있다. 또한 유럽미술에 참고할만한 도서를 미리 읽어보고, 사전배경지식을 쌓고 출발하는 여행은 그렇지 못한 여행과는 하늘과 땅 차이이다. 무엇보다도 여행을 다녀온 후에 참고했었던 영화, TV 프로그램을 보고 '우리 여기 갔었지~!' 하며 자신만의 소중한 여행의 추억을 곱씹어 보는 것 또한 특별한 즐거움이므로 꼭 다시 보기를 추천한다.

1. 영화 리스트

화가 편

고흐, 영원의 문에서⑫ (예술적 영감이 소용돌이치던 고흐의 마지막 나날)
러빙 빈센트⑮ (고흐의 그림으로 만나는 고흐의 이야기)
르누아르⑬불 (인상파 화가 르누아르의 뮤즈 데데와의 사랑의 비화)
나의 위대한 친구, 세잔⑮ (인상주의 프랑스 화가 폴 세잔의 이야기)
야경⑮ (네덜란드 황금시대의 대표적인 화가 렘브란트 이야기)
피카소 명작스캔들⑮ (피카소, 마티스 등 1907년 파리를 훔친 천재 예술가 이야기)
마네의 제비꽃 여인: 베르트 모리조⑫ (인상주의 미술의 창시자 마네의 이야기)
카미유 클로델⑮ (로댕의 제자이자 연인이었던 카미유 클로델의 비극적인 이야기)
진주 귀걸이를 한 소녀⑮ (네덜란드 화가 페르메이르에 관한 베스트셀러 소설을 각색한 이야기)

유럽 배경 편

비포 선셋⑮ (프랑스 파리 셰익스피어 앤 컴퍼니 서점, 노트르담 대성당 센 강변)
미드나잇 인 파리⑮ (프랑스 파리 로댕 미술관, 사크레쾨르 대성당, 퐁뇌프 다리)
마리 앙투아네트⑮ (프랑스 베르사유 궁전)
줄리 & 줄리아⑫ (프랑스 파리 배경)
아멜리에⑮ (프랑스 파리 몽마르트르, 생마르탱 운하, 노트르담 대성당)
노팅힐⑫ (영국 런던 노팅힐)
해리포터 시리즈 (영국 런던 킹스크로스역, 영국 애니크 알른윅 성)
패딩턴 (영국 런던 패딩턴역)

유럽	**박물관이 살아있다** (영국 자연사 박물관)
배경 편	**내 어깨 위 고양이, 밥** (영국 런던 엔젤 역, 코벤트 가든)
	러브 액츄얼리⑮ (영국 히스로 국제공항, 세인트폴 건너편 템스강변, 트래펄가 광장)
	먹고 기도하고 사랑하라⑮ (이탈리아 로마 배경)
	로마의 휴일 (이탈리아 로마 트레비분수, 스페인광장, 진실의 입)
	글래디에이터⑮ (이탈리아 로마 콜로세움, 포로 로마노)
	천사와 악마⑮ (이탈리아 로마 성 베드로 광장, 시스티나 성당)
	냉정과 열정 사이⑮ (이탈리아 피렌체 두오모, 피렌체 중앙역)

2. 도서 리스트

어른용	**명화로 보는 단테의 신곡** (단테 저/이선종 편역/미래타임즈)
	햄릿 (윌리엄 셰익스피어 저/최종철 역/민음사)
	방구석 미술관 (조원재 저/블랙피쉬)
	내가 사랑한 화가들 (정우철 저/나무의 철학)
	90일 밤의 미술관 (이용규 외/동방북스)
	1일 1미술 1교양 (서정욱/넥서스북)

아이용	**올림포스 가디언 그리스 로마 신화** (토머스 불핀치 글/주니어 RHK)
	어린이를 위한 햄릿 (로이스 버뎃 저/윌리엄 셰익스피어 원저/강현주 역)
	어린이를 위한 단테의 신곡 (존 어가드 글/노경실 역/새터)
	WHO? 아티스트 시리즈 (다산어린이 출판사)
	교과서에 나오는 세계의 명화 전집 (한국 헤밍웨이 출판사)

3. TV프로그램 리스트

채널S		**5회** 태양의 나라, 스페인
다시 갈 지도		(2022년 4월 14일 방송)
		11회 프랑스 파리 근교 지베르니, 모네의 집
		(2022년 5월 26일 방송)
		19회 덴마크 코펜하겐/ 스웨덴 스톡홀름
		(2022년 7월 21일 방송)

KBS
예썰의 전당

1회 위대한 도전 레오나르도 다 빈치 (2022년 5월 8일 방송)
2회 나를 찾아서-뒤러의 자화상 (2022년 5월 15일 방송)
3회 예술을 품은 도시, 피렌체 (2022년 5월 22일 방송)
5회 미켈란젤로 완벽을 꿈꾸다 (2022년 6월 5일 방송)
6회 내 이름은 단테, 지옥을 견디는 자- 단테의 신곡 (2022년 6월 12일 방송)
7회 단테의 신곡 2부 (2022년 6월 19일 방송)
9회 삶의 빛과 그림자-렘브란트 (2022년 7월 3일 방송)
11회 색이 흐르는 물의 도시-베네치아 (2022년 7월 17일 방송)
12회 융합의 마에스트로-루벤스 (2022년 7월 24일 방송)
13회 누구를 위하여 붓을 들었나-벨라스케스 (2022년 7월 31일 방송)
14회 일상을 예찬하다-페르메이르 (2022년 8월 7일 방송)
15회 왕의 무대, 베르사유 궁전 (2022년 8월 14일 방송)

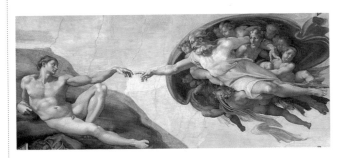

JTBC
톡파원 25시

9회 모나리자가 루브르 박물관에 전시된 이유 (2022년 4월 13일 방송)
9회 르네상스 대표 라이벌 다 빈치 vs. 미켈란젤로 (2022년 4월 13일 방송)
9회 프랑스 아를, 빈센트 반 고흐 (2022년 4월 13일 방송)
10회 성 베드로 대성전 (2022년 4월 20일 방송)
18회 스페인의 대표 건축가 가우디를 만나다. (2022년 6월 20일 방송)
21회 동화 속 그림 같은 클로드 모네의 집 (2022년 7월 11일 방송)
21회 몽생미셀, 사실은 감옥이었다?! (2022년 7월 11일 방송)

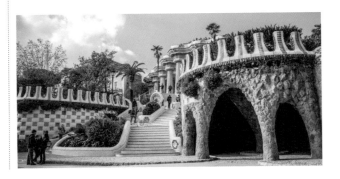

**MBC
선을 넘는
녀석들**

5회 '프랑스-독일' 국경 넘기 (2018년 5월 4일 방송)

6회 '프랑스-독일' 국경 이야기 (2018년 5월 11일 방송)

7회 '프랑스-독일' 3편 (2018년 5월 18일 방송)

8회 '프랑스-독일' 마지막 편 (2018년 5월 25일 방송)

13회~ 14회 스페인X모로코X영국X포르투갈 4개국 탐사기

(2018년 7월 20일, 27일 방송)

15회 '스페인-영국-모로코' 하루에 2개의 〈선을 넘는 녀석들〉

(2018년 8월 3일 방송)

16회 스페인-포르투갈 마지막 편 (2018년 8월 10일 방송)

17회~20회 이탈리아-슬로베니아 편

(2018년 8월 17일, 8월 24일, 9월 7일, 9월 14일 방송)

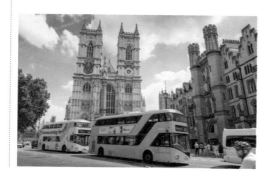

ENGLAND

영국

위치적으로 유럽 여행의 시작 또는 끝으로 계획하는 나라, 영국 런던은 유럽미술 역
사의 과거와 현재가 함께 살아 숨 쉬는 보물창고와 다름없다. 내셔널 갤러리, 테이트
모던, 테이트 브리튼, 코톨드 갤러리 등 대부분의 미술관과 박물관을 무료로 개방하
고 있어 유럽미술 여행을 계획한다면 꼭 방문해야 할 나라다.

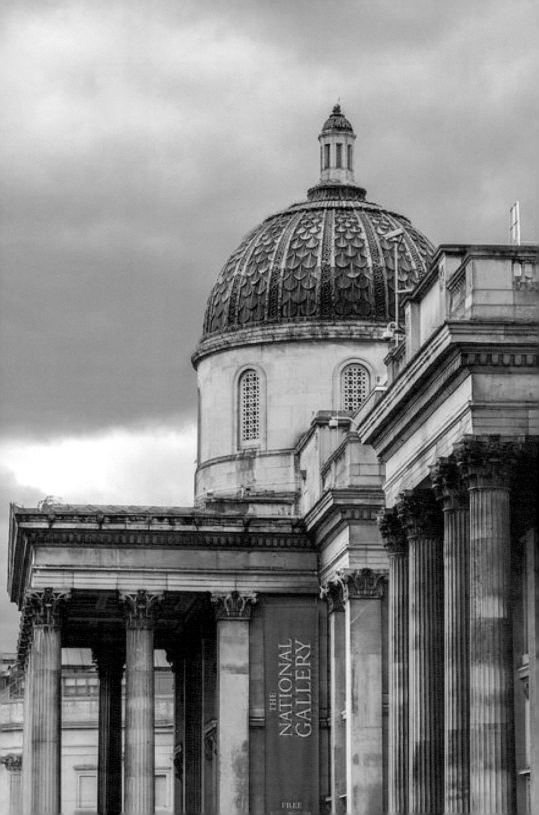

내셔널 갤러리
NATIONAL GALLERY

런던의 내셔널 갤러리는 파리의 오르세 미술관, 마드리드의 프라도 미술관과 함께 유럽 3대 미술관으로 손꼽히며 영국을 대표하는 미술관이자 영국 최초의 국립미술관이다. 13세기 중세 시대부터 르네상스를 거쳐 20세기 초반까지의 유럽회화작품을 소장한 회화 전문 미술관으로 영국의 자존심이자 영국 미술의 근거지로서 자리매김하고 있다. 전시실은 크게 서관, 북관, 동관, 신관인 세인즈버리 관으로 나뉘어 있고 연대기적으로 작품을 감상할 수 있다.

◇**INFO**

_홈페이지 : www.nationalgallery.org.uk
_주소 : Trafalgar Square, London WC2N 5DN UK
_운영 : 매일 10 am - 6 pm 금 10 am - 9 pm
_휴관 : 1월 1일, 12월 24일~26일
_요금 : 무료

◇**관람 TIP**

_지하 짐 보관소(Cloakroom)에 가방과 외투를 맡긴다.
_작품 시대순으로 방 번호가 분류되어있으므로 신관(Sainsbury Wing) → 서관(West Wing) → 북관(North Wing) → 동관(East Wing)의 시대순으로 관람한다.
_시간 여유가 없는 경우는 홈페이지 및 안내 지도에 표시된 컬렉션 하이라이트(highlights from the collection)만 관람해도 충분한 가치가 있다.
_Smartify 앱을 핸드폰으로 다운로드받아 작품에 가까이 핸드폰으로 스캔하면 작품에 대한 정보를 얻을 수 있고, Keeper of Paintings 앱으로 숨겨진 예술의 비밀과 마법의 세계를 가상 체험할 수 있다.
_관람 후 내셔널 갤러리 뒤쪽에 위치한 영국 위인들의 초상화를 전시한 국립 초상화 미술관 (National Portrait Gallery)를 들려보는 것을 추천한다.

◇ 관람동선 추천

신관(Sainsbury Wing)
1200~1500년대

❶ Room 58
비너스와 마르스
(산드로 보티첼리)
▼

❷ Room 63
아르놀피니 부부의
초상화
(얀 반 에이크)
▼

❸ Room 66
암굴의 성모
(레오나르도 다 빈치)
▼

서관(West Wing)
1500~1600년대

❹ Room 61
그리스도의 매장
(미켈란젤로 부오나로티)
▼

❺ Room 12
대사들
(한스 홀바인)
▼

북관(North Wing)
1600~1700년대

⑥ Room 18
삼손과 데릴라
(페테르 파울 루벤스)

▼

⑦ Room22
34세의 자화상
(렘브란트 하르먼손
반 라인)

▼

⑧ Room32
엠마오에서의 만찬
(미켈란젤로 메리시
다 카라바조)
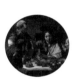
▼

동관(East Wing)
1700~1900년대

⑨ Room34
전함 테메레르의
마지막 항해
(조지프 말로드
윌리엄 터너)

▼

⑩ Room 43
해바라기
(빈센트 반 고흐)

▼

⑪ Room 43
반 고흐의 의자
(빈센트 반 고흐)

▼

⑫ Room 43
아스니에르에서의
물놀이
(조르주 쇠라)

내셔널 갤러리에서 ──── 꼭 봐야 할 작품

비너스와 마르스
Venus and Mars

이탈리아 메디치 가문의 후원으로 이탈리아 르네상스 시대를 주름잡았던 산드로 보티첼리의 작품으로 보티첼리가 베스푸치 가문의 결혼 선물로 그림 요청받아 제작한 작품이다.

이 작품은 그리스 신화의 이야기를 바탕으로 만들어졌는데, 작품 속의 아름다운 여인은 미와 사랑의 여신 비너스이고 곯아떨어진 남자는 전쟁의 신, 마르스이다. 비너스는 흐트러진 잠옷 차림으로 곯아떨어진 마르스를 원망하는 표정으로 걱정스러움이 가득하지만, 사티로스(그리스 신화의 반은 사람 반은 짐승의 모습을 한 괴물) 하나가 조개 나팔을 귓가에 불어도 깨지 않는 마르스이다. 이는 그리스 신화에 나오는 두 연인의 불륜 장면을 그린 것으로 추정되며 결국 나중에 비너스의 남편에게 발각되어 여러 신들 앞에서 망신당하는 신세가 된다.

 감상 포인트 ────

비너스와 마르스의 대비되는 표정을 주목해 보자. 우피치 미술관에 있는 산드로 보티첼리의 작품 〈비너스의 탄생〉의 비너스와 비교해 보자.

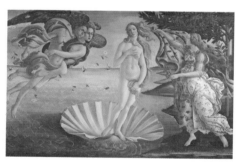

◀ 비너스의 탄생
(산드로 보티첼리,
우피치 미술관)
▼
비너스와 마르스
(산드로 보티첼리,
내셔널 갤러리)

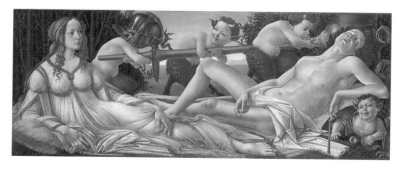

아르놀피니 부부의 초상화
The Arnolfini Portrait

북유럽 르네상스 선구자고 불리는 얀 반 에이크가 이탈리아 상인 아르놀피니 부부의 결혼식을 그린 작품으로 작품의 크기는 작지만 다양한 이야기를 담고 있다.

작품 속 신부는 이탈리아 유명 은행가 손녀로 자세히 보면 임신한 신부처럼 보인다. 젊은 신부는 60대의 아르놀피니와 결혼 서약 중이지만 표정은 행복해 보이지 않는다. 화려한 샹들리에와 침대, 비싼 과일이었던 오렌지는 부를 상징한다. 또한 충성심을 상징하는 강아지와 뒤쪽 벽에는 순결을 상징하는 묵주가 걸려있다. 중앙에 걸려있는 볼록거울에는 두 명의 사람이 비치는데 그중 한 명은 얀 반 에이크이고 거울의 테두리는 예수의 고난을 담았다. 볼록거울 위쪽에는 '나 얀 반 에이크 여기에 있었노라'라고 문구를 새김으로써 결혼식의 증인이었음을 암시한다.

감상 포인트 ——————————

볼록거울에 비치는 얀 반 에이크를 찾아보고 볼록거울 테두리에 세밀하게 표현한 예수의 고난을 관찰해보자.

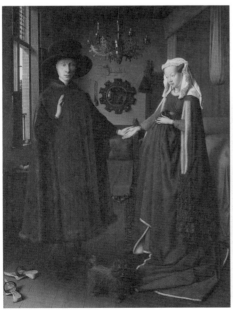

◀
아르놀피니 부부의 초상화
(얀 반 에이크)

내셔널 갤러리에서 ── 꼭 봐야 할 작품

암굴의 성모
The Virgin of the Rocks

 레오나르도 다 빈치의 작품으로 성모가 중앙에 있고 왼쪽에는 십자가를 든 어린 세례 요한, 오른쪽에는 삼위일체를 뜻하는 세 손가락을 든 아기 예수와 천사 우리엘을 삼각구도로 표현했다.

 루브르 박물관에 있는 다 빈치의 〈암굴의 성모〉는 두 아이 중 예수가 누구인지 혼동되는 요소가 있어 재요청으로 그렸던 것이 내셔널 갤러리의 〈암굴의 성모〉이다. 우울하고 어둡게 그렸다는 평을 준 교회와 다 빈치의 갈등이 고조되어 결국 다

빈치가 자신의 그림을 채색 후 제자에게 다듬게 하여 대기원근법으로 완성해 신비롭고 부드러운 분위기를 자아낸다.

 감상 포인트 ──────

내셔널 갤러리에 있는 〈암굴의 성모〉와 루브르 박물관의 〈암굴의 성모〉가 어떻게 차이가 나는지 살펴보자. 작품 제일 오른쪽의 천사, 우리엘 날개와 손가락을 주목하자.

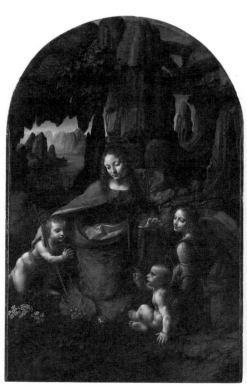

◀암굴의 성모 (레오나르도 다빈치, 내셔널 갤러리)
▼암굴의 성모 (레오나르도 다빈치, 루브르 박물관)

그리스도의 매장
The Entombment

'그리스도의 매장'을 소재로 한 작품은 라파엘로 등 많은 작가가 사용하는 소재로, 미켈란젤로의 〈그리스도의 매장〉 작품도 그 중 하나다.

십자가에 못 박혀 죽은 그리스도의 시신을 십자가에서 내린 뒤 석관에 매장한다는 내용을 담은 작품으로 그리스도의 시신을 세워서 그렸다는 점이 그리스도의 매장을 다룬 많은 화가의 작품들과 다른 점이다. 붉은 옷을 입은 사도 요한이 예수 몸에 감은 끈을 당기고 뒤편으로 검정 옷을 입은 인물이 부축하고 있다. 값비싼 군청색 안료를 구하지 못해 오른쪽 아래의 마리아가 미완성인 상태로 남아있지만 미켈란젤로의 전형적인 피렌체 화풍 분위기가 잘 드러난다.

 감상 포인트 ─────────

보르게세 미술관에 있는 라파엘로의 〈십자가에서 내려지는 그리스도〉 작품을 함께 감상해보자.

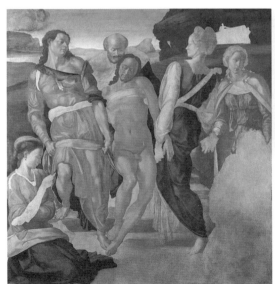

▲십자가에서 내려지는 그리스도 (라파엘로, 보르게세 미술관)
◀그리스도의 매장 (미켈란젤로 부오나로티, 내셔널 갤러리)

대사들
The Ambassador

헨리 8세 시절의 영국 주재 프랑스 대사, 장 드 댕트빌(왼쪽)이 친구인 조르주 드 셀브(오른쪽)의 런던 방문을 기념하기 위해 영국 황실 궁중 화가로 활동하고 있던 한스 홀바인에게 의뢰한 작품이다.

두 사람이 입은 옷은 지도층임을 보여주며 여러 가지 사물을 작품에 등장시켜 자신들의 가문과 지성을 과시한다. 탁자 위의 지구의, 원통형 해시계 등 다양한 천문 도구를 통해 천문 지식이 해박하다는 것을 나타낸다. 무엇보다도 이 작품을 유명하게 만든 건 작품 아래의 해골인데 항상 죽음을 생각하면서 겸허하게 살아야 한다는 메시지를 담고 있다.

감상 포인트

작품의 오른쪽으로 가서 사선 방향으로 작품을 감상하면 길쭉한 해골의 이미지가 나타난다.

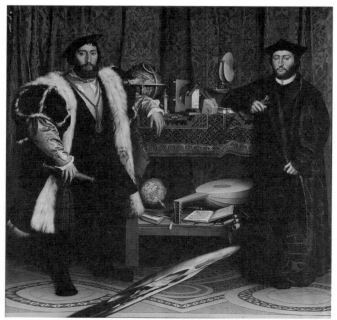

◀대사들
(한스 홀바인)

삼손과 데릴라
Samson and Delilah

바로크를 대표하는 화가, 루벤스가 궁정 화가로 활동하던 시기에 〈삼손과 데릴라〉를 그렸다.

이 작품은 성경에 묘사된 삼손과 데릴라의 일화를 다룬 작품이다. 블레셋의 데릴라를 사랑하게 된 삼손은 그녀의 꼬임에 넘어가 자신의 힘의 원천이 머리카락임을 말하고 만다. 블레셋인들은 약에 취해 잠든 삼손의 머리카락을 자른 후 눈을 파 연자방아를 돌리게 하는데 삼손의 머리카락이 다시 자라면서 힘을 되찾게 되는 이야기이다. 이 그림에서 데릴라의 무릎에 축 늘어진 삼손의 머리카락을 자르려는 자와 눈을 파기 위해 송곳을 들고 문밖에서 기다리고 있는 자들이 묘사되어 비극적인 다음 장면을 상상하게 되는 작품이다. 빛과 어둠을 극적으로 대비시켜 빛을 받은 데릴라의 얼굴 부분은 밝게 빛이 나지만 삼손의 허리 아래는 어둡게 표현하였다.

 감상 포인트 ———

'KBS 예썰의 전당 12회 융합의 마에스트로-루벤스(2022/07/24 방송)'를 참고하는 것을 추천한다.

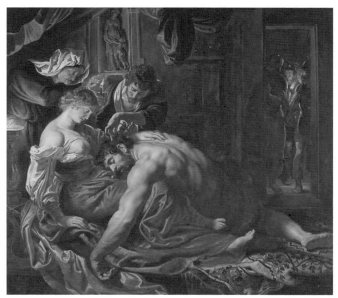

◀삼손과 데릴라
(페테르 파울 루벤스)

34세의 자화상
Self Portrait at the age of 34

빛의 화가라고 불리며 초상화를 잘 그리는 것으로 유명세를 떨쳤던 렘브란트는 자신의 자화상을 수십 점을 남겼는데 그 중 〈34세의 자화상〉은 렘브란트가 네덜란드에서 최고의 성공과 명성 그리고 부를 누리던 시기에 그렸던 자화상으로 많은 자화상 중에 대표작으로 꼽힌다.

고급스러운 옷을 입고 멋진 모자를 쓴 렘브란트의 표정에는 당당하다 못해 건방짐이 고스란히 묻어난다. 이렇게 탄탄대로일 줄 알았던 렘브란트는 말년으로 갈수록 생활이 궁핍해져 〈63세의 자화상〉에서의 모습은 세월의 풍파를 고스란히 느낄 수 있다.

 감상 포인트 ————

같은 전시실에 있는 렘브란트의 〈63세의 자화상 (Self Portrait at the Age of 63)〉과 비교해보자.

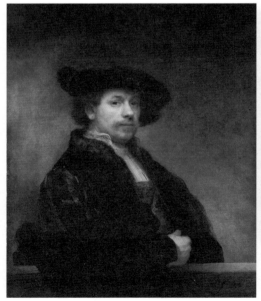

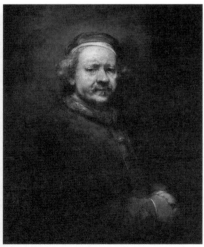

▲63세의 자화상
(렘브란트 하르먼손 반 라인)
◀34세의 자화상
(렘브란트 하르먼손 반 라인)

엠마오에서의 저녁 식사
The Supper at Emmaus

이탈리아 바로크 시대를 대표하는 빛과 어둠의 화가, 미켈란젤로 메리시 다 카라바조의 〈엠마오에서의 저녁 식사〉는 부활한 예수가 그의 제자들과 엠마오에서 저녁 식사를 하는 장면을 그렸다.

식사하던 도중에 그가 예수임을 알아차린 제자들의 놀라는 모습이 인상적인 작품이다. 작품 왼쪽에 위치한 남자는 그가 예수임을 알고 의자를 딛고 일어서려는 찰나의 순간을 생생하게 묘사하였고, 오른쪽의 남자는 양팔을 벌려 놀라움을 표하고 있다. 식탁의 빵과 포도는 성찬식의 예수의 살과 피로서의 빵과 포도주를 의미한다. 강렬한 명암대비와 색채의 대비로 작품의 특징을 카라바조의 스타일로 잘 표현한 작품이다.

 감상 포인트 ————

이탈리아 우피치 미술관의 야코포 다 폰토르모의 〈엠마오의 저녁 식사〉와 비교해서 감상해보자.

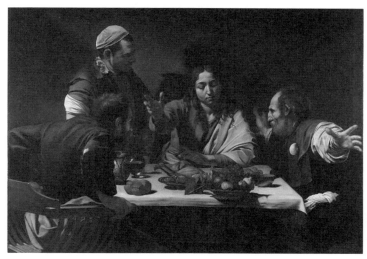

◀
엠마오에서의
저녁 식사 (미켈란젤로
메리시 다 카라바조)

내셔널 갤러리에서 ──────── 꼭 봐야 할 작품

전함 테메레르의 마지막 항해
The Fighting Temeraire

영국 국민화가로 추앙받는 조지프 말로
드 윌리엄 터너가 그린 작품으로 나폴레
옹과의 트래펄가 전투에서 영국의 승리로
이끈 전함 테메레르 호가 수명을 다해 해
체를 위해 예인선에 이끌려 조선소로 인
양되는 모습을 그린 작품이다.
붉은색과 푸른색의 강렬한 대비로 표현
된 하늘은 전함 테메레르 호의 영광에 경
의를 표현하는 마음이 장엄한 분위기로
표현되었다. 후에 영국인들에게 특별한
의미가 되는 작품으로 남았다.

 감상 포인트 ──────

테이트 브리튼의 터너 전시실에 있는 작품과
함께 감상해보자.

▼전함 테메레르의 마지막 항해
(조지프 말로드 윌리엄 터너)

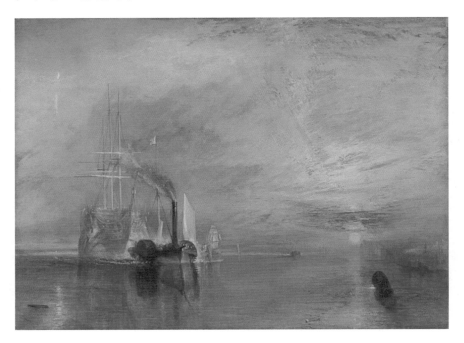

내셔널 갤러리에서 ——— 꼭 봐야 할 작품

해바라기
Sunflowers

고흐는 화가 친구 고갱과 아를에서 함께 살 꿈에 부풀어 고갱이 도착하기 전에 그를 환영하기 위한 여러 점의 해바라기를 그렸다. 12개의 해바라기 작품 중에 가장 마음에 드는 두 점을 고갱의 방에 걸어놓았다.

총 12점의 해바라기 중 두 번째로 그린 작품이 내셔널 갤러리에 전시되어있는데, 고흐의 강렬한 붓 터치로 묘사된 노란 해바라기가 실제로 캔버스를 뚫고 나올 정도로 빛을 뿜는 것 같아 눈을 뗄 수 없다.

 감상 포인트 ———

고흐의 강렬한 붓 터치를 눈으로 느껴보고 반고흐 미술관의 〈해바라기〉 작품과 비교해보자.

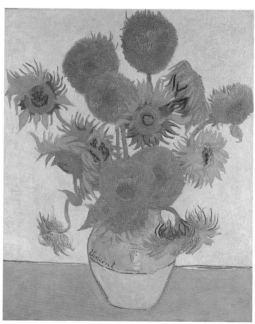

◀해바라기
(빈센트 반 고흐, 내셔널 갤러리)
▼해바라기
(빈센트 반 고흐, 반 고흐 미술관)

내셔널 갤러리에서 ──── 꼭 봐야 할 작품

반 고흐의 의자
Van Gogh's Chair

아를의 고흐의 방에 있던 의자를 그린 작품이다. 고갱이 머물 방에 해바라기 그림을 걸어두고 그를 맞이 했지만 잦은 다툼이 있었고 급기야 고갱에게 면도칼을 휘둘러 고갱이 떠나버리자 고흐는 자신의 분을 못 참고 귀를 잘라버렸다.

고흐는 비극적인 사건이 있기 한 달 전에 자신의 의자와 고갱이 사용했던 의자를 그렸는데 고흐의 의자는 평범한 타일 바닥에 단순한 모양의 의자에 담배와 파이프가 놓여있는 반면에 고갱의 의자는 곡선에 화려한 모습으로 고흐와 고갱의 상반된 의견 차이를 보여주는 듯하다. 고흐의 의자는 내셔널 갤러리에 전시되어있고 고갱의 의자는 암스테르담에 있는 반고흐 미술관에 전시되어있다.

 감상 포인트

내셔널 갤러리의 〈고흐의 의자〉와 반 고흐 미술관의 〈고갱의 의자〉의 스타일과 느낌을 비교해보자.

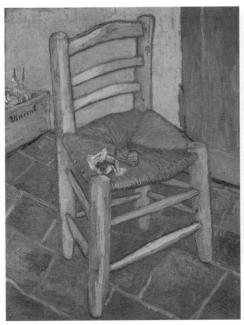

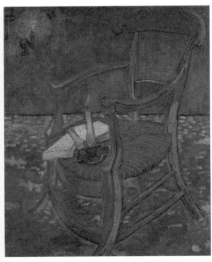

▲고갱의 의자 (빈센트 반 고흐,
반 고흐 미술관)
◀반 고흐의 의자 (빈센트 반 고흐,
내셔널 갤러리)

아스니에르에서의 물놀이
Bathers at Asnieres

프랑스 신인상주의 작가, 쇠라가 여러 가지 색 점을 찍어서 표현하는 점묘법을 사용한 첫 작품으로 신비롭고 온화하며 부드러운 느낌을 준다.

이 작품은 산업혁명 당시 그려졌는데, 한가롭게 물놀이하는 풍경 뒤로 공장의 매연이 뿜어져 나오고 물 위에는 아랑곳하지 않는 귀족의 작은 돛단배를 그려 평화로워 보임과 동시에 노동자들의 인생이 고단하다는 것을 대조적으로 표현하였다.

 감상 포인트 ——————

점묘법으로 그려 작은 색 점들로 이루어진 작품을 가까이에서 자세히 관찰해보자.

▼아스니에르에서의 물놀이(조르주 쇠라)

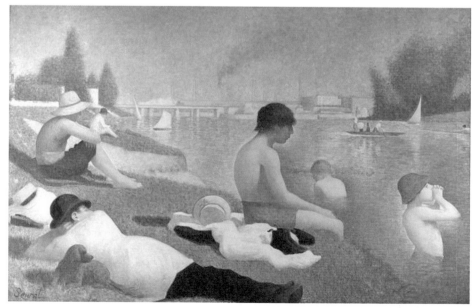

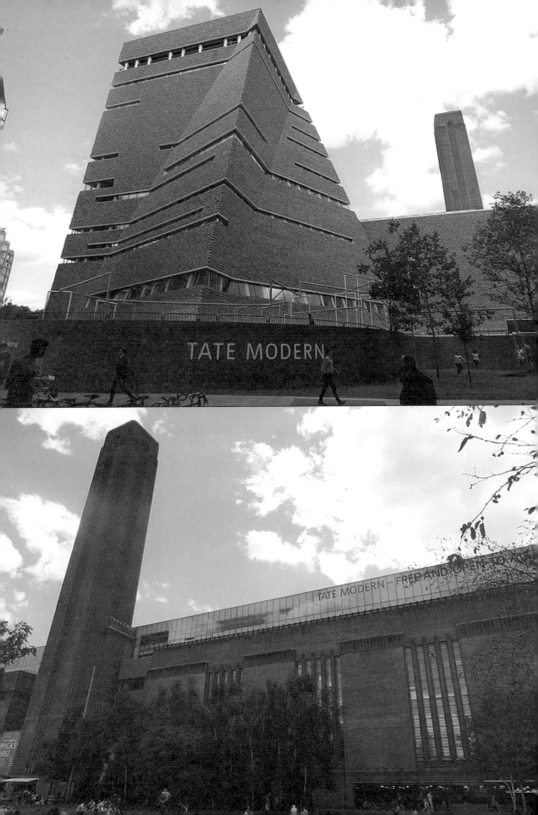

테이트 모던
TATE MODERN

테이트 모던은 1981년 오일 파동과 공해 문제로 문을 닫은 '뱅크사이드(Bankside)' 화력발전소를 미술관으로 개조했다. 공장의 투박한 외관을 멋스럽게 그대로 살려 기존의 갤러리들과는 차별화된 특별함이 있다. 총 7개 층으로 이루어져 있고 주요 전시 공간은 3~6층이다. 기존 건물 남쪽에는 2016년 6월 오픈한 10층 규모의 '뉴 테이트모던'도 운영 중이다. 테이트 재단의 기존 갤러리였던 테이트 브리튼 미술관의 소장품 중에 20세기 이후 작품들이 건너왔다. 현대 미술 전시는 수시로 변경되어 따로 수록하지 않았으며, 피카소, 모딜리아니, 로이 리히텐슈타인 등 유명한 화가의 작품을 만날 좋은 기회이므로 홈페이지에서 방문 기간에 어떤 전시를 하는지 확인 후 관람하는 것을 추천한다.

◇**INFO**

_홈페이지 : www.tate.org.uk/visit/tate-modern
_주소 : Bankside, London SE1 9TG UK
_운영 : 매일 10 am - 6 pm
_휴관 : 12월 24일~26일
_요금 : 무료

◇**관람 TIP**

_테이트 모던 0층 짐 보관소 (Cloakroom)에 가방과 외투를 맡기고 안내지도(£1)를 구매하여 작품감상에 도움을 얻는다.
_상설 전시는 무료, 특별전시는 유료이며 홈페이지에서 특별전시의 내용을 확인하고 예매할 수 있다.
_무료 투어 및 토크는 매일 12시, 13시 및 14시에 있으며 45분 소요된다. (홈페이지 일정 확인필요)
_0층 물품보관소 옆 'CLORE HUB'에는 관람하다가 쉴 수 있도록 앉아서 쉴 수 있는 벤치가 많이 마련되어 있다.

◇관람동선 추천

NATALIE BELL BUILDING

					BLAVATNIK BUILDING	
					Viewing Level Shop, Bar	**10**
					Restaurant	**9**
					Members Room	**8**
					Staff Only	**7**
6	Kitchen and Bar				South Room	**6**
5	Members Bar				Tate Exchange	**5**
4	Free displays	Bridge			Free displays	**4**
3	Exhibitions Cafe, Shop				Free displays	**3**
2	Start Display				Exhibitions	**2**
1	Cafe Shops	Bridge			Terrace Bookshop Terrace Bar	**1**
0	Shop Clore Hub	Turbine Hall Tickets & information			The Tanks Free displays	**0**

River →
Entrance
〰〰

Turbine Hall
Enterance

◀▲
기념품 샵에 들러서 작품에 관한 굿즈
및 도서를 구경해볼 수 있다.

▼작품감상 후 6층 카페, 테라스가 있
는 7층 전망대에서 런던 템스강을 가
로지르는 밀레니엄 브리지와 세인트
폴 대성당을 감상할 수 있다.

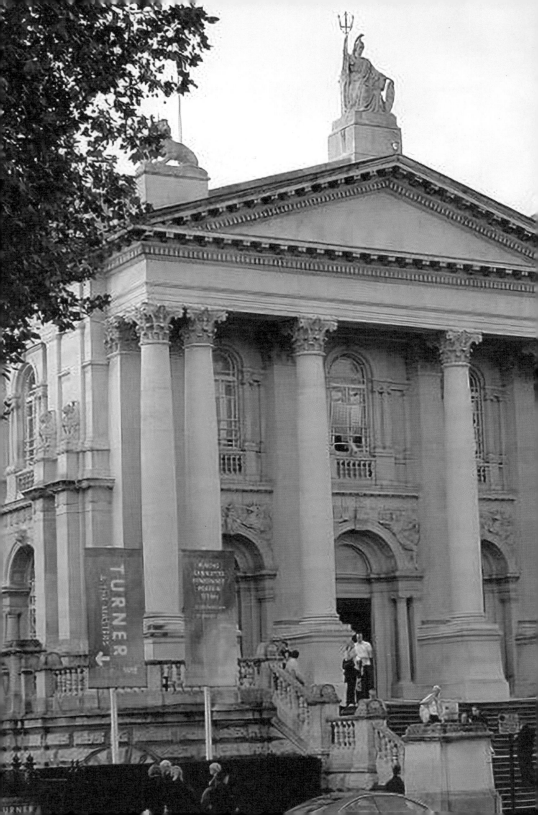

테이트 브리튼
TATE BRITAIN

'테이트 모던', '테이트 리버풀', '테이트 세인트 아이브스'와 함께 테이트 갤러리 네트워크에서 운영하는 테이트 브리튼 미술관은 2000년까지 테이트 갤러리로 불리다가 테이트 모던이 생기면서 '테이트 브리튼'으로 불리게 된다. 테이트 브리튼은 라파엘 전파, 조지프 말로드 윌리엄 터너, 데이비드 호크니, 등 영국 작가의 뛰어난 컬렉션으로 유명하다.

◇**INFO**

_홈페이지 : www.tate.org.uk/visit/tate-britain
_주소 : Millbank, London SW1P 4RG UK
_운영 : 매일 10am - 6pm
_휴관 : 12월 24일~26일
_요금 : 무료

◇**관람 TIP**
_테이트 브리튼 지하에 짐 보관소에서 소지품을 맡기고 안내 지도(£1)를 구매한다.
_시간적 여유가 없다면 테이트 브리튼의 하이라이트가 많은 Room 1840부터 관람한다.
_테이트 브리튼은 갤러리에 이젤이 비치되어있어서 명화를 보며 그림을 그려 볼 수 있는 경험을 누구나 할 수 있다는 것이 가장 큰 매력이다. 종이와 그림 도구를 준비해서 명화를 보며 자신만의 그림을 그려보는 체험을 해보자.
_테이트 모던과 테이트 브리튼을 같이 방문하는 일정이라면 두 미술관을 오갈 수 있는 셔틀 보트를 추천한다. 15분 정도 소요되며 템스강을 관람할 좋은 기회이다. (우버 앱으로 예약 가능 / 홈페이지 : www.booking.thamesclippers.com)

Main Floor

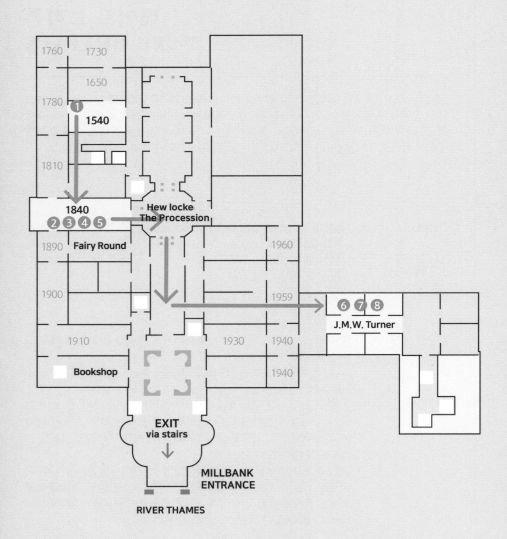

❶ Room 1540
콜몬들리 자매
(작자 미상)
▼

❷ Room 1840
샬럿의 처녀
(존 윌리엄 워터하우스)
▼

❸ Room 1840
오필리아
(존 에버렛 밀레이)
▼

❹ Room 1840
페르세포네
(단테 가브리엘 로세티)
▼

❺ Room 1840
카네이션, 나리, 나리, 장미
(존 싱어 사전트)
▼

❻ J.M.W Turner
눈보라: 항구 어귀에서
멀어진 증기선
(조지프 말로드
윌리엄 터너)

❼ J.M.W Turner
눈 폭풍: 알프스 산을
넘는 한니발의 군대
(조지프 말로드
윌리엄 터너)
▼

❽ J.M.W Turner
노햄 성 일출
(조지프 말로드
윌리엄 터너)

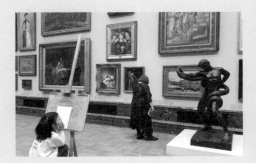

콜몬들리 자매
The Cholmondeley Ladies

콜몬들리 집안의 쌍둥이 자매가 똑같은 날 결혼을 하고 똑같은 날 아이를 낳은 신기한 일을 기념하기 위해 익명의 화가가 그린 그림으로 지금으로 치면 '세상에 이런 일이'에 나올 법한 사연이다.

섬세한 레이스가 돋보이는 고급스러운 옷과 장신구를 하고 똑같은 자세로 아이를 안고 있고 아이를 싸고 있는 붉은 싸개와 아이의 고급스러운 옷도 눈에 띈다. 자세히 살펴보면 닮은 것 같지만 다른 부분을 찾아보는 것 또한 이 작품의 재미 요소라고 할 수 있다.

 감상 포인트 ──────

쌍둥이 자매와 같은 날 태어난 아이들의 생김새를 비교해보자.

▼콜몬들리 자매(작자 미상)

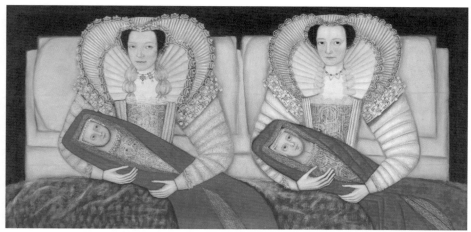

샬럿의 처녀
The Lady of Shalott

〈샬럿의 처녀〉는 테니슨(Tennyson)시의 전설을 바탕으로 그린 그림이다.

일레인이라는 아름다운 공주는 저주를 받아 샬럿 성에 갇혀 태피스트리를 짜며 오직 거울을 통해서만 바깥세상을 볼 수 있었다. 그러던 어느 날 거울 속 랜슬럿 경을 보고 첫눈에 반해 저주를 망각하고 랜슬럿 경을 직접 바라보게 되고, 결국 저주의 거울이 깨지면서 그녀가 짜던 태피스트리는 바닥에 떨어진다.

이 그림은 그녀가 마지막으로 랜슬럿을 직접 보기 위해 떠나려고 배에 묶인 사슬을 풀어내는 장면으로 아마도 그녀는 이미 죽음을 직감한 표정이다. 그녀의 표정에서 죽음에 대한 두려움과 애통함이 느껴지는데 뱃머리의 세 개의 양초 중 하나의 흔들리는 촛불은 그녀의 생명이 곧 끝날 것을 의미한다.

 감상 포인트 ─────

자신이 작품 속의 인물이라면 어떤 감정이었을지 상상해보자.

▼샬럿의 처녀(존 윌리엄 워터하우스)

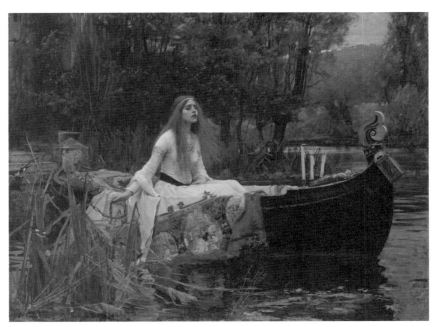

오필리아
Ophelia

라파엘 전파의 대표적인 화가 밀레이가 셰익스피어의 〈햄릿〉의 한 장면을 그린 작품이다.

밀레이의 〈오필리아〉는 햄릿의 여인 오필리아가 햄릿이 자신의 아버지를 죽였다는 사실을 알고 미쳐서 강에 빠져 서서히 죽어가는 모습을 그렸다. 오필리아의 오묘한 표정에서 느껴지는 섬뜩함을 너무나도 사실적으로 표현한 작품이다. 밀레이는 오필리아 주변 제비꽃, 데이지, 팬지와 같은 꽃들까지 의미를 부여하며 신중을 다해 그림을 그렸는데, 그중에서도 단연 눈에 띄는 오른손의 붉은색 양귀비는 죽음을 상징한다.

라파엘 전파는 자연에서 오랜 시간 동안 관찰하여 진실한 마음에서 우러나는 마음으로 대상을 정밀하게 그리는 화풍으로 고대 신화, 성서, 고전문학과 같은 성스러운 주제가 많다. 대표적으로 셰익스피어의 〈햄릿〉을 소재로 한 그림이 많았다.

 감상 포인트 ──────

만약 자신이 오필리아였다면 어떤 감정이었을지 감정이입 해서 그림을 감상해보자.

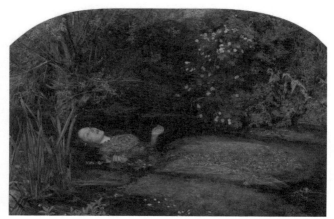

◀오필리아(존 에버렛 밀레이)

페르세포네
Proserpine

그리스 신화에서 제우스의 딸이자 데메테르의 딸인 페르세포네를 보고 반한 저승의 신 하데스는 그녀를 납치하였다. 이 그림은 납치되어 저승에 머무르고 있는 페르세포네를 그린 작품이다. 납치되어 먹을 게 없었던 페르세포네는 저승세계의

석류를 먹게 되는데 저승세계의 음식을 먹으면 저승에 살아야 한다는 규칙이 있어 석류가 하데스의 신부로 살게 되는 그녀의 운명을 결정짓는 요소가 되었다. 그녀의 표정에서 느껴지는 근심 가득한 표정과 석류를 먹으려는 손, 그걸 제지하려는 다른 한 손을 통해 그녀의 우유부단한 성격을 보여준다.

 감상 포인트 ———

보르게세 미술관에 있는 로렌초 베르니니의 〈페르세포네의 납치〉 조각 작품을 함께 보자. 납치 순간을 생생하게 묘사하였다.

◀페르세포네
(단테 가브리엘 로세티,테이트 브리튼)
▼페르세포네의 납치
(로렌초 베르니니,보르게세 미술관)

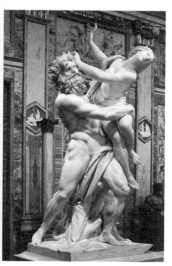

카네이션, 나리, 나리, 장미
Carnation, lily, lily, rose

 존 싱어 사전트는 국적은 미국이지만 이탈리아 피렌체 출신으로 미술 공부는 프랑스에서 하고 영국에서 정착해 런던에서 생을 마감한 화가이다.
 그의 대표작 〈카네이션, 나리, 나리, 장미〉는 귀여운 소녀들과 꽃, 그리고 등불이 아름답게 어우러지는 서정적인 작품이다. 영국 코츠월드의 평화롭고 아름다운 전경에 매료되어 2년간에 걸쳐 색채와 분위기를 재현하기 위해 노력한 끝에 탄생한 작품이다.

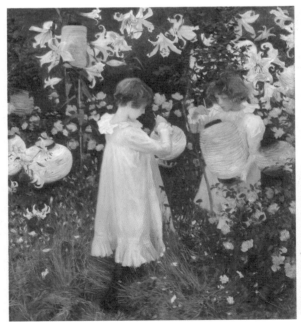

◀카네이션, 나리, 나리, 장미
(존 싱어 사전트)

눈보라: 항구 어귀에서 멀어진 증기선
Snow Storm: Steam – Boat off a Habour's Mouth

영국 테이트 브리튼에서는 매년 12월 한 해 동안 가장 주목할 만한 전시나 프로젝트를 보여준 50세 미만의 미술가에게 수여하는 상을 '터너상'이라고 할 정도로 조지프 말로드 윌리엄 터너는 영국의 국민 화가이자 위대한 업적을 가진 화가로 테이트 브리튼에는 윌리엄 터너 전시실이 따로 마련되어있다.

〈눈보라: 항구 어귀에서 멀어진 증기선〉은 윌리엄 터너가 67세의 나이에 그린 작품으로 이 작품을 생생하게 표현하기 위해 목숨을 걸고 직접 눈보라가 치는 돛대에서 관찰한 후 그림을 그린 것으로 유명하다. 폭풍에 빨려 들어갈 것만 같은 터너의 생생한 표현 기법은 꼭 폭풍이 치는 상황 속에 함께 있는 것과 같은 착각을 불러 일으킬 만큼 생생하다.

 감상 포인트 ————

영국중앙은행은 지폐의 앞면은 엘리자베스 2세의 초상, 뒷면은 주기적으로 역사적인 인물이나 유명인으로 변경하는데 2020년 2월부터는 20파운드 지폐의 주인공을 경제학자 애덤 스미스에서 조지프 말로드 윌리엄 터너로 낙점했다. 20파운드 지폐에서 터너의 초상화를 찾아보자.

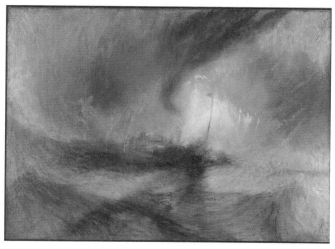

◀눈보라: 항구 어귀에서 멀어진 증기선
(조지프 말로드 윌리엄 터너)

눈 폭풍:
알프스를 넘는 한니발과 그의 군대
Hannibal and his Men crossing the Alps

한니발 장군과 그의 군대가 알프스를 넘는 순간 눈 폭풍을 만나는 장면을 묘사한 그림이다.

집어삼킬 것만 같은 터너만의 눈 폭풍 묘사와 대조적으로 작게 군인들을 표현했는데 이는 대자연 앞에 무력한 한니발과 그의 군대를 빗대어 표현한 것이다.

▼눈 폭풍: 알프스를 넘는 한니발과 그의 군대
(조지프 말로드 윌리엄 터너)

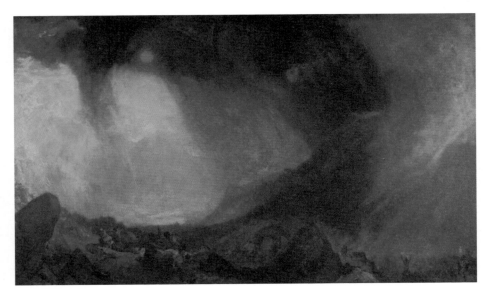

노햄 성 일출
Norham Castle, Sunrise

터너가 여행하던 도중에 트위드 강가의 성을 보고 영감을 받고 그린 그림이다.

뿌옇게 낀 안개 틈으로 노란빛의 따뜻한 일출을 표현하였다. 강 위로는 소가 물을 마시고 있는 고요하고 평화로워 보이는 서정적인 작품이다.

▼노햄 성 일출(조지프 말로드 윌리엄 터너)

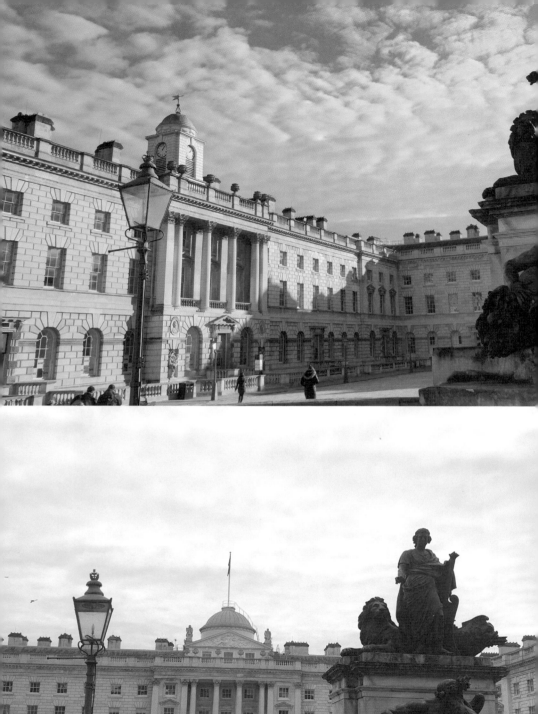
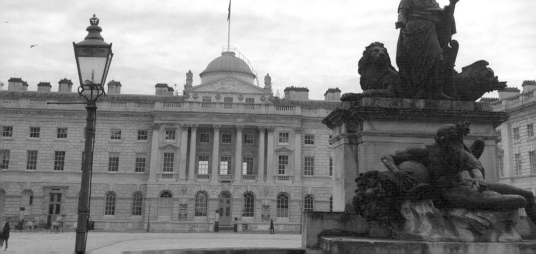

코톨드 갤러리
COURTAULD GALLERY

서머싯 하우스 부속 건물에 위치한 코톨드 갤러리는 사업가 새뮤얼 코톨드(Samuel Courtauld)의 소장품을 기증하면서 1932년 개관하였다. 우리에게 익숙한 모네, 고갱, 고흐, 르누아르, 세잔과 같은 인상주의 화가의 작품이 프랑스 파리의 오르세 미술관에 견줄 만큼 돋보이며 초기 르네상스 작품부터 20세기 회화컬렉션이 아주 훌륭하다.

◇**INFO**

_홈페이지 : www.courtauld.ac.uk/gallery
_주소 : Somerset House, Strand, London WC2R 0RN UK
_운영 : 매일 10am - 6pm
_휴관 : 12월 24일~26일
_요금 : 일반 : (주중)£9, (주말)£11 / 18세 이하 무료

◇**관람 TIP**

_런던의 대부분 미술관과 박물관은 무료이지만 아쉽게도 코톨드 갤러리는 유료로 운영된다. 하지만 그만큼 여유롭고 조용하게 작품감상에 몰입할 수 있다는 장점이 있다.
_LG층의 짐 보관소에 가방과 외투를 맡기고, 안내 지도를 챙긴다.
_G층은 중세 시대 및 르네상스 전시, 1층은 르네상스에서 인상주의 2층은 인상주의와 20세기 회화작품으로 구성되어있어서 시대별로 작품을 감상하면 좋다.
_시간적 여유가 없는 경우에는 '컬렉션 하이라이트 (Highlights of the collection)'만 선택하여 관람해도 충분하다.
_관람 후 코벤트 가든까지 도보로 10분 거리이므로 함께 관광하기 좋다.

◇ 관람동선 추천

2층
르네상스 1500~1600

● **Room4.1**
성 삼위일체
(산드로 보티첼리)
▼

❷ **Room5**
아담과 이브
(루카스 크라나흐)
▼

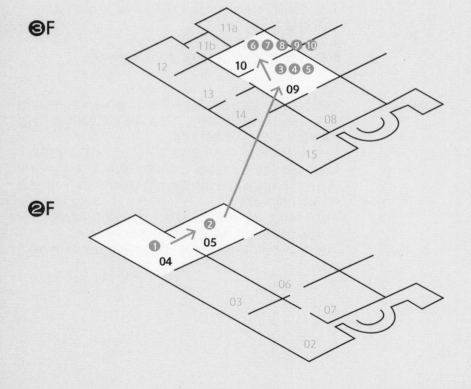

❸F

❷F

우리 아이 첫 유럽 미술관 여행

3층 초기 인상주의 1860~1880	3층 인상주의 & 후기 인상주의 1880~1900

❸ Room9
특별관람석
(피에르 오귀스트
르누아르)
▼

❹ Room9
무대 위의 두 발레리나
(에드가 드가)
▼

❺ Room9
풀밭 위의 점심식사
(에두아르 마네)
▼

❻ Room10.1
목욕 후에
몸을 말리는 여인
(에드가 드가)
▼

❼ Room10.2
두 번 다시는
(폴 고갱)
▼

❽ Room10.2
카드놀이 하는 사람들
(폴 세잔)
▼

❾ Room10.3
귀를 자른 자화상
(빈센트 반 고흐)
▼

❿ Room10.3
폴리 베르제르의 바
(에두아르 마네)

성 삼위일체
The Trinity with Saints Mary Magdalen and John the Baptist

성 삼위일체는 기독교의 핵심 교리로 성부(聖父), 성자(聖子), 성령(聖靈) 세 위격으로 존재하지만 본질은 하나님으로 일치한다는 뜻이다.

다양한 화가들이 성 삼위일체라는 주제로 많은 작품을 그렸는데, 이 그림은 이탈리아 르네상스 시대의 대표 화가 산드로 보티첼리의 〈성 삼위일체〉이다. 예수님이 매달린 십자가를 들고 있는 하나님과 성령을 상징하는 비둘기가 그려져 있고 십자가에는 흘러내린 핏자국이 굳어있다.

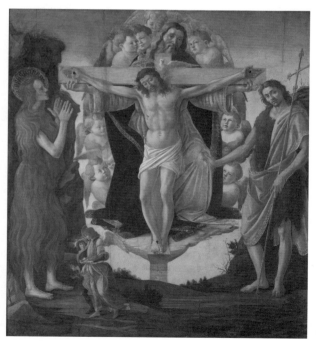

◀성 삼위일체(산드로 보티첼리)

아담과 이브
Adam and Eve

루카스 크라나흐는 독일의 르네상스 화가로 종교화를 많이 그렸는데, 〈아담과 이브〉는 성서의 이야기를 주제로 했다. 머리를 긁적이는 아담에게 사과를 건네주는 이브, 중앙의 나무에 칭칭 감겨있는 포도 넝쿨과 포도 열매는 예수님의 피를 상징하는 포도주에서 유래한 것으로 보인다. 물을 먹고 있는 사슴을 거울같이 비추는 물웅덩이와 온순해 보이는 사자도 인상 깊다.

 감상 포인트 ——————————•

프라도 미술관에 있는 뒤러의 〈아담〉과 〈이브〉와 비교해보자.

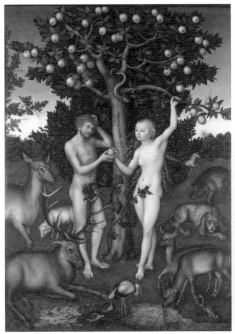

◀아담과 이브
(루카스 크라나흐, 코톨드 갤러리)
▼아담, 이브 (뒤러, 프라도 미술관)

특별관람석
The Theatre Box

인상주의 대표적인 화가 르누아르의 특별관람석 컬렉션 중의 하나이다.

피에르 오귀스트 르누아르의 〈특별관람석〉은 파리 극장 관람석에 있는 남녀를 묘사했다. 중앙에는 고급스러운 장신구와 우아한 드레스를 입고 있는 여인이 다소 슬픈 얼굴로 앞을 응시하고 있고, 남자 관객은 오페라 안경을 통해 먼 곳에 시선을 두고 있다. 아마도 남자 관객이 오페라 구경을 온 다른 여자들을 구경하는 탓에 속상한 마음을 표현한 것으로 예상된다. 당시 파리의 극장은 인기 있는 오페라 공연 장소이자 우아한 여성의 드레스 패션을 선보이는 장소의 역할을 하였다. 이 특별관람석 컬렉션을 통해 르누아르는 극장이라는 대중적인 문화를 소재로 한 그림을 그린 최초의 화가가 되었다.

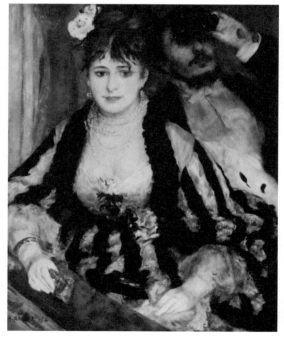

◀특별관람석
(피에르 오귀스트 르누아르)

무대 위의 두 발레리나
Two Dancers on a stage

드가는 무대 밖이나 무대 위의 발레리나를 소재로 그림을 많이 그리는 것으로 유명하다.

〈무대 위의 두 발레리나〉또한 두 발레리나가 무대에서 공연을 펼치는 모습을 꼭 관람석에서 보는 것처럼 위에서 내려다보는 구도로 그려 발레리나의 동적인 모습을 더욱 강조하였다. 또한 발레리나 옷감의 촉감이 느껴질 정도로 사실적으로 표현한 부분에 주목할 만하다. 또한 발레리나의 예쁜 얼굴에 들창코를 그려 넣음으로써 그 시대 발레리나의 고단한 삶을 나타내고자 했다.

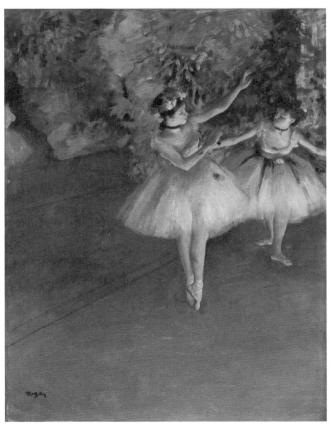

◀무대 위의 두 발레리나
(에드가 드가)

코톨드 갤러리에서 ——— 꼭 봐야 할 작품

풀밭 위의 점심식사
Luncheon on the Grass

오르세 미술관의 에두아르 마네의 〈풀밭 위의 점심식사〉는 살롱전에 출품되자마자 엄청난 비난을 받았는데, 정장 옷차림의 두 젊은 남성 앞에 한치의 수치심도 없이 알몸의 여자가 노골적으로 관람자 쪽을 태연하게 응시한 구도 자체가 외설적이라는 혹평을 받았다. 그 이후 마네의 지인 리조네가 오르세 미술관 작품보다 크기를 작게 그려달라고 부탁하여 요청을 거절할 수 없어 더 작은 캔버스에 그린 작품이 코톨드 갤러리에 전시되어있다.

감상 포인트 ———

오르세 미술관에 있는 마네와 모네 〈풀밭 위의 점심식사〉 두 작품과 오랑주리 미술관에 있는 세잔의 〈풀밭 위의 점심식사〉와 비교해서 감상해보자.

풀밭 위의 점심식사▶
(에두아르 마네,
오르세 미술관)

▼풀밭 위의 점심식사
(에두아르 마네,
코톨드 갤러리)

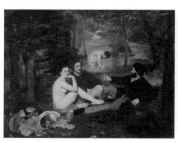

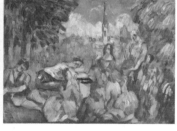

▲풀밭 위의 점심식사
(폴 세잔,오랑주리 미술관)

▼풀밭 위의 점심식사
(클로드 모네,오르세 미술관)

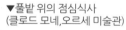

목욕 후에 몸을 말리는 여인
After the Bath-Woman Drying Herself

드가는 발레라는 소재 외에도 주로 목욕하는 여인들의 누드를 많이 그렸는데, 〈목욕 후에 몸을 말리는 여인〉 또한 그중 하나다.

드가는 다른 누드화와는 달리 특정 자세를 취하고 그린 것이 아니라 그림을 그리는 동안 자유롭게 움직이는 모습을 포착하여 그림을 그렸다고 한다. 발레리나의 동적인 움직임과 목욕 후에 몸을 말리는 모델의 움직임을 잘 포착하여 그렸다는 것이 비슷하다 할 수 있다. 파스텔을 사용하여 부드러운 느낌을 주는 그림이다.

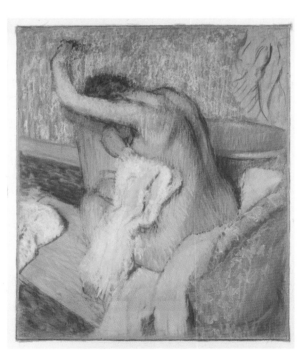

목욕 후에 몸을 말리는 여인▶
(에드가 드가)

두 번 다시는
Nevermore

 고갱이 파리에서의 힘든 생활을 뒤로 하고 남태평양 타히티로 다시 돌아와 그린 작품이 〈두 번 다시는〉이다.

 이 그림은 딸 알린의 죽음으로 절망적인 상황 속에서 그린 대형 작품으로 그의 절망적인 심정이 고스란히 담겨있다. 침대에 누워있는 여인은 뒤에 보이는 두 사람의 속삭임을 신경 쓰는 것처럼 보이고, 작품 속의 까마귀는 죽음을 암시한다. 그리고 작품 왼쪽의 Nevermore은 힘든 상황 속에서 자살을 생각했었던 고갱의 심리상태를 나타낸 것으로 보인다.

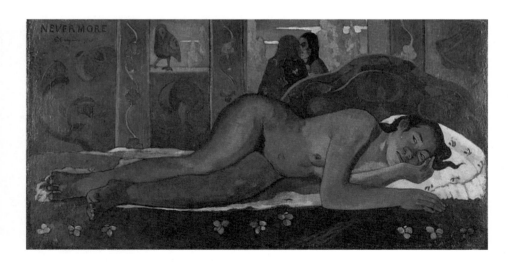

▲두 번 다시는(폴 고갱)

카드놀이 하는 사람들
The Card Players

근대 미술의 아버지라고 불리는 폴 세잔은 카드놀이 하는 사람들을 주제로 5점의 작품을 그렸는데 두 사람을 그린 작품과 세 사람을 그린 작품이 있다. 그중의 하나가 코톨드 갤러리에 소장되어있는 두 사람 버전 〈카드놀이 하는 사람들〉인데 이 작품은 다른 작품과는 달리 카드놀이를 하는 사람만을 강조해서 그린 작품이다. 중앙의 와인병을 기준으로 왼쪽의 남자는 어둡게 오른쪽의 남자는 밝게 색채를 사용함으로써 대조와 균형을 이루려는 시도를 한 것으로 보인다.

▼카드놀이 하는 사람들(폴 세잔)

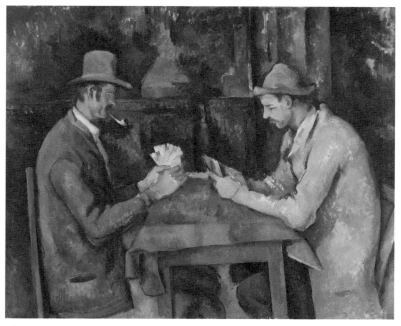

귀를 자른 자화상
Self-Portrait with Bandaged Ear

고흐와 고갱의 짧은 두 달의 동거 동안 잦은 다툼으로 갈등을 빚자 고흐가 자기 귀를 면도칼로 자르는 사건이 발생했고 이 사건으로 고갱이 떠나게 된다. 붕대로 귀를 감싼 고흐의 자화상은 동생 테오를 안심시키기 위해 그린 것으로 자신의 상처와 고통을 보여주면서 그림에 대한 열정은 식지 않았다는 것을 광기 어린 강렬한 눈빛으로 표현했다.

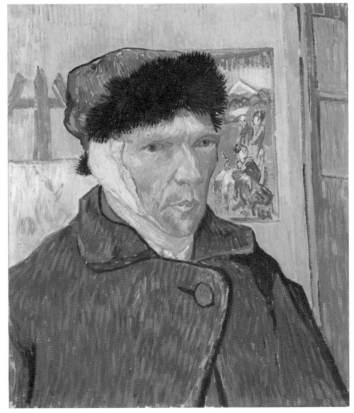

◀귀를 자른 자화상
(빈센트 반 고흐)

폴리 베르제르의 바
A Bar at the Folies-Bergere

〈폴리 베르제르의 바〉는 마네가 사망하기 1년 전에 완성한 마지막 작품으로 유명하다. 폴리 베르제르는 상류층이 자주 찾는 파리의 유흥가였는데, 그 중앙에 서 있는 바텐더의 표정이 화려한 상류층과는 동떨어진 자신의 처지를 느끼는 듯한 표정으로 멍하니 한 곳을 응시하고 있다. 중앙에 있는 바텐더의 앞모습과는 달리 거울에 반사된 바텐더의 뒤 모습은 비스듬하게 오른쪽으로 옮겨 그렸는데, 이는 통상적으로 사용되는 미술 구도에 대해 도전하려는 마네의 의도로 보인다.

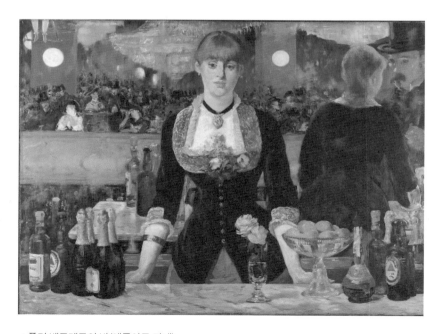

▲폴리 베르제르의 바(에두아르 마네)

■ 영국 미술 테마 여행

"
유럽 각 도시의 미술관을 관람하다 보면 유럽의 고대 미술을 만나기란 쉽지 않다. 이 빈틈을 메워줄 곳이 바로 영국박물관인데, 세계 3대 박물관 중의 하나인 영국 박물관은 18~19세기 그리스, 이집트, 메소포타미아 등 각국의 식민지를 아우르는 시기에 가져온 유물들을 전시하고 있어 오래된 역사와 예술작품을 만나볼 좋은 기회이다. 영국박물관에 입장하면 웅장한 중앙의 유리천장의 풍채에 압도당하는 느낌이 들 정도로 규모가 큰데, 그 규모에 걸맞은 방대한 양의 작품을 보유하고 있어 하루라는 시간에 감상하기에는 턱없이 부족하기에 주요 작품만을 엄선하여 감상하는 것을 추천한다.

영국박물관은 총 3층으로 이루어져 있고, 1층 정문에서 안내 지도를 챙기고 지도에 나와 있는 [Don't miss] 표시된 작품을 위주로 감상한다. 그중에서도 꼭 놓치면 후회하는 작품은 로제타스톤(The Rosetta Stone), 죽어가는 사자 (Assyrian Lion Hunt Relief), 람세스 2세 흉상(Colossal bust of Ramses II), 파르테논 부조물(The Parthenon Sculptures) 그리고 미라전시실(Room 62~63)을 추천한다. 안내데스크에는 한국어 지원이 되는 멀티미디어 가이드가 있으니 필요시에는 대여하여 감상의 깊이를 배가하는 것이 좋다. 또한 Room 67은 KOREA 300 BC~현재까지의 섹션이 준비되어있으니 영국에서 만나는 한국 컬렉션도 주목해볼 만하다.

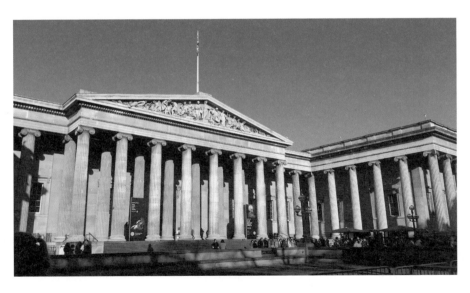

◇INFO

_홈페이지 : www.britishmuseum.org
_주소 : Great Russell St, London WC1B 3DG UK
_운영 : 매일 10 am - 5 pm (금요일 8:30 pm 연장운영)
_휴관 : 12월 24일~26일
_요금 : 무료

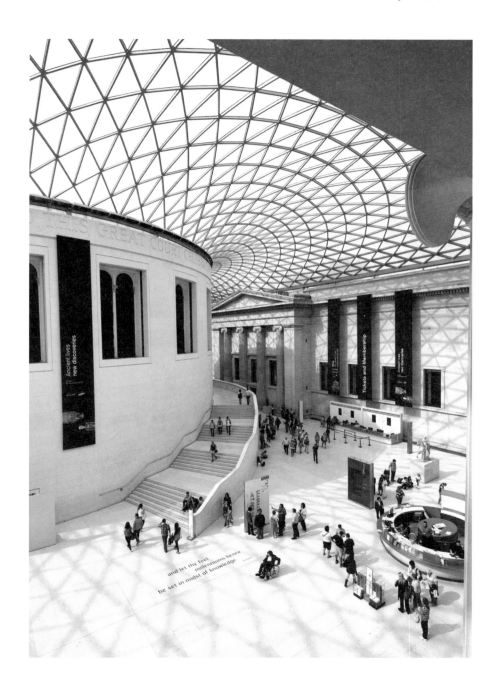

1. 로제타스톤 The Rosetta Stone

이집트 상형문자를 해독하는 실마리가 된 것으로 이집트 문명의
드러나지 않았던 부분을 밝혀내는 역할을 했다.

2. 죽어가는 사자 Assyrian Lion Hunt Reliefs

BC645년경 메소포타미아에서 제작된 것으로 사자 얼굴의 힘줄
과 표정이 매우 사실적이고 그 당시의 사자 사냥은 권력자의 용맹
함을 보여주는 중요한 행사였다.

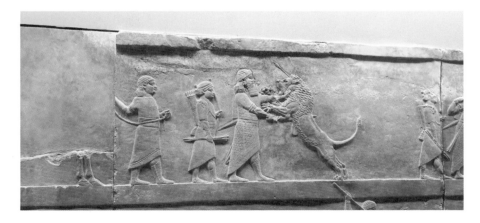

3. 파르테논 부조물 Parthenon Scupltures

파르테논은 그리스 아테네의 아크로폴리스 언덕에 세워진 신전으로 1687년 베네치아 군대가 쳐들어와 많이 손상되어 남아있던 일부 조각물들을 영국으로 가져와 전시 중이다.

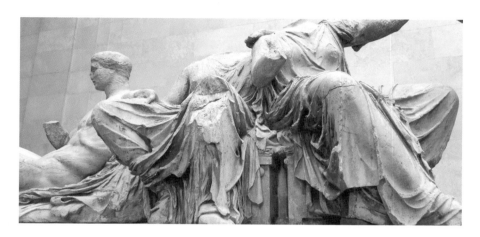

4. 람세스 흉상 Colossal Bust of Ramesses II

기원전 1280년경 제작된 람세스 2세의 흉상으로 이집트 왕의 위엄을 나타낸다.

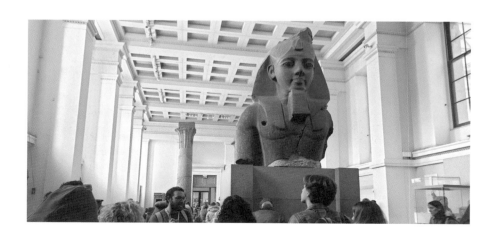

5. 미라 전시실 Egyptian death and afterlife: mummies

고대 이집트의 미라와 관들을 전시하는 곳으로 신기한 미라의 기술을 볼 수 있다.

NETHER LANDS

네덜란드

풍차와 튤립이 가득한 동화 같은 나라로 익숙한 네덜란드는 독보적인 예술 거장의
나라이다. 빛의 화가 렘브란트와 천재적인 비극의 화가 고흐, 그리고 추상 화가 몬드
리안 등 수많은 별들의 나라, 네덜란드는 반드시 방문해 볼 이유가 충분하다. 암스테
르담의 반 고흐 미술관과 암스테르담 국립미술관 그리고 렘브란트 하우스와 몬드리
안 하우스로 초대한다.

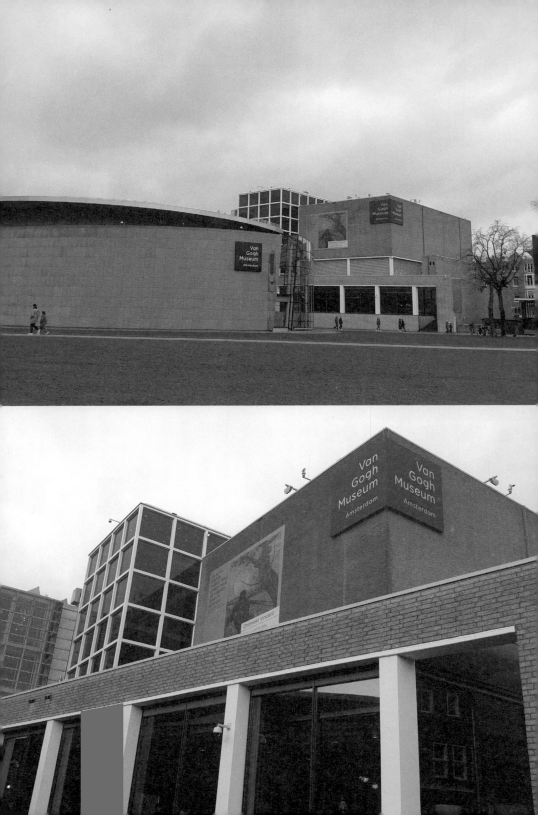

반 고흐 미술관
VAN GOGH MUSEUM

1973년 개관한 네덜란드 암스테르담에 위치한 반 고흐 미술관은 반 고흐의 생애를 시기별로 섹션을 나누어 전시하고 있어 고흐의 일생을 고스란히 담은 미술관이라고 할 수 있다. 미술관은 두 개의 건물로 본관 및 전시동이 있고 총 5개 층으로 이루어져 있다. 반 고흐 미술관 1층과 2층은 1882년부터 1890년까지 회화작품을, 3층에는 데생 작품을, 4층과 5층에는 고흐가 수집했었던 고갱 작품과 일본 판화작품을 전시하고 있다.

◇**INFO**

_홈페이지 : www.vangoghmuseum.nl
_주소 : Museumplein 6, 1071 DJ Amsterdam, Netherlands
_운영 : 매일 9 am - 6 pm
_요금 : € 19 / 18세 이하 무료

◇**관람 TIP**

_반 고흐 미술관은 반드시 홈페이지에서 사전 예약 후 관람할 수 있다. 네덜란드 뮤지엄카드 소지자는 무료이다.
_-1층에 있는 물품 보관소에 배낭, 우산, 큰 가방은 맡긴다.
_한국어가 지원되는 멀티미디어 투어(multimedia tour)를 통해 작품설명을 들으며 관람하는 것을 추천한다. 사전 예약 시 추가로 간편하게 예약할 수 있다. (성인 € 3.5 / 13~17세 € 2 / 성인과 동반한 12세까지 어린이는 무료)
_반 고흐 미술관은 입구 홀과 셀피 벽과 같은 곳을 제외하고는 사진촬영이 불가하므로 작품감상에 몰입하는 시간을 갖도록 한다.
_반 고흐 생애를 시기별로 감상하며 고흐의 일생을 느껴보는 것을 추천하며 시간적 여유가 없다면 홈페이지 및 안내 지도에 표시된 컬렉션 하이라이트(highlights of the collection)만 관람한다.
_반 고흐 미술관 기념품샵에서는 반 고흐 그림에 색칠을 할 수 있는 공간(무료)이 있으므로 꼭 이용해보길 추천한다.

◇관람동선 추천

Main Building

❸F

❷F

❶F

❶F

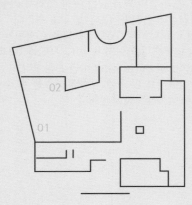

1885~1887년

❶ **1885년**
감자 먹는 사람들
▼

❷ **1887년**
화가모습의 자화상
▼

❸ **1887년**
연인들이 있는 정원
▼

❹ **1887년**
회색 펠트모자를 쓴
자화상
▼

1888년	1889~1890년

⑤ 1888년
씨 뿌리는 사람
▼

⑥ 1888년
노란 집
▼

⑦ 1888년
고흐의 방
▼

⑧ 1888년
고갱의 의자
▼

⑨ 1889년
해바라기
▼

⑩ 1890년
꽃피는 아몬드 나무
▼

⑪ 1890년
까마귀가 나는 밀밭
▼

⑫ 1890년
나무 뿌리들
▼

감자 먹는 사람들
The Potato eaters

고흐는 화가가 되기로 결심했을 당시 밀레의 전기를 보고 감명받을 정도로 밀레를 존경하였다. 〈감자 먹는 사람들〉을 보면 농부들이 식사 전에 일용할 양식을 준 신께 감사의 인사를 드리고 도란도란 저녁 식사를 하는 모습이 담겨있는데 어딘가 모르게 밀레의 작품 주제와 매우 닮아있다. 거친 손과 투박한 얼굴에서 느껴지는 고달픈 노동의 삶 이면에 숭고한 의미가 담겨있다는 것을 나타내고자 한 것 같다.

 감상 포인트 ────

고흐가 존경했던 밀레의 작품 〈만종〉 〈이삭 줍는 사람들〉을 오르세 미술관에서 찾아보자.

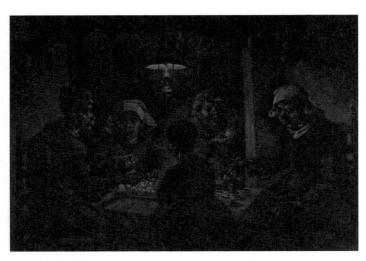

◀감자 먹는 사람들
(빈센트 반 고흐)

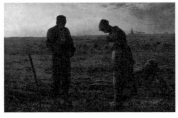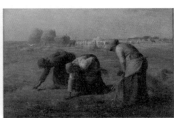

◀◀만종
(장 프랑수아 밀레,
오르세 미술관)
◀이삭 줍는 사람들
(장 프랑수아 밀레,
오르세 미술관)

화가 모습의 자화상
Self Portrait as a Painter

고흐는 모델을 살 돈이 없어 자기 모습을 거울을 통해 보며 많은 자화상을 그린 것으로 유명하다. 고흐의 자화상 중 하나인 〈화가 모습의 자화상〉은 이젤 앞에서 팔레트와 붓을 들고 있는 고흐 자신을 그린 작품으로 푸른색과 주황색 보색 대비를 활용하여 색상을 극대화한 것이 특징이다. 이 작품을 보고 고흐는 여동생에게 보낸 편지에서 이마와 입 주변에는 주름이 자글자글하고 뻣뻣한 빨간색 수염이 덥수룩한 슬픈 모습으로 묘사했다.

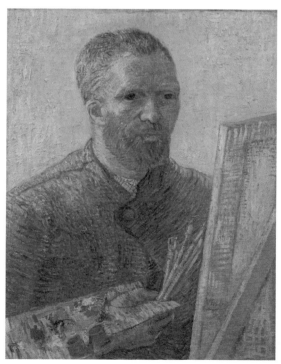

◀화가 모습의 자화상
(빈센트 반 고흐)

연인들이 있는 정원 생피에르 광장
Garden with Courting Couples:
Square Saint-Pierre

　〈연인들이 있는 정원 생피에르 광장〉은 사랑하는 연인 사이로 보이는 두 남녀와 아름다운 정원의 풍경을 그린 것인데 고흐의 그림이라기보다 르누아르나 모네의 그림과 같이 부드럽고 온화함이 느껴지는 그림이다. 이 작품은 신인상주의 화풍으로의 시작을 알리는 작품이자 세부적으로 정밀하게 묘사한 방법이 쇠라의 작품에서 영향을 받은 것으로 유추하고 있다.

 감상 포인트 ──────

아름다운 정원의 연인들을 보고 그린 고흐는 어떤 마음이었을까? 그리고 내셔널 갤러리에 있는 쇠라의 〈아스니에르에서의 물놀이〉를 비교하며 감상해보자.

▼연인들이 있는 정원 생피에르 광장
(빈센트 반 고흐)

회색 펠트 모자를 쓴 자화상
Self Portrait with Grey Felt Hat

　고흐가 그렸던 수많은 자화상 중의 하나
인 〈회색 펠트 모자를 쓴 자화상〉은 앙상
하게 마른 얼굴과는 대조적으로 노란 계
열과 파란 계열의 색상을 다이나믹하게
붓 터치를 한 것이 인상적인 작품이다. 고
흐의 내면의 고뇌와 복잡한 감정이 붓 터
치와 함께 강렬하게 표현된 자화상 중의
하나이다.

▶
회색 펠트 모자를
쓴 자화상
(빈센트 반 고흐)

씨 뿌리는 사람
The Sower

앞서 말한 것과 같이 고흐는 밀레의 작품에 큰 영향을 받았는데 밀레의 작품을 따라 그리며 동경하고 본받고 싶어 했다. 그중에서도 〈씨 뿌리는 사람〉을 30여 점이 넘게 다른 버전으로 그렸는데, 그중 하나다. 그림의 중앙에는 큰 나무가 대각선으로 가로지르고 해를 등지고 씨를 뿌리는 사람을 표현하였다. 노란빛의 해와 푸른빛의 밀밭을 보색 대비로 표현함으로써 더욱 강렬한 느낌을 준다.

▼씨 뿌리는 사람(빈센트 반 고흐)

노란 집
The Yellow House

노란 집은 고흐가 '남프랑스 아틀리에' 라는 예술가 공동체를 이루고 싶어 아를에 내려와 세 들어 살았던 집으로 1층은 작업실과 식당이었고 2층이 고흐가 살았던 방이 있는 곳이다. 물론 두 달간 고갱과 함께했었던 집이기도 하다. 왼쪽에 어닝이 있는 1층 상점은 집주인이 운영했던 식료품 가게였다. 노란 집의 내부를 그린 것이 바로 고흐의 대표작 〈아를의 침실 The Bedroom〉이다.

 감상 포인트 ──────────

반 고흐의 아를 속 발자취를 따라가고 싶다면 '프랑스 미술테마 여행 | 고흐의 아를과 오베르 쉬르 우아즈'(p.218)를 참고해보자.

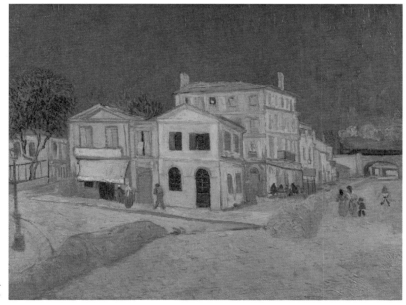

노란 집▶
(빈센트
반 고흐)

반 고흐 미술관에서 ─── 꼭 봐야 할 작품

고흐의 방
The Bedroom

　고흐는 자신의 방을 주제로 세 점의 작품을 남겼는데, 고갱과 함께 할 것이라는 소식을 들은 후 들뜬 마음으로 그린 첫 번째 그림, 고갱과 함께 머무는 동안 그린 두 번째 그림, 그리고 오르세 미술관에 있는 작품이 세 번째로 그린 작품이다.

　반 고흐 미술관의 작품은 첫 번째 작품으로 소박하고 간소한 방의 모습이다. 고흐는 자신의 방을 그림으로써 편안한 휴식을 꿈꾸길 원하며 그림을 그렸다고 하지만 원근법이 정확하지 않고, 왜곡된 사물의 형태가 앞으로 돌진할 것 같은 구도인데 이는 불안한 고흐의 마음 상태를 알 수 있다.

 감상 포인트 ───

오르세 미술관 〈아를의 침실〉 작품과 비교하여 어떤 점이 다른지 비교해보자. (벽에 걸린 액자 속 그림을 비교해보세요.)

▲아를의 침실
(빈센트 반 고흐,
오르세 미술관)

◀고흐의 방
(빈센트 반 고흐,
반 고흐 미술관)

고갱의 의자
Gauguin's Chair

고흐가 아를에서 고갱과 함께하던 시기에 고갱이 썼던 의자를 그린 작품으로 내셔널 갤러리에 있는 〈고흐의 의자〉와 대조를 이룬다. 〈고갱의 의자〉는 화려한 카펫 위에 곡선의 팔걸이와 촛불과 책이 놓여 있고, 내셔널 갤러리의 〈고흐의 의자〉는 평범한 타일 위에 짚과 나무로 만든 단순한 의자에 담배와 파이프가 놓여있다. 의자 그림만으로도 고흐와 고갱의 의견의 거리가 느껴지며, 의자 그림마저도 따로따로 다른 미술관에 전시되어있다.

 감상 포인트 ———

내셔널 갤러리의 〈고흐의 의자〉와 반 고흐 미술관의 〈고갱의 의자〉를 비교해보자.

◀고갱의 의자
(빈센트 반 고흐, 반 고흐 미술관)
▼고흐의 의자
(빈센트 반 고흐, 내셔널 갤러리)

반 고흐 미술관에서 ——— 꼭 봐야 할 작품

해바라기
Sunflowers

고흐 하면 떠오르는 작품 〈해바라기〉는
총 12점에 달할 정도로 다작했었던 주제
이기도 하다. 12점 모두 조금씩 다르게 표
현하였는데, 노란색 배경으로 그려진 반
고흐 미술관의 〈해바라기〉는 힘 있는 붓
터치에서 나온 강렬한 노란 빛 〈해바라기
〉 작품을 실제로 봤을 때, 아우라 같은 것
이 느껴졌다. 지금은 꺾여있는 듯 옆으로
흐드러진 해바라기지만 곧 화병의 물을
머금고 옆으로 곧게 뻗어나갈 것 같은 에
너지가 느껴지는 작품이다.

 감상 포인트

내셔널 갤러리의 〈해바라기〉 작품과 비교해
보자.

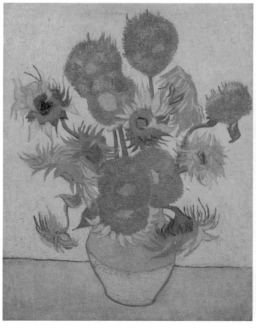
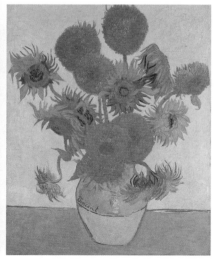

◀해바라기
(빈센트 반 고흐, 반 고흐 미술관)
▼해바라기
(빈센트 반 고흐, 내셔널 갤러리)

꽃피는 아몬드 나무
Almond Blossom

고흐가 조카가 태어날 것이라는 소식을 동생 테오의 편지로 전해 듣고 기쁜 마음으로 그린 그림이 〈꽃피는 아몬드 나무〉이다.

아몬드 나무가 이른 봄에 개화하여 새로운 봄의 시작을 알리는 것처럼 새 생명의 탄생을 아몬드 나무의 하얀 꽃들의 개화로 비유하여 표현하였다. 고흐만의 파란 배경과 가지가지마다 피어난 고급스러운 하얀 색 꽃들을 이국적으로 표현하였는데, 일본의 우키요에의 영향을 받은 것으로 보인다. 후에 이 그림을 선물 받은 조카는 엄마(동생 테오의 아내)와 함께 빈센트 삼촌의 작품을 잘 보관하여 암스테르담 반 고흐 미술관을 개관하는 인물이 된다.

*우키요에 : 17세기~20세기 초 일본 에도시대의 풍경과 일상을 그린 풍속화의 형태

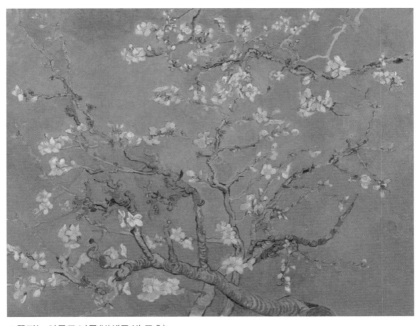

▲꽃피는 아몬드 나무(빈센트 반 고흐)

까마귀가 나는 밀밭
Wheatfield with crows

고흐는 아를 정신병원에서 나와 스스로 생을 마감할 때까지 살았던 '라부씨 여관'에서 70일 동안 머물면서 80점이나 되는 다작을 남겼는데 그중의 하나가 〈까마귀가 있는 밀밭〉이다. 짙은 파랑 잉크를 풀어 놓은 것 같은 하늘에 까마귀 떼가 을씨년스럽게 날아들고 그 아래 세 갈래의 길이 있지만 끊겨있거나 불안정한 길이다. 결과적으로 고흐가 얼마 있지 않아 자살로 생을 마감하여 까마귀가 죽음을 암시한다고 생각할 수 있지만, 고흐의 그림에

대한 열정과 자연의 숭고함의 시각으로 바라보면 요동치는 거친 붓 터치에 자연이 무서울 정도로 강렬하다는 것을 표현한 것 같다.

 감상 포인트 ——————

반 고흐의 아를 속 발자취를 따라가고 싶다면 '프랑스 미술테마 여행 | 고흐의 아를과 오베르 쉬르 우아즈'(p.218)를 참고해보자.

▼까마귀가 나는 밀밭
(빈센트 반 고흐)

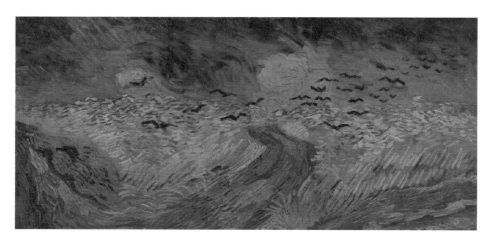

반 고흐 미술관에서 ——— 꼭 봐야 할 작품

나무뿌리들
Tree Roots

고흐의 마지막 그림으로 유명한 〈나무뿌리들〉은 흙 속에서 뻗어나가는 나무뿌리를 그린 것인데 흙을 파고드는 뿌리의 힘과 같이 정신적으로 힘든 삶에 대한 투쟁하는 노력의 모습을 표현한 것으로 보인다. 일각에서는 마지막의 고흐의 심리가 매우 불안하고 위험한 상태라고 해석하기도 한다. 고흐가 이 작품을 오베르 쉬르우아자의 어느 풍경을 보고 그렸는지 알수 없었으나 최근 〈나무뿌리들〉을 그린장소를 찾아냈다. 코로나 시국에 자택에

간혀있던 판데르빈 박사가 우연히 자기집에 있던 오베르 쉬르 우아즈 풍경 엽서를 보고 고흐의 나무뿌리와 비슷하게 보여 전문가에게 컴퓨터 그래픽으로 대조해본 결과 거의 일치한다는 결과가 나왔다.

 감상 포인트 ———

파리 근교 오베르 쉬르 우아즈에 방문 계획이라면 라부씨 여관의 150m 떨어진 〈나무뿌리들〉을 그린 장소로 갈 수 있다.

▼나무뿌리들
(빈센트 반 고흐)

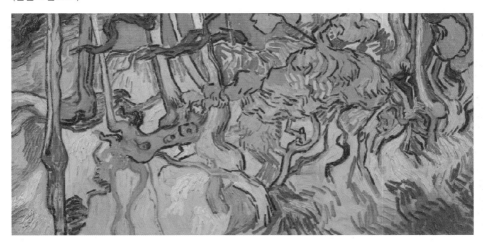

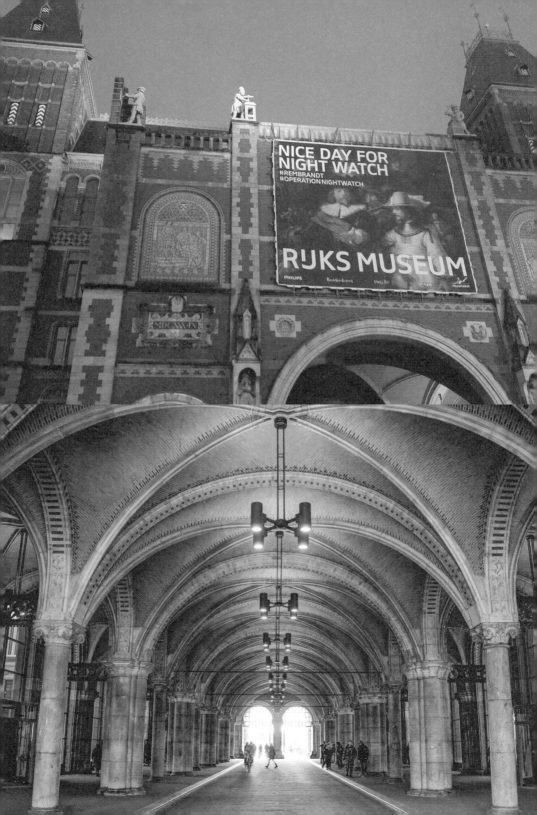

암스테르담 국립미술관
RIJKS MUSEUM

네덜란드에서 가장 큰 미술관, 암스테르담 국립미술관은 렘브란트, 고흐, 페르메이르를 비롯한 네덜란드의 대표 화가들의 작품들이 모여있어 네덜란드의 미술사를 한눈에 살펴볼 수 있다. 반 고흐 미술관과 5분 거리에 위치하며 레이크스 뮤지엄(Rijksmuseum)으로도 불린다. 총 4개 층으로 이루어진 미술관의 0층에는 12~17세기 중세~르네상스 미술작품이, 1층에는 반 고흐 등의 19~20세기 미술작품이 2층에는 렘브란트, 페르메이르 등의 17~18세기 작품이 전시되어있으며, 3층에는 현대미술이 전시되어있다.

◇INFO

_홈페이지 : www.rijksmuseum.nl
_주소 : Museumstraat 1, 1071 XX Amsterdam Netherlands
_운영 : 매일 9am~5pm
_요금 : € 20 / 18세 이하 무료

◇관람 TIP

_반 고흐 미술관과 5분 거리에 있어 함께 관람 일정을 짜는 것을 추천한다.
_Cloakroom에 가방과 우산 등을 무료로 맡기고 편하게 관람한다.
_'Rijksmuseum 앱'을 무료로 다운로드하면 무료 멀티미디어 투어가 가능하며 미술관 경로 및 작품 번호를 기입하여 빠르게 경로를 찾을 수 있는 장점이 있다. (현재 한국어는 지원하지 않는다.)
_시대순으로 감상하려면 0층 → 2층 → 1층 순으로 감상한다.
_주요 작품에 대해서 궁금하다면, 작품 옆 작품설명서를 참고한다.
_시간적 여유가 없다면 2층 명예의 전당(The Gallery of Honour)의 17세기 네덜란드 황금기 작품을 우선으로 감상하는 것을 추천한다.
_1~2층에 위치한 세계에서 가장 아름다운 도서관으로 꼽히는 고풍스러운 암스테르담 국립미술관의 도서관을 관람해보고 관람 후에는 미술관 외부의 아름다운 정원을 꼭 구경해보자.

◇ 관람동선 추천

2층	2층

❶ The Gallery of Honour
푸른 드레스를 입은 소녀
(요하네스 코르넬리스
베르스프론크)
▼

❷ The Gallery of Honour
우유를 따르는 여인
(요하네스 페르메이르)
▼

❸ The Gallery of Honour
델프트의 집 풍경
(요하네스 페르메이르)
▼

❹ The Gallery of Honour
연애 편지
(요하네스 페르메이르)
▼

❺ The Gallery of Honour
위협을 느낀 백조
(얀 아셀 레인)
▼

❻ The Gallery of Honour
유대인 신부
(렘브란트
하르먼손 반 라인)
▼

❼ The Gallery of Honour
마르텐 솔만스 &
우프옌 코피트 초상화
(렘브란트
하르먼손 반 라인)
▼

❽ The Night Watch Gallery
야경
(렘브란트
하르먼손 반 라인)
▼

❾ Room 2.6
스케이트 타는 사람들이
있는 겨울 풍경
(핸드릭 아베르 캄프)
▼

1층	1~2층

⑩ **Room 1.18**
자화상
(빈센트 반 고흐)
▼

⑪ **Pierre Cuypers, Library**
관람 후, 도서관 관람 필수

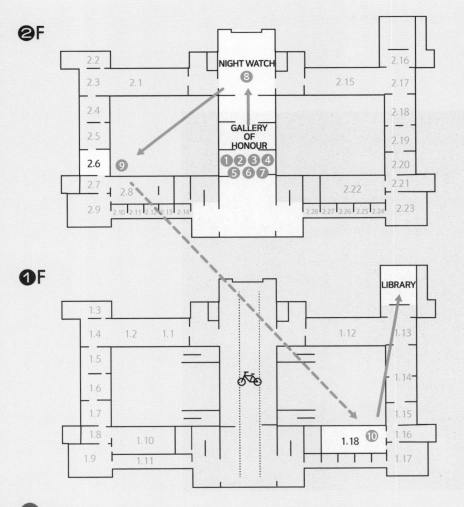

❷F

2.2
2.3 2.1
2.4
2.5
2.6 ⑨
2.7
2.8
2.9 2.10 2.11 2.12 2.13 2.14

NIGHT WATCH
⑧

GALLERY OF HONOUR
① ② ③ ④
⑤ ⑥ ⑦

2.16
2.15 2.17
2.18
2.19
2.20
2.22 2.21
2.28 2.27 2.26 2.25 2.24 2.23

❶F

1.3
1.4 1.2 1.1
1.5
1.6
1.7
1.8 1.10
1.9 1.11

LIBRARY

1.12 1.13
1.14
1.15
1.18 ⑩ 1.16
1.17

푸른 드레스를 입은 소녀
Girl in a blue dress

요하네스 코르넬리스 페르스프론크는 네덜란드 황금기의 초상화 화가이다. 제목처럼 푸른 드레스를 입은 소녀가 가지런히 두 손을 모아 몸을 비틀어 정면을 바라보고 있다. 가지런히 모은 손에는 하얀 순백의 깃털을 가지고 있는데 보송보송한 앳된 얼굴과 참 많이 닮아있는 듯하다. 아이를 어른과 같이 화려한 귀금속과 의상을 입은 작은 숙녀처럼 그렸다는 점이 특별하다.

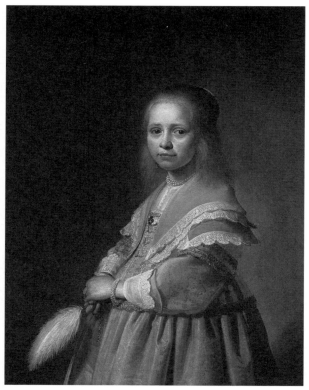

◀푸른 드레스를 입은 소녀
(요하네스 코르넬리스 페르스프론크)

우유를 따르는 여인
Milkmaid

〈진주 귀걸이를 한 소녀〉로 유명한 요하네스 페르메이르의 작품 〈우유를 따르는 여인〉은 시골의 일상을 그린 작품으로 파랑과 노랑의 절묘한 색채 조화를 이룬 작품으로 〈진주 귀걸이를 한 소녀〉의 색감을 연상하게 한다. 소매를 걷어붙인 여인의 피부색이 손으로 내려올수록 까매지는 것을 볼 수 있는데, 시골 햇볕을 받으며 일하는 신분임을 알 수 있다. 또한 부엌에 있는 빵은 일용할 양식을 의미하고 빵의 거친 질감까지 느껴지는 세심한 묘사가 돋보인다.

그리고 벽에는 못이 박혀있다 빠졌을 것 같은 구멍과 왼쪽의 깨진 창으로 들어오는 미세한 빛줄기 또한 사실적으로 잘 묘사하였다.

 감상 포인트 ———

'예썰의 전당 14회 일상을 예찬하다-페르메이르(2022년 8월 7일 방송)' 이야기를 함께 보면 좋다.

◀우유를 따르는 여인
(요하네스 페르메이르)

암스테르담 국립미술관에서 ——— 꼭 봐야 할 작품

델프트의 집 풍경
Street

　페르메이르는 중산층 가정의 일상생활을 묘사한 풍속화가 대부분이었다. 〈델프트의 집 풍경〉 또한 그러한데, 붉은 벽돌로 지어진 집은 낡았지만 거리는 깨끗해 보인다. 한 여인은 바느질을 하는지 편지를 읽는지 불분명하나 일상적인 모습을 그린 것은 분명하다. 한 여인은 집과 집 사이의 통로에서 일하고 있다. 사소하지만 놓치기 쉬운 따뜻한 일상의 모습을 화폭에 담은 페르메이르의 따뜻함이 느껴지는 작품이다.

 감상 포인트 ———

영화 '진주 귀걸이를 한 소녀⑮'(네덜란드 화가 페르메이르에 관한 베스트셀러 소설을 각색한 이야기)를 함께 보면 좋다.

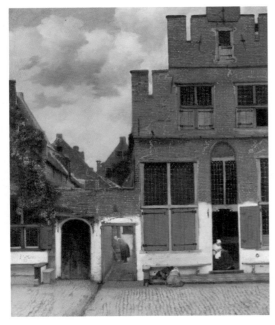

◀델프트의 집 풍경
(요하네스 페르메이르)

암스테르담 국립미술관에서 ——— 꼭 봐야 할 작품

연애편지
The love letter

 하녀와 안주인으로 보이는 두 여인이 주인공인 〈연애편지〉 작품은 하녀에게 편지를 전해 받은 여인은 류트 연주하는 것을 멈추고 깜짝 놀란 표정으로 하녀를 바라본다. 편지를 읽어보지 않았지만 두 여인의 표정을 통해 이미 연애편지임을 아는 것 같은 눈치이다. 또한 하녀의 능청스러운 표정을 통해 둘 사이가 매우 친밀하다는 것을 알 수 있다.

 감상 포인트

표정이 압권인 이 작품을 보고 편지 내용이 어땠을까 상상해보자. 암스테르담 국립미술관에 있는 편지를 주제로 한 페르메이르 〈편지를 읽는 여인〉 작품을 함께 감상해보자.

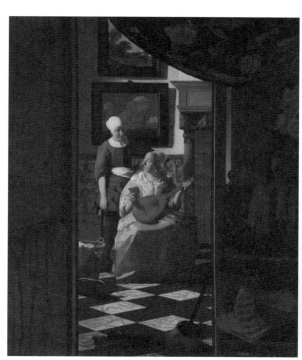

◀연애편지
(요하네스 페르메이르)
▼편지를 읽는 여인
(요하네스 페르메이르)

암스테르담 국립미술관에서 ——— 꼭 봐야 할 작품

위협을 느낀 백조
The Threatened Swan

백조의 우아한 환상을 단번에 깨주는 얀 아셀 레인의 〈위협을 느낀 백조〉 작품은 소스라치게 놀라며 푸드덕 날갯짓하는 백조의 모습을 그렸다. 날리는 깃털을 생생하게 포착한 것과 같이 사실적으로 그렸는데 백조가 이리도 놀라는 이유는 작품 왼쪽 아래에 숨어있는데, 자신의 알을 위협하려 드는 개 때문이다. 시대적인 상황으로 봤을 때 얀 아셀 레인은 적국(개)으로부터 네덜란드(알)를 지키려는 강한 애국심을 표현했다고 한다.

 감상 포인트 ———

백조가 놀라는 이유를 찾아보자.

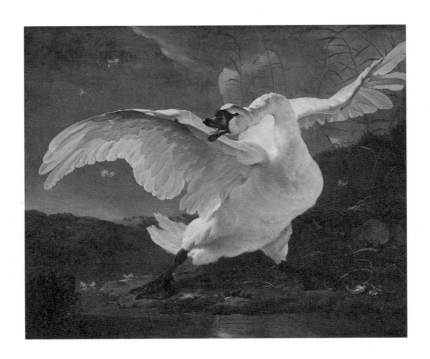

▲위협을 느낀 백조 (얀 아셀 레인)

유대인 신부
Jewish Bride

렘브란트의 〈유대인 신부〉는 반 고흐가 이 작품을 2주 동안 볼 수 있게 해준다면 자신의 목숨 10년이라도 떼어준다고 했을 만큼 충격을 받았다는 일화로 유명하다. 부인의 어깨와 가슴에 손을 얹고 다가가려는 남편과 다소곳하게 서 있는 부인의 모습이 따뜻한 부부의 사랑을 아름답게 표현한 작품이다. 배경은 어두운 데 반해 두 부부를 향해 은은한 조명이 비친 것처럼 표현하여 빛과 어둠의 절묘한 조화를 표현한 빛의 화가답다.

 감상 포인트 ———

남편의 옷을 두꺼운 나이프로 표현하여 소재가 느껴지는 것 같다. 가까이 가서 확인해보자.

▼유대인 신부(렘브란트 하르먼손 반 라인)

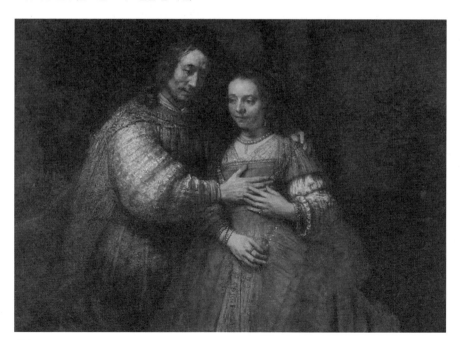

마르텐 솔만스, 우프엔 코피트 초상화
Pendant portraits of Maerten
Soolmans and Oopjen Coppit

초상화의 대가 렘브란트의 작품으로 암스테르담의 상인 마르텐 솔만스와 그의 아내 우프엔 코피트의 결혼식을 기념하기 위해 그려진 전신 초상화이다. 실물 크기의 캔버스에 하얀 레이스 장식이 가미된 고급스러운 검정 옷을 입은 신랑의 당당한 모습과 공작부채를 든 신부의 고급스럽고 우아한 자태가 인상적이다. 암스테르담 국립미술관의 마스코트처럼 기념품 샵에서 반기는 플레이 모빌이 마르텐 솔만스, 우프엔 코피트를 재현한 것이다.

▲마르텐 솔만스, 우프엔 코피트 초상화(렘브란트 하르먼손 반 라인)

야경
Night Watch

빛의 화가 렘브란트의 〈야경〉의 원래 제목은 〈프란스 바닝 코크와 빌럼 반 루이텐부르크의 민병대〉라는 긴 제목을 가지고 있었고, 야경이 아니라 대낮의 모습을 그린 그림인데 그림 재료인 안료의 '흑변현상'으로 그림이 어둡게 변하여 〈야경〉이라는 이름을 얻게 되었다. 렘브란트의 〈야경〉은 지금 명성과는 달리 오히려 초상화의 대가로서의 명예를 실추시키는 작품이었는데 그 이유는 초상화를 의뢰했던 사람의 요구대로 그리지 않고 초상화에 나온 인물들을 자신만의 방식으로 고집스럽게 편애적으로 보이게 그림으로써 빛에 가린 인물들의 항의가 빗발쳤다. 그 이후로 렘브란트의 초상화 주문은 줄어들게 되어 생활고를 겪다 말년에는 파산에 이르렀다. 이 작품은 압도적인 사이즈로 한 인물이 실제 인물 정도의 크기가 될 정도로 크며, 명암의 강렬한 대비를 느낄 수 있는 명작 중의 명작이라 할 수 있다.

감상 포인트

민병대의 표정 하나하나를 관찰해보자. 민병대장 캐릭터는 플레이 모빌로 기념품샵에서 구매할 수 있다.

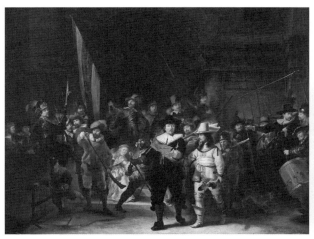

◀야경
(렘브란트 하르먼손 반 라인)

암스테르담 국립미술관에서 ——— 꼭 봐야 할 작품

스케이트 타는 사람들이 있는 겨울 풍경
Winter landscape with skaters

네덜란드의 화가 핸드릭 아베르 캄프의 작품으로 겨울에 볼 수 있는 다양한 일상적인 풍경을 캔버스에 담았다. 곧 눈이 올 것만 같은 하늘과 눈이 내린 다채로운 풍경은 지금이 꼭 겨울인 것 같은 착각을 불러일으킬 만큼 생동감 있다.

 감상 포인트 ———

겨울 풍경 속 다양한 사람들의 모습을 관찰해 보자.

▼스케이트 타는 사람들이 있는 겨울 풍경
(핸드릭 아베르 캄프)

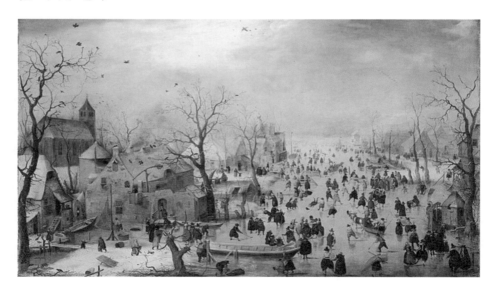

자화상
self portrait

 고흐는 모델을 살 돈이 없어 자기 모습을 거울을 통해 보며 많은 자화상을 그렸다. 1887년의 고흐의 〈자화상〉은 파리지앵 느낌으로 옷을 입은 자신의 모습을 표현한 작품으로 늘 그렇듯 강렬한 붓 터치가 인상 깊은 작품이다.

 감상 포인트 ───

암스테르담 국립미술관 근처 반 고흐 미술관의 다양한 자화상과 비교하며 감상해보자.

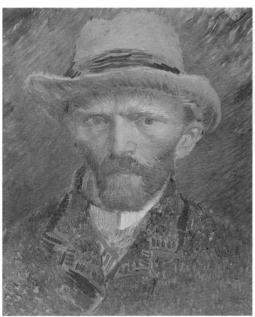

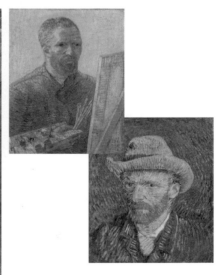

▲반 고흐 미술관 속 다양한 자화상
◀자화상(빈센트 반 고흐)

"

렘브란트는 네덜란드 황금시대의 대표적인 화가로 명암대비를 드라마틱하게 표현하여 <야경>과 같은 수많은 명작을 남겼다. 또한 수많은 자신의 자화상을 그렸고, 초상화, 성서를 주제로 한 연작, 역사화를 남긴 네덜란드의 위대한 화가라고 할 수 있다. 그뿐만 아니라 드로잉과 회화 느낌을 내는 판화에도 뛰어난 재능이 있었다. 이렇게 부와 명예를 누린 렘브란트는 사치스러운 생활로 1656년 파산하게 되고 20년 동안 거주했었던 렘브란트 하우스와 작품, 수집품들을 처분해야만 했다. 다행히 작품과 수집품들이 처분 목록에 남아있어 집과 작품을 다시 찾아 렘브란트 하우스라는 박물관으로 개관할 수 있게 되어 더욱 의미가 깊다고 할 수 있다. 렘브란트 하우스는 네덜란드 뮤지엄카드 소지자는 무료이다. 렘브란트 박물관이자 렘브란트 집인 이곳은 렘브란트의 집을 그대로 재현해 놓은 공간과 기획전시실로 나뉘어 있다. 한국어 지원은 안 되지만 오디오 가이드는 무료이다. 높은 층고의 벽면 가득 채운 작품들을 만나볼 수 있고 렘브란트의 아틀리에 작업실 또한 구경할 수 있다. 특히 판화 작품에 주목할 만하다.

◇INFO

_홈페이지 : www.rembrandthuis.nl
_주소 : Jodenbreestraat 4, 1011 NK Amsterdam, Netherlands
_운영 : 화~일요일 10 am - 6 pm
_휴관 : 월요일, 2022/11/1~2023/1/31 재보수로 휴관
_요금 : € 15 / 6~17세 € 6

"

네덜란드 아머르스포르트(Amersfoort)에서 현대 추상미술의 거장, 피에트 몬드리안을 만날 수 있다. 피에트 몬드리안은 초등학교 교장이었던 아버지와 화가였던 삼촌의 영향을 받아 암스테르담에서 미술 공부를 시작했다. 초기에는 반 고흐에 영향을 받아 풍경화나 초상화를 그렸으나 암스테르담의 입체파 전시회의 영향을 받아 작품 스타일이 달라졌다가 피카소의 큐비즘이 기하학적으로 점차 알아보기 힘들어지는 방향으로 바뀌자 몬드리안만의 색깔을 드러내고 싶어 했다. 그것이 바로 신조형주의인데 빨강 파랑 노랑에 검정 하양 회색의 기본 선을 수평과 수직으로 제한하는 격자무늬 그림을 그리기 시작했다. 몬드리안의 신조형주의는 조각, 건축 등에 영향을 끼쳐 몬드리안의 선은 근대 디자인의 바우하우스(Bauhaus)와 미니멀리즘의 근간이 되었다.

몬드리안 하우스는 네덜란드 뮤지엄카드 소지자는 무료이다. 아머르스포르트에 위치한 몬드리안 하우스는 몬드리안이 태어난 생가를 개조해서 만든 곳이다. 몬드리안의 대표적인 작품은 전시되어 있지는 않지만, 몬드리안의 초기 작품을 만날 좋은 기회이다. 암스테르담 국립미술관을 기준으로 몬드리안 하우스는 전철과 버스를 경유하여, 한 시간 반가량 소요된다.

◇INFO

_홈페이지 : www.mondriaanhuis.nl
_주소 : Kortegracht 11, 3811 KG Amersfoort, Netherlands
_운영 : 월~일요일 10 am - 5pm
_휴관 : 12/25, 1/1, 4/27
_요금 : € 13 / 6~17세 € 8

FRANCE

프랑스

유럽 미술관 여행에서 빼놓을 수 없는 필수 코스, 프랑스는 세계 3대 박물관인 루브르 박물관뿐만 아니라 인상파 미술의 보물창고 오르세 미술관, 압도적인 수련 연작으로 유명한 오랑주리 미술관, 퐁피두 센터와 MAMAC에 이르는 다채로운 현대미술관 그리고 피카소, 로댕, 샤갈, 마티스에 이르기까지 다양한 화가 개인의 미술관을 만나볼 수 있는 예술 종합선물 세트와 같은 나라이다. 또한 모네의 빼어난 정원과 고흐의 가슴 아픈 발자취를 따라가 볼 수 있는 다채로운 예술의 나라, 프랑스로 떠나보자.

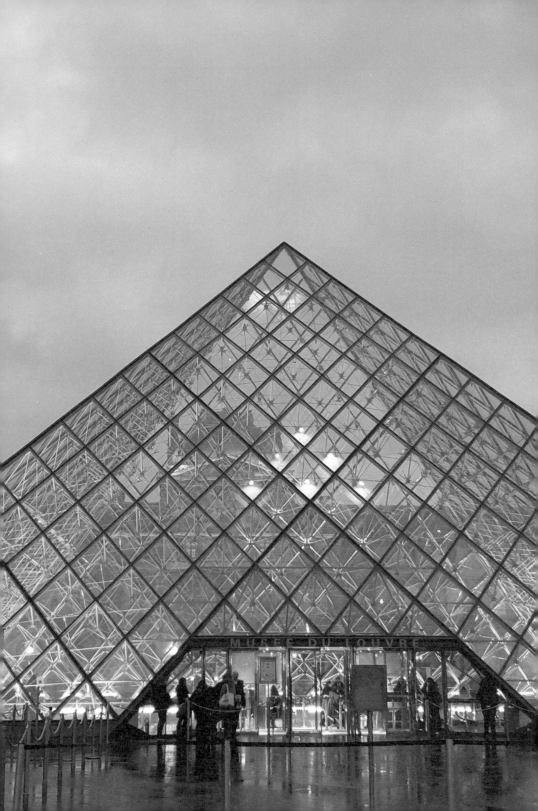

루브르 박물관
LOUVRE MUSEUM

루브르 박물관은 세계 3대 박물관으로 세계에서 연간 방문객이 가장 많은 박물관이자 유네스코 세계문화유산으로 지정된 박물관이다. 루브르의 상징 유리 피라미드를 중심으로 'ㄷ'자 모양, 총 3개의 관으로 이루어져 있다. 북쪽은 리슐리외관, 동쪽은 쉴리관, 남쪽은 드농관으로 약 30만 점의 어마어마한 작품 수와 규모를 자랑한다.

◇**INFO**

_홈페이지 : www.louvre.fr
_주소 : Rue de Rivoli, 75001 Paris France
_운영 : 월, 수, 목, 토, 일 9 am - 6 pm / 금 9 am - 9:45 pm
_휴관 : 화요일, 1/1, 5/1, 12/25
_요금 : 온라인 예매 € 17, 현장 예매 € 15 / 18세 이하는 무료

◇**관람 TIP**

_박물관 홈페이지에 접속해 원하는 날짜와 시간을 설정하여 예약한다. 파리 뮤지엄패스 소지자 또한 예약이 필수이며 예약한 시간에 입장하여 대기 시간을 최소화한다.
_짐 보관소(Consignes)에 무거운 가방이나 외투를 맡기고, 안내데스크에서 박물관 안내도와 한국어 설명서를 챙긴다. 무엇보다 소매치기를 조심해야 한다.
_700여 점의 작품설명 및 작품의 위치를 손쉽게 찾아주는 닌텐도 오디오가이드 한국어버전 (€ 5)를 대여하여 작품감상에 활용한다.
_아주 혼잡한 상황에 방대한 작품을 다 보기에는 현실적으로 불가능하므로 루브르 박물관에서 꼭 봐야 할 작품을 층별로 엄선해서 공략한다.
_관람 후 루브르 박물관의 상징인 피라미드 아름다운 야경에서 사진을 찍어보는 것을 추천한다.

◇ 관람동선 추천

-1층 고대 그리스와 이집트 이슬람 미술	0층 상설전시관 그리스, 이집트, 로마 고대의 유물과 작품
전체적으로 가볍게 감상 ▼	❶ **쉴리관 Room345** 밀로의 비너스 (작자 미상) ▼

1층 기원전 5세기~근대 작품	2층 북유럽과 프랑스 회화작품

1층
기원전 5세기~근대 작품

❷ **드농관 Room700**
민중을 이끄는
자유의 여신
(외젠 들라크루아)
▼

❸ **드농관 Room702**
나폴레옹 1세 대관식
(자크 루이 다비드)
▼

❹ **드농관 Room702**
그랑드 오달리스크
(장 오귀스트
도미니크 앵그르)
▼
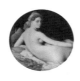

❺ **드농관 Room703**
사모트라케의 니케
(작자 미상)
▼

❻ **드농관 Room710**
암굴의 성모
(레오나르도 다 빈치)
▼

❼ **드농관 Room711**
모나리자
(레오나르도 다 빈치)
▼

2층
북유럽과 프랑스 회화작품

❽ **리슐리외관 Room809**
엉겅퀴를 든 자화상
(알브레히트 뒤러)

❾ **리슐리외관 Room837**
레이스를 짜는 소녀
(요하네스 페르메이르)
▼

❿ **리슐리외관 Room844**
이젤 앞에서의 자화상
(렘브란트
하르먼손 반 라인)
▼

⓫ **리슐리외관 Room912**
사기꾼
(조르주 드 라 투르)

⓬ **리슐리외관 Room940**
목욕하는 여인
(장 오귀스트
도미니크 앵그르)

밀로의 비너스(기원전 1세기)
Venus de Milo

비너스 상 중에 최고로 꼽는 〈밀로의 비너스〉는 두 팔이 소실되었지만 우아한 여신의 아우라를 느낄 수 있는 최고의 조각품이다. 허리춤에 걸친 옷자락의 흘러내리는 주름까지 사실적으로 묘사하였다. 비너스 상은 상, 하 두 개로 이루어져 있는데 운반을 위해 두 조각을 분리했었다가 이어 붙인 것으로 추정한다. 제작 연도와 양팔의 상태가 어땠을지는 지금까지도 많은 연구의 대상이다.

 감상 포인트 ———

비너스의 소실된 팔의 모양은 어땠을지 상상해보자.

밀로의 비너스▶
(작자 미상)

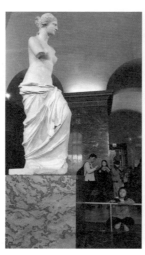

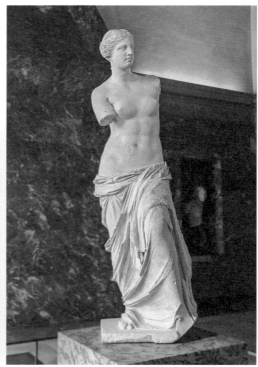

민중을 이끄는 자유의 여신
La Liberte guidant le people

프랑스의 낭만주의 화가, 들라크루아의 〈민중을 이끄는 자유의 여신〉은 프랑스 혁명을 대표하는 사진으로 교과서에도 수록되어 있어 익숙한 작품이다.

중앙에 있는 의지에 불타는 자유의 여신은 자유, 평등, 박애를 상징하는 프랑스 삼색기를 손에 들고 시민군을 지휘하고 있다. 총과 포탄의 자욱한 연기가 그 뒤를 덮쳐오고 있지만 민주사회를 향한 강렬한 투쟁 의지를 역동적이고 생생하게 표현하였다.

 감상 포인트 ———

오르세 미술관 0층에 전시된 〈자유의 여신상〉은 〈민중을 이끄는 자유의 여신〉에서 영감을 받아 조각하였다고 한다. 프라도 미술관에 있는 고야 작품 〈1808년 5월 2일〉 또한 민중 봉기를 소재로 다룬 작품이므로 비교해서 보면 좋다.

1808년 5월 2일▶
(프란시스코 고야,
프라도 미술관)

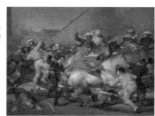

▼민중을 이끄는 자유의
여신 (외젠 들라크루아)

▲자유의 여신상
(프레데릭 오귀스트 바르톨디,
오르세 미술관)

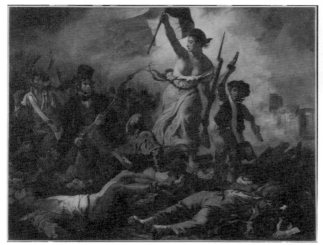

나폴레옹 1세 대관식
Sacre de l'empereur Napoleon 1er et couronnement de l'imperatrice Josephine

나폴레옹의 전속 화가였던 다비드의 작품으로 파리 노트르담 대성당에서 거행된 나폴레옹 황제의 대관식을 묘사한 대형화이다.

특이하게 나폴레옹은 대관식에서 교황 앞에서 무릎을 꿇고 황제의 관을 받는 대신 자기 손으로 직접 황제의 관을 썼다는 점이 이례적이다. 나폴레옹 자신의 권위가 종교의 권위보다 높다는 것을 표출하는 행동이라 볼 수 있다. 그림 속에는 조세핀에게 왕후의 왕관을 씌워주는 장면으로 대체하여 사람들의 비난을 모면하려는 듯하다. 대관식에 참석한 인물들은 교황과 주교 외에는 모두 황제 측근으로 그

림으로써 자신의 시대가 도래했다는 것을 큰 화폭에 담아 더욱 강조했던 것으로 보인다. 황후 조세핀의 드레스 재질의 촉감까지 느껴질 정도로 사실적으로 그린 눈을 뗄 수 없는 작품이다.

 감상 포인트 ──────────

나폴레옹 주변 인물들의 표정에 주목해보자. 2층의 두 번째 열 왼쪽 습작하는 남자가 다비드 자신이라고 한다.

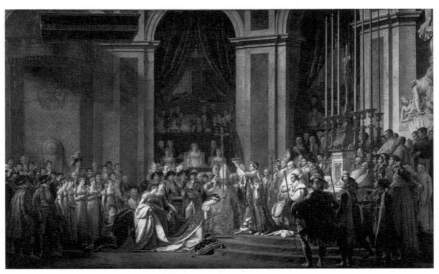

▲나폴레옹 1세 대관식(자크 루이 다비드)

그랑드 오달리스크
La grande odalisque

다비드의 제자 앵그르는 여성의 누드화를 잘 그렸는데, 〈그랑드 오달리스크〉의 여인은 터키풍의 터번을 두르고 비스듬히 기대고 누워 고개는 정면을 응시하고 있다. 그녀는 푸른빛이 도는 커튼을 잡고 있는데 이 또한 동양적인 느낌을 물씬 풍긴다. 매끈한 피부표현과 비현실적인 비율로 여인의 몸을 표현하였는데, 그중에서도 과도하게 큰 엉덩이와 팔과 허리가 상대적으로 길다는 비난을 받기도 한 작품이다.

 감상 포인트 ——————

루브르 박물관에 있는 앵그르의 누드화 〈목욕하는 여인〉, 〈터키탕〉(P.135)과 오르세 미술관의 〈샘〉(P.140) 작품과도 비교해보자.

▼그랑드 오달리스크
(장 오귀스트 도미니크 앵그르)

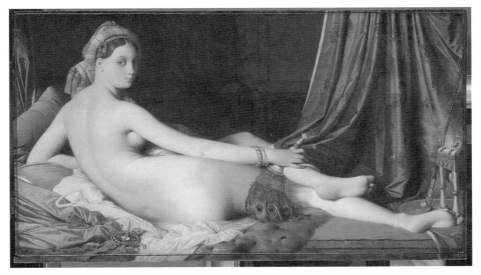

사모트라케의 니케(기원전 190년)
Victoire de Samothrace

1863년 사모트라케 섬에서 발견된 헬레니즘 조각이다. 〈사모트라케의 니케〉를 조각한 사람은 밝혀지지 않았지만 기원전 190년경에 만들어진 조각의 뛰어남에 다시 한번 놀랄 수밖에 없는 작품이다. 이 조각은 승리의 여신 니케를 형상화하였는데 뱃머리 위에 서 있는 니케상의 팔과 머리 부분은 소실되어 없으나 바람에 휘날리는 옷자락의 우아함과 지금 당장이라도 비상할 것 같은 날개의 절묘한 각도가 승전보를 전하는 듯한 느낌이다.

 감상 포인트

소실된 팔의 동작과 여신의 얼굴을 어땠을지 상상해보자.

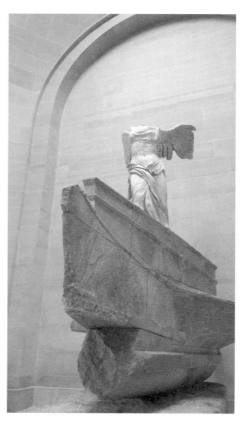

사모트라케의 니케▶
(작자 미상)

암굴의 성모
La Vierge aux rochers

레오나르도 다 빈치의 〈암굴의 성모〉
는 내셔널 갤러리의 작품보다 이전에 그
린 작품으로 성모와 아기 예수, 세례 요
한, 세 인물을 성모를 중심으로 삼각형 구
도로 그렸다. 그러나 작품 속 오른쪽 붉은
옷을 입은 천사 우리엘의 손가락이 가리
키는 위치가 아이 중 어느 아이가 예수인
지 혼란을 일으키는 요소가 되었고, 주문
자에게 거절당해 다시 그린 작품이 내셔
널 갤러리의 〈암굴의 성모〉이다.

 감상 포인트

내셔널 갤러리〈암굴의 성모〉와 루브르 박물
관의 〈암굴의 성모〉가 어떻게 차이가 나는지
살펴보자. 작품 제일 오른쪽의 천사 우리엘
날개와 손가락을 주목하자.

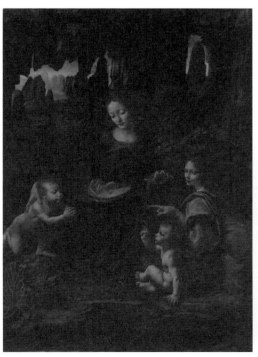

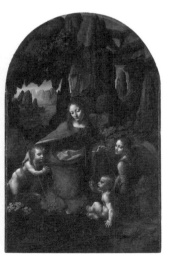

◀암굴의 성모
(레오나르도 다 빈치,루브르 박물관)
▼암굴의 성모
(레오나르도 다 빈치,내셔널 갤러리)

루브르 박물관에서 ———— 꼭 봐야 할 작품

모나리자
Monna Lisa

루브르 박물관의 대표 작품이라고 해도 과언이 아닌 다 빈치 〈모나리자〉는 예전의 도난 사건으로 유리관에 고이 모셔져 있다. 작품 앞에는 많은 관람객으로 항상 인산인해를 이루어 삼엄한 경비원 사이에서 관람객들의 뒤통수와 함께 만나볼 수밖에 없는 감상하기 어려운 작품이다.

다 빈치는 대기원근법이라는 스푸마토 기법을 사용하여 밝은 부분의 얼굴 윤곽이 멀어지면서 옅어지고 흐릿해져 신비하고 오묘한 느낌을 더욱 배가시켰다. 이 작품은 아직 미완성작으로 다 빈치의 마지막 붓 터치가 어디를 향했을지 궁금하다. 모나리자의 오묘한 미소 또한 어떤 의미를 부여하는지 눈썹 없는 신비로운 베일에 싸인 여인의 인물이 누구인지 더욱 궁금증을 유발하는 이유이다.

 감상 포인트 ————

모나리자의 미소는 어떤 의미일까? 우피치 미술관에 있는 다 빈치의 작품〈수태고지〉에서도 대기원근법을 만날 수 있다.

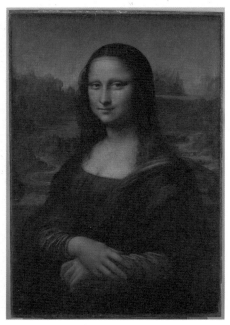

모나리자▶
(레오나르도 다 빈치)

엉경퀴를 든 자화상
Portrait de l'artiste tenant un chardon

〈엉경퀴를 든 자화상〉은 독일의 르네상스 화가 알브레히트 뒤러가 스물두 살에 그린 첫 번째 자화상이다. 이 작품은 아내에게 보내기 위해 그린 것으로 알려져 있는데 뒤러의 고급스럽고 세련된 옷과 붉은 방울이 달린 모자가 조화롭다. 뒤러의 표정은 다소 불안해 보이지만 한편으로는 결심에 찬 모습처럼 다부져 보인다. 뒤러가 오른손에 들고 있는 엉경퀴는 결혼생활에서의 남성의 충성심을 상징한다고 한다. 머리 위쪽에 쓰인 문구는 '내 일은 위에서 정한 데로 따른다'로 결혼이 운명적으로 정해졌고 결혼 생활은 신에게 맡긴다는 뜻이 내포되어있다.

 감상 포인트 ——————

'KBS 예썰의 전당 2회 나를 찾아서-뒤러의 자화상 (2022년 5월 15일 방송)'을 참고하는 것을 추천한다. 프라도 미술관의 스물여섯 살 〈자화상〉(P.231)과도 비교해보자.

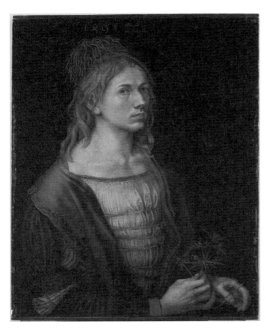

◀엉경퀴를 든 자화상
(알브레히트 뒤러)

레이스를 짜는 소녀
La Dentelliere

〈진주 귀걸이를 한 소녀〉로 유명한 네덜란드 화가 페르메이르의 작품 중에서 크기가 가장 작은 작품이다.

페르메이르는 중산층 가정의 일상생활을 묘사한 풍속화를 많이 그렸는데, 〈레이스를 짜는 소녀〉 또한 노란색 옷을 입은 소녀가 레이스를 짜는 모습을 묘사하였다. 소녀 옆에 놓여있는 푸른빛을 띠는 쿠션과 소녀가 입은 노란빛은 페르메이르가 풍속화를 그릴 때 대조적으로 많이 사용하는 색상이다. 왼쪽 쿠션의 붉은색과 흰색 실은 흘러내리는 촉감이 느껴질 만큼 사실적으로 표현했다.

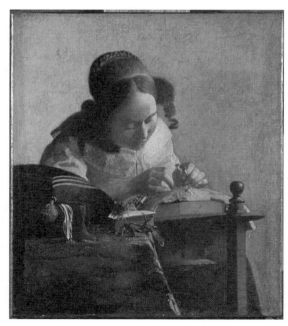

◀레이스를 짜는 소녀
(요하네스 페르메이르)

이젤 앞에서의 자화상
Autoportrait au chevalet

빛의 화가라고 불리며 초상화를 잘 그리는 것으로 유명세를 떨쳤던 렘브란트는 그의 대표작 〈야경〉에서 초상화를 의뢰했던 사람의 요구대로 그리지 않고 초상화에 나온 인물들을 자신만의 방식으로 고집스럽게 편애적으로 보이게 그림으로써 빛에 가린 인물들의 항의가 빗발쳤다. 그 이후로 렘브란트의 초상화 주문은 줄어들게 되어 생활고를 겪다 말년에는 파산에 이르렀다. 이렇게 탄탄대로일 줄 알았던 렘브란트는 말년으로 갈수록 생활이 궁핍해져 모델을 살 돈이 없어 자기 모습을 많이 그렸는데, 〈이젤 앞에서의 자화상〉 또한 세월의 풍파를 고스란히 느끼게 한다.

 감상 포인트 ————

반 고흐 미술관의 〈화가 모습의 자화상〉(P.089)과 비교해보자. 또한 세월의 흐름에 따른 렘브란트 자화상을 비교해보아도 좋다.

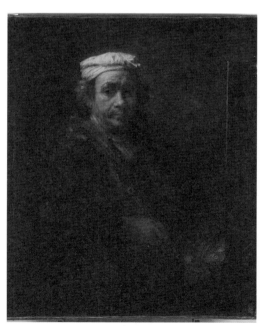

◀이젤 앞에서의 자화상
(렘브란트 하르먼손 반 라인)

사기꾼
Le Tricheur a l'as de carreau

조르주 드 라 투르가 그린 일상을 주제로 그린 풍속화이다. 왼쪽의 남자는 등 뒤로 허리춤에 숨겼던 에이스 카드와 맞바꾸려는 것을 들키지 않게 오른쪽 팔꿈치로 교묘히 숨기며 시선은 맞은편 남자의 동태를 살피는 듯하다. 중앙의 여자는 술을 따르는 하인과 둘만의 사인을 눈으로 주고받고 손가락으로 지시하며 꼼수를 부리는 듯하다. 오른쪽의 젊은 귀족 남자는 아무것도 모르는 듯 도박에 열중하는 모습으로 아마도 도박의 속임수에 넘어가는 희생양으로 보인다. 작품에서 이야기가 보이는 탁월한 표현력이 돋보인다. 이 그림은 거짓과 속임으로 가득한 세상으로의 일침이라고 볼 수 있다.

 감상 포인트 ———

작품 속의 각 인물의 표정을 관찰한 후 어떤 생각을 하고 있을지 작품의 이야기에 귀를 기울여보자.

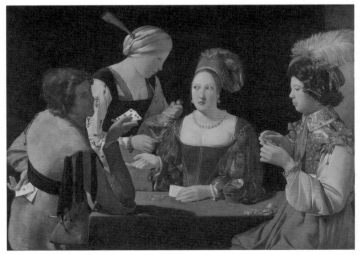

◀사기꾼
(조르주 드 라 투르)

목욕하는 여인
La baigneuse, dite Baigneuse de Valpincon

신고전주의를 대표하는 화가, 앵그르는 여성 누드화를 많이 그렸는데, 여인의 매끈한 피부 표현이 인상적이며 머리에 수건을 쓰고 있는 여인의 육체를 아름답게 표현하였다. 머리의 수건은 터번을 연상하게 하는데, 머릿수건의 붉은 빛과 실내화의 붉은 빛이 조화를 이룬다. 앵그르의 이후의 작품 〈터키탕〉에서 등을 돌리고 악기를 연주하는 여인과 매우 닮아있다.

 감상 포인트 ———

루브르 박물관에 있는 또 다른 앵그르의 작품 〈터키탕〉에서 목욕하는 여인과 비슷한 인물을 찾아보자.

◀목욕하는 여인
(장 오귀스트 도미니크 앵그르)
▼터키탕
(장 오귀스트 도미니크 앵그르)

오르세 미술관
MUSEE D'ORSAY

1986년 오르세 기차역이었던 건물을 리모델링하여 개관한 미술관으로 루브르 박물관의 19세기 초 작품에 이어 19세기 중반~20세기 초반 마네, 고갱, 고흐, 밀레, 세잔 등 우리에게 익숙한 19세기 인상파 화가들의 주요 작품들이 전시되어있다. 미술관은 총 5층으로 시대와 화파별로 전시실이 구성되어있어 루브르 박물관보다 규모는 작지만 알찬 구성으로 전시되어있다.

◇ **INFO**

_홈페이지 : www.musee-orsay.fr
_주소 : 1 Rue de la Legion d'Honneur, 75007 Paris France
_운영 : 화, 수, 금, 토, 일 9:30 am - 6 pm / 목 9:30 am - 9:45 pm
_요금 : 온라인 예매 € 16, 현장예매 € 14 / 18세 이하는 무료
_무료입장 : 매월 첫째 주 일요일

◇ **관람 TIP**

_파리 뮤지엄패스 소지자는 무료로 입장할 수 있다.
_0층의 짐 보관소에 가방과 외투를 맡기고, 안내데스크의 안내 지도를 챙긴다.
_한국어 지원이 되는 오디오가이드(일반 € 6 / 6~12세 € 3.5)를 대여하여 작품 설명을 들으면서 감상한다.
_미술관 갤러리는 시계가 보이는 중앙 통로를 따라 두 갈래로 나뉘어 있는데, 화파별로 구분되어있다. 사실주의, 인상파, 후기인상파 등 시대와 화파에 따라서 주요 작품을 감상한다.
_관람 후 오르세 미술관 유명한 5층 시계 탑 앞에서 인생 사진을 남겨본다. 대기 줄이 많다는 점을 유념하여 동선을 짠다.

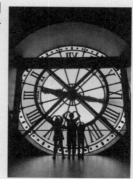

0층 1850~1880년 조각 회화 작품	0층 1850~1880년 조각 회화 작품

❶ **Room 1**
샘
(장 오귀스트
도미니크 앵그르)
▼

❹ **Room 12**
제비꽃 장식을 한 모리조
(에두아르 마네)
▼

❷ **Room 4**
이삭 줍는 사람들
(장 프랑수아 밀레)
▼

❺ **Room 14**
올랭피아
(에두아르 마네)
▼

❸ **Room 4**
만종
(장 프랑수아 밀레)
▼

❻ **Room 14**
피리 부는 소년
(에두아르 마네)
▼

5층 드가 모네 마네 세잔 등
인상주의 작품 전시

5층 드가 모네 마네 세잔 등
인상주의 작품 전시

❼ Room 29
풀밭 위의 점심식사
(에두아르 마네)
▼

❽ Room 30
물랭 드 라 갈레트의
무도회
(피에르 오귀스트 르누아르)
▼

❾ Room 31
발레 수업
(에드가 드가)
▼

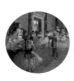

❿ Room 31
무대 위의 춤 연습
(에드가 드가)
▼

⓫ Room 31
몽토르게이 거리
(클로드 모네)
▼

⓬ Room 31
14세의 발레리나
(에드가 드가)
▼

⓭ Room 32
시골에서의 춤/
도시에서의 춤
(피에르 오귀스트 르누아르)
▼

⓮ Room 34
임종을 맞은 카미유
(클로드 모네)
▼

⓯ Room 35
피아노 앞의 소녀들
(피에르 오귀스트
르누아르)
▼

⓰ Room 40
노란 예수의 자화상
(폴 고갱)
▼

⓱ Room 43~45
론강의 별이 빛나는 밤
(빈센트 반 고흐)
▼

⓲ Room 43~45
아를의 침실
(빈센트 반 고흐)
▼

⓳ Room 43~45
자화상
(빈센트 반 고흐)
▼

⓴ Room 43~45
오베르의 교회
(빈센트 반 고흐)
▼

시계탑 앞에서 인생 사진 찍기

샘
La Source

앵그르는 비례, 균형, 조화 등의 정형화된 형식을 중시하는 신고전주의 대표적인 화가이다. 루브르 박물관에 있는 〈나폴레옹 1세 대관식〉을 그린 다비드의 제자이기도 한 앵그르가 그린 〈샘〉은 30년 동안 그리기를 반복하여 완성된 인고의 작품이라고 할 수 있다. 여성 몸의 완벽한 라인과 반들반들한 피부 표현은 대리석 조각과 같은 느낌을 자아낼 정도로 정교하게 표현했다. 또한 오묘하게 바라보는 여인의 시선과 함께 몸을 타고 흘러내리는 물줄기가 더욱 여성의 곡선미를 강조한다.

 감상 포인트 ────

루브르 박물관에 있는 앵그르의 〈그랑드 오달리스크〉와 비교하며 감상해보자.

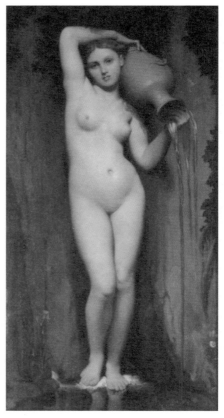

샘▶
(장 오귀스트 도미니크 앵그르)

이삭 줍는 사람들
Des glaneuses

밀레는 전형적인 농촌 마을에서 태어나 자연스럽게 농사와 농부들의 삶이 익숙했던 화가이다. 그래서 '농민 화가'라는 수식어가 붙을 만큼 가난하고 소외된 농민의 삶을 많이 그렸는데 그 대표작인 작품이 〈이삭 줍는 사람들〉이다.

이 작품은 떨어진 이삭을 줍는 세 여인을 표현함으로써 고단한 농민의 생활을 대변해주었다. 반면에 세 여인의 배경에서 보이는 풍성한 수확물과 작품의 멀리에 있는 작은 부분을 자세히 보면 말을 타고 있는 지주의 모습이 보이는데 그 당시의 빈부격차에 대해 간접적으로 표현했다고 볼 수 있다.

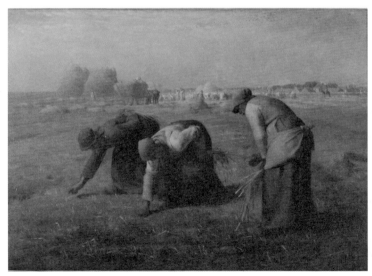

◀이삭 줍는 사람들
(장 프랑수아 밀레)

만종
L'Angelus

 밀레의 할머니는 교회에서 종소리가 울릴 때마다 들판에서 하던 밭일을 멈추고 기도를 올리곤 했는데, 〈만종〉은 할머니와의 추억을 떠올리며 그린 밀레의 대표작이다.
 어스름이 지는 저녁 들판에서 부부로 보이는 두 남녀가 하던 일을 멈추고 수확한 감자를 사이에 두고 기도를 올리는 장면으로 절로 숙연해지고 경건해지는 마음이 생기는 목가적 풍경을 표현한 작품이다.

▼만종(장 프랑수아 밀레)

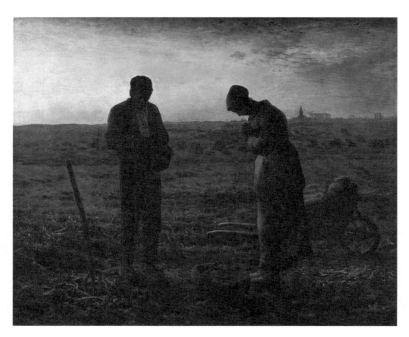

제비꽃 장식을 한 모리조
Berthe Morisot au bouquet de violettes

 빛과 함께 시시각각 변하는 자연을 묘사하고 눈에 보이는 세계를 정확하고 객관적인 사실에 따라 그리려고 했던 인상주의 화가를 대표하는 마네가 그린 작품이다. 마네의 막냇동생과 결혼한 베르트 모리조를 모델로 한 작품으로 모리조가 입은 검은색 의상과 대비되는 밝은 얼굴과 오뚝한 콧날에 반사되는 밝은 채광으로 더욱 모리조의 도도함과 아름다움을 강조하였다. 제비꽃은 마네가 모리조에게 제비꽃 선물했었던 좋은 추억을 담기 위해 그렸다고 한다.

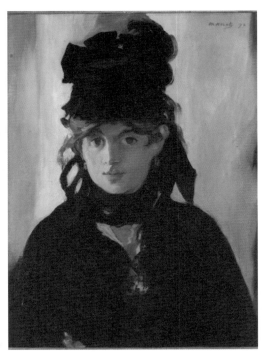

제비꽃 장식을 한 모리조▶
(에두아르 마네)

올랭피아
Olympia

〈풀밭 위의 점심식사〉로 익숙한 마네의 작품이다. 〈올랭피아〉는 〈풀밭 위의 점심식사〉로 엄청난 비난과 혹평을 받은 후에 살롱전에 출품한 작품으로 또 한 번 조롱을 받게 된다.

작품명인 '올랭피아'는 당시 매춘부의 이름으로 많이 사용된 이름이었고, 오른쪽 끝의 검정고양이는 프랑스에서 문란과 매춘을 암시하는 은어였다. 노골적으로 정면을 응시하는 그림 속의 여인은 한쪽 머리에 꽃을 달고 손님을 기다리는 매춘부를 의미하고 흑인 하녀의 꽃다발은 손님이 왔다는 것을 의미하는데 이 그림을 통해 당시 프랑스의 매춘 실태를 꼬집었다고 할 수 있다. 따지고 보면 아마도 이 그림을 보고 조롱과 비판을 했었던 사람들은 이중적인 생활로 양심에 찔린 관객들이지 않았을까 생각해본다.

살롱전은 프랑스 미술 단체의 정기적인 관람회이자 숨은 진주 같은 화가를 발굴하는 취지를 가지고 있다. 한마디로 프랑스 미술의 등용문이라 할 수 있다. 여기서 낙선한 작품은 낙선자를 위한 전시회를 '낙선전'이라는 이름으로 따로 개최하기도 하였다.

 감상 포인트 ————

〈올랭피아〉는 우피치 미술관의 베첼리오의 〈우르비노의 비너스〉를 패러디한 작품으로 〈우르비노의 비너스〉(P.283)와 비교해서 감상해보자.

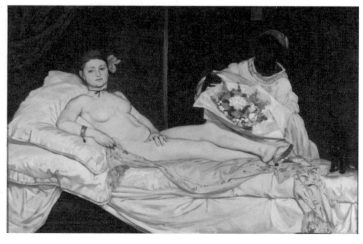

◀올랭피아
(에두아르 마네)

피리 부는 소년
Le Fifre

〈피리 부는 소년〉 또한 마네가 살롱전에 응모했다가 낙선한 작품으로 밋밋한 배경에 입체감이 없다는 평이 자자했다.

소년의 발밑에 짧은 그림자와 소년의 붉은 바지에도 음영을 단순하게 표현했다. 배경 또한 평면적으로 표현하여 깊이가 느껴지지 않지만, 오히려 평면적인 묘사가 피리 부는 소년의 실체를 강조했다고 볼 수 있다.

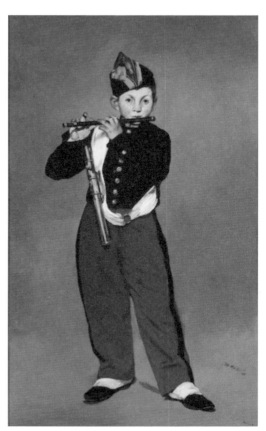

피리 부는 소년▶
(에두아르 마네)

오르세 미술관에서 ——— 꼭 봐야 할 작품

풀밭 위의 점심 식사
Le Djeuner sur l'herbe

에두아르 마네의 대표작인 〈풀밭 위의 점심식사〉는 살롱전에 출품되자마자 엄청난 비난을 받았는데 정장 옷차림의 두젊은 남성 앞에 한치 수치스러움 없이 알몸의 여자가 노골적으로 관람자 쪽을 태연하게 응시한 자체가 외설적이라는 혹평을 받았다.

클로드 모네의 〈풀밭 위의 점심식사〉는 마네의 〈풀밭 위의 점심식사〉 작품을 오마쥬한 작품이다. 마네가 〈풀밭 위의 점심식사〉로 인해 뜻하지 않게 비판과 조롱을 받았지만 오히려 주목받은 것을 보고 모네 또한 주목받고 싶은 마음으로 그림을

그렸지만 낙선전이 열리지 못해 결국 빛을 보지 못한 작품이다. 외설적으로 여겨졌던 마네의 작품보다 모네의 작품이 더 프랑스의 한가로운 오후를 잘 표현했다고 할 수 있다.

 감상 포인트 ———

코톨드 갤러리에 있는 마네의 〈풀밭 위의 점심 식사〉(P.070) 크기가 작은 버전, 오랑주리 미술관에 있는 세잔의 〈풀밭 위의 점심식사〉(P.171)와 비교해보자.

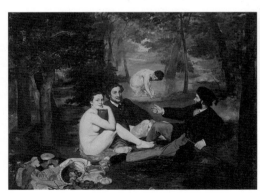

▲풀밭 위의 점심 식사
(클로드 모네)
◀풀밭 위의 점심 식사
(에두아르 마네)

물랭 드 라 갈레트의 무도회
Bal du moulin de la Galette

 인상주의 화가 피에르 오귀스트 르누아르의 작품인 〈물랭 드 라 갈레트의 무도회〉는 몽마르트르 거리에 있는 물랭 드라 갈레트 무도회의 장면을 표현한 작품이다.
 작품 속 인물들은 한껏 멋을 내고 즐겁게 춤을 추며 표정에는 미소가 만연한 것만 보아도 무도회가 얼마나 즐거웠을지 짐작이 간다. 또한 따사로운 햇볕까지 표현하여 무도회의 분위기를 한층 돋보여주는 르누아르의 대표작이다.

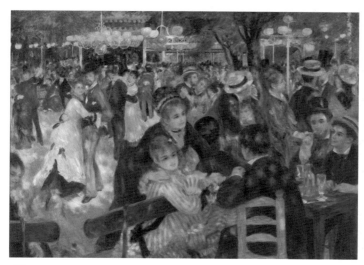

◀물랭 드 라 갈레트의
무도회
(피에르 오귀스트
르누아르)

발레 수업
La Classe de danse

밀레와는 반대로 부유한 출신인 드가는 발레 공연과 오페라 공연을 즐겨보았기에 그의 작품에는 유독 발레리나가 많이 등장한다. 〈발레 수업〉도 그중 하나다.

사선의 구도 속에 무용수들이 등을 보이며 서 있고 무용수 중앙에는 지팡이를 짚고 매의 눈으로 발레리나를 지켜보는 지도교사가 있다. 또한 멀리 보이는 발레복을 입지 않은 사람들은 발레리나의 엄마들이 참관하는 것으로 보인다. 발레복의 하늘하늘한 촉감이 느껴질 정도로 투명하고 세밀하게 표현한 것이 눈에 띈다.

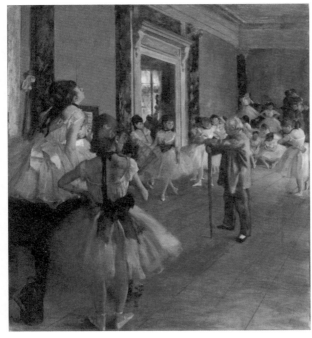

◀발레 수업
(에드가 드가)

무대 위의 춤 연습
Repetition d'un ballet sur la scene

드가가 그림을 그릴 당시의 발레리나들은 생계를 위해 성매매를 하는 등의 열악한 환경에서 쇼걸과 같은 공연을 할 수밖에 없는 현실이었다. 발레리나는 무대 뒤에서 공연 전에 끊임없는 춤 연습을 할 수밖에 없었는데, 드가는 〈무대 위의 춤 연습〉을 통해 다양한 몸짓과 신체의 움직임을 포착하여 그림으로 표현했다.

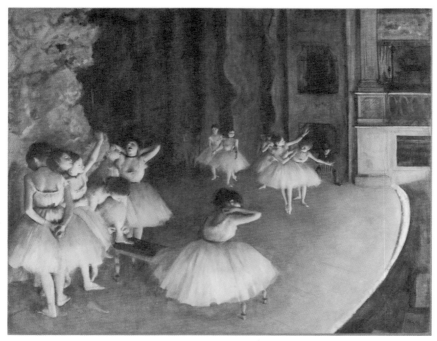

▲무대 위의 춤 연습(에드가 드가)

몽토르게이 거리
La Rue Montorgueil, a Paris. Fete du 30 juin 1878

 모네가 1878년 파리 만국박람회 폐막식의 거리 축제를 표현한 작품이다.

 흩날리는 깃발들과 떼 지어 나오는 군중들의 모습을 빠른 붓질로 단순하게 표현하여 그날의 생생함을 그림만으로도 느낄 수 있다. 이 작품은 정면에서 표현하는 여느 다른 풍경화와는 달리 위에서 아래로 내려다보는 시점으로 그림을 그렸다는 점이 특별하다.

몽토르게이 거리▶
(클로드 모네)

14세의 발레리나
Petite danseuse de quatorze ans

드가는 젊은 시절부터 시력이 좋지 않았
는데 말년에 거의 눈이 보이지 않게 되자
촉각을 이용해 조각을 하기 시작하였다.
〈14세의 발레리나〉 조각상은 실제 발레
복을 입히고 머리에는 실제 리본을 늘어
뜨리는 획기적인 연출을 선보였다. 처음
에는 밀랍으로 제작되었다가 후에 청동으
로 제작한 작품이 오르세 미술관에 전시
되었다. 촉각에만 의지하여 제작한 드가
의 예술의 혼이 느껴지는 작품으로 발레
동작을 취하는 소녀의 생동감 있는 동작
과 표정이 주목할 만하다.

14세의 발레리나▶
(에드가 드가)

시골에서의 춤
Danse a la champagne
도시에서의 춤
Danse a la ville

피에르 오귀스트 르누아르의 작품 〈시골에서의 춤〉과 〈도시에서의 춤〉은 쌍둥이와 같이 나란히 전시되는 작품이다.
〈도시에서의 춤〉 작품이 먼저 세상에 나왔는데, 이 작품을 보고 르누아르의 부인이 자신도 그려달라고 하여 〈시골에서의 춤〉이 탄생하였다. 작품을 보고 있으면 다소 느린 템포의 왈츠가 들려오는 것 같이 느껴지며 르누아르는 이 두 작품을 통해 상류사회의 무도회를 우아하게 표현했다. 〈시골에서의 춤〉의 르누아르 부인의 행복한 미소가 인상적이며 선의 선명한 표현과 볼륨감 있는 뚜렷한 양감은 르누아르

의 화풍이 인상주의에서 고전주의로 회귀하는 시기라고 생각할 수 있다.

 감상 포인트 ────────

두 그림에서 느껴지는 분위기와 느낌을 비교해보자. 오랑주리 미술관에 있는 르누아르 작품 〈풍경 속의 누드 여인〉의 모델은 〈도시에서의 춤〉과 동일인으로 훗날 화가로 성장한 '수잔 발라동'이다.

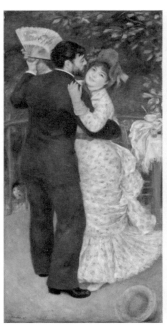

◀◀시골에서의 춤
◀도시에서의 춤
(피에르 오귀스트 르누아르,
오르세 미술관)

▼풍경 속의 누드 여인
(피에르 오귀스트 르누아르,
오랑주리 미술관)

임종을 맞은 카미유
Camille sur son lit de mort

모네의 첫 번째 부인인 카미유는 모네가 화가로서 빛을 보기 전에 어려운 환경 속에 모네의 뒷바라지를 위해 힘들게 일하고, 둘째 출산 후 건강이 급격히 나빠져 서른둘의 나이로 세상을 떠나고 말았는데 그 임종의 순간, 모네는 카미유의 낯빛과 색의 순간을 놓치지 않고 〈임종을 맞은 카미유〉 작품으로 남겼다.

죽어가는 아내를 두고 그림을 그렸다는 부분에서 놀라지 않을 수 없는데, 오른쪽 아래 모네의 사인과 함께 하트를 남긴 부분을 보면 아내에 대한 미안함과 죄책감, 고마운 마음을 담고 있는 듯하다. 카미유는 그에 대한 화답이라도 하는 듯 편안한 모습으로 영원한 안식을 찾았다.

 감상 포인트 ———

아내의 임종 순간까지 예술의 혼을 불태운 남편vs. 아내의 임종을 지키는 남편 중 자신이라면 어떤 선택을 할지 생각해보고 죽어서까지 남편의 모델이 된 카미유는 어떤 생각을 했는지 상상해보자.

◀임종을 맞은 카미유
(클로드 모네)

피아노 앞의 소녀들
Jeunes filles au piano

　르누아르는 말년에는 류머티즘 관절염이 악화하고 중풍까지 앓게 되어 손가락이 휘어져 손톱이 살에 파고드는 고통 속에서도 붕대 사이에 붓을 끼워달라는 부탁을 하면서까지 그림을 손에 놓지 않았는데, 이런 어려운 상황 속에서 그린 그림이 〈피아노 앞의 소녀들〉이라는 것이 놀라울 따름이다.

　피에르 오귀스트 르누아르의 〈피아노 앞의 소녀들〉 작품은 자매로 보이는 두 소녀가 다정하게 피아노 앞에 있는데, 한 소녀는 악보를 보며 피아노를 치고 그 옆에서 편안하게 악보를 보는 소녀를 표현하였다. 소녀들의 뽀얗고 둥근 얼굴, 부드러운 머릿결과 아래로 늘어지며 주름 잡힌 드레스 모두가 르누아르의 상황과는 달리 편안하고 따뜻한 색으로 부드럽게 표현했다.

 감상 포인트 ─────

오랑주리 미술관의 르누아르 작품 〈피아노 앞의 소녀들〉과 비교해보자.

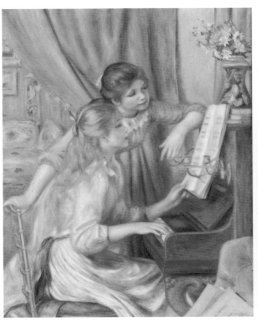

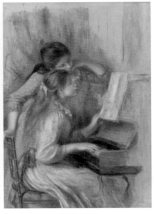

◀피아노 앞의 소녀들
(피에르 오귀스트 르누아르,
오르세 미술관)

▼피아노 앞의 소녀들
(피에르 오귀스트 르누아르,
오랑주리 미술관)

황색 그리스도가 있는 자화상
Portrait de l'artiste au Christ jaune

프랑스 후기 인상주의 화가 폴 고갱은 고흐와 두 달여 간의 짧은 동거를 했는데, 잦은 불화로 인해 고흐가 자기 귀를 절단하는 사건이 일어나자 고흐와 결별하고 1891년 타히티로 떠나기 전 브르타뉴에서 자기 모습을 그린 작품, 〈황색 그리스도가 있는 자화상〉을 그렸다.

그의 강렬한 눈빛에는 강한 의지와 결심이 담긴 듯한 느낌이다. 자화상의 배경으로 그리스도를 배경으로 한 것은 예수와 자신을 동일시할 정도로 예술가적으로 자부심이 충만한 것을 표현한 것으로 볼 수 있다.

◀황색 그리스도가 있는
자화상(폴 고갱)

론강의 별이 빛나는 밤
La Nuit etoilee

 고흐는 파리를 떠나 예술 공동체 '남프
랑스의 아틀리에'를 꿈꾸며 아를로 떠난
다. 아를에 도착한 고흐는 론강의 아름다
운 야경에 매료되었고, 고흐 특유의 파랑
과 노랑으로 그 순간을 포착하여 〈론강의
별이 빛나는 밤〉 작품을 그렸다.
 론강을 배경으로 하늘에는 북두칠성이
반짝이고 연인으로 보이는 두 인물이 론
강변을 유유히 걷고 있다. 고흐만의 두텁
고 거친 붓 터치가 고흐의 굴곡진 인생과
매우 닮은듯하다.

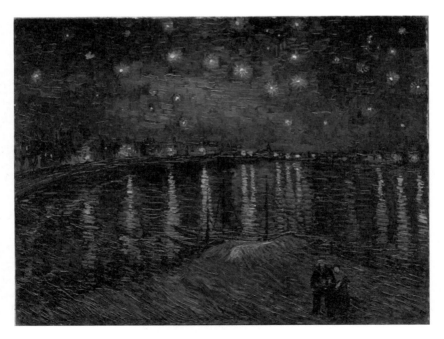

▲론강의 별이 빛나는 밤(빈센트 반 고흐)

아를의 침실
La Chambre de Van Gogh a Arles

고흐는 자신의 방을 주제로 세 점의 작품을 남겼는데, 고갱과 함께 할 것이라는 소식을 들은 후 들뜬 마음으로 그린 첫 번째 그림, 고갱과 함께 머무는 동안 그린 두 번째 그림, 그리고 오르세 미술관에 있는 작품이 세 번째로 그린 〈아를의 침실〉 작품으로 어머니와 누이동생에게 보내기 위해서 생 레미의 요양병원에서 그린 작품이다.

원근법이 정확하지 않고, 왜곡된 사물의 형태가 앞으로 돌진할 것 같은 구도인데 이는 불안한 고흐의 마음 상태를 알 수 있으며, 자신의 방을 그림으로써 편안한 휴식과 안정을 찾고자 하는 마음을 표현했다고 볼 수 있다.

 감상 포인트

반 고흐 미술관에 있는 〈고흐의 방〉 작품을 찾아보고 어떤 점이 다른지 비교해보자. 벽에 걸린 액자를 주목하자.

▲고흐의 방
(빈센트 반 고흐, 반 고흐 미술관)
◀아를의 침실
(빈센트 반 고흐, 오르세 미술관)

자화상
Portrait de l'artiste

고흐는 자화상을 많이 남긴 화가로 유명한데, 이는 살아생전에 빛을 보지 못해 동생 테오에게 경제적인 지원을 받는 형편이었기에 모델을 살 돈이 없어 자기 모습을 많이 그린 것으로 추측한다. 이 작품은 고갱이 떠난 후 아를에서의 생활을 정리하고 생 레미의 요양병원에서 그린 자화상으로, 단정한 정장 차림과는 대조적으로 잔뜩 찌푸린 미간과 창백하고 야윈 얼굴이 두드러지게 표현했다. 또한 배경은 소용돌이치는 듯한 선으로 채웠는데, 이는 고흐의 고통스러운 현실의 상황과 불안함을 표현한 것으로 볼 수 있다.

 감상 포인트

고흐가 그 당시 처한 상황을 고려하여 고흐의 다른 〈자화상〉(P.113)과 비교해보자.

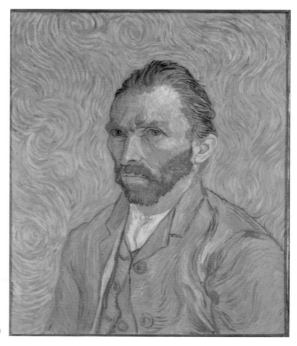

자화상▶
(빈센트 반 고흐)

오르세 미술관에서 ——— 꼭 봐야 할 작품

오베르의 교회
L'eglise d'Auvers-sur-Oise

고흐는 생 레미의 요양병원에서 요양 후 의사의 조언으로 오베르 쉬르 우아즈로 옮겨와 작품에 몰두하며 보내게 되는데, 권총으로 자살하기 전 70일 동안 오베르 쉬르 우아즈에서 100여 점에 가까운 작품을 남겼다는 것만으로도 고흐의 절절한 마음이 느껴진다.

그중 하나가 〈오베르의 교회〉이다. 두 갈래의 길 사이에 놓인 오베르 쉬르 우아즈의 교회는 건축물의 기둥을 표현하는 선을 구불구불하게 표현하고 거리는 짧은 선과 긴 선을 번갈아 가며 표현하였다. 이는 오베르의 교회라는 대상에 고흐의 심리를 투영하여 그린 것으로 불안한 마음을 나타낸 것이라고 할 수 있다.

 감상 포인트

오베르 쉬르 우아즈를 방문하게 되면 꼭 오베르의 교회를 방문해보자. (프랑스 미술테마 여행 | 고흐의 아를과 오베르 쉬르 우아즈 참고, P.218)

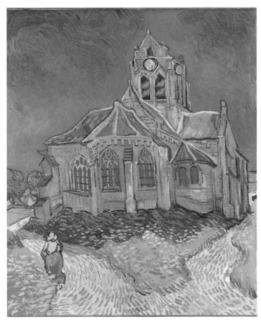

◀오베르의 교회
(빈센트 반 고흐)

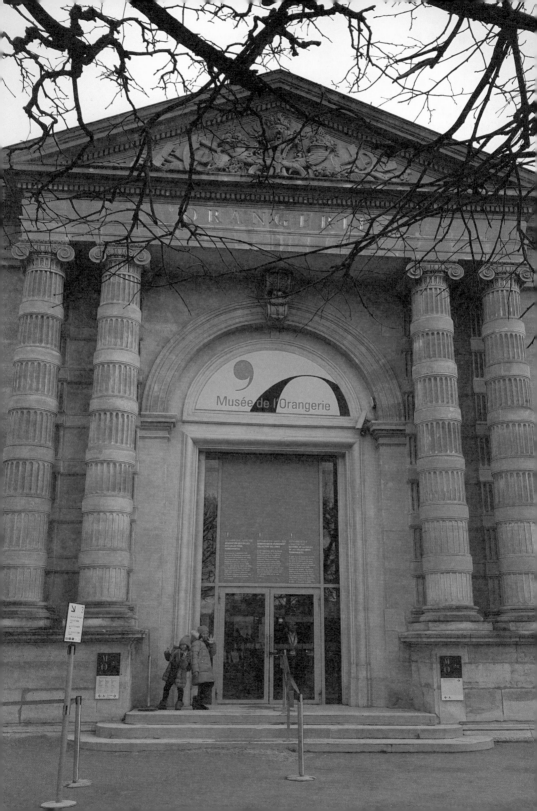

오랑주리 미술관
MUSÉE DE L'ORANGERIE

19세기부터 20세기에 이르기까지 인상주의 예술의 흐름을 볼 수 있는 오랑주리 미술관은 튈르리 궁전 안 오렌지 나무의 온실이었던 곳이었다. 1층은 압도적인 스케일의 모네의 수련 연작이 전시된 것으로 매우 유명하며 프랑스 루브르 박물관, 오르세 미술관에 비해 규모는 매우 작지만 우아한 수련 연작을 보는 것만으로도 그 가치는 충분하다.

◇**INFO**

_홈페이지 : www.musee-orangerie.fr
_주소 : Jardin Tuileries, 75001 Paris France
_운영 : 월, 수~일요일 9 am - 6 pm
_휴관 : 화요일
_요금 : 일반 € 12.5 / 18세 이하는 무료
_무료입장 : 매월 첫 번째 일요일

◇**관람 TIP**

_오랑주리 미술관의 관람은 예약이 필요하지만 파리 뮤지엄패스 소지자일 경우 예약 없이 패스만 제시하면 된다.
_한국어 지원이 되는 오디오가이드(일반 € 5.0/ 6세~12세 € 3.5)를 대여하여 작품에 대해서 깊이 있게 감상하는 것을 추천한다.
_작가별 컬렉션으로 구분하여 전시하고 있어 작가별로 작품을 감상할 수 있다.
_오랑주리 미술관 관람 후 튈르리 정원을 산책하며 센 강의 전경을 감상하는 것을 추천한다.
_오랑주리 미술관 건물과 똑같이 생긴 튈르리 정원의 또 다른 별채, 주 드 폼 국립미술관(Jeu de Paume)이 있는데 사진이나 뉴 미디어 예술에 관심이 있다면 방문을 추천한다.

◇ 관람동선 추천

0층
모네 수련 컬렉션

① 수련: 구름
② 수련: 아침
③ 수련: 녹색 반사
④ 수련: 일몰
⑤ 수련: 버드나무 두 그루
⑥ 수련: 아침의 버드나무들
⑦ 수련: 버드나무가 드리워진 맑은 아침
⑧ 수련: 나무그림자
▼

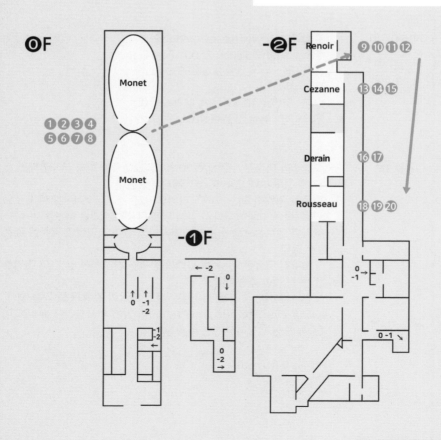

2층
르누아르 컬렉션

⑨ A013
광대 옷을 입은
▼

⑩ A038
가브리엘과 장
▼

⑪ A040
피아노 앞의 소녀들
▼

⑫ HA001
풍경 속의 누드 여인
▼

2층
폴 세잔 컬렉션

⑬ A007
세잔 부인의 초상화
▼

⑭ HA002
사과와 비스킷
▼

⑮ HA008
풀밭 위의 점심식사
▼

2층
루소 컬렉션

⑱ A020
쥐니에 신부의 마차
▼

⑲ A041
인형을 들고 있는 아이
▼

⑳ A046
결혼식

2층
모딜리아니 컬렉션

⑯ A001
젊은 견습생
▼

⑰ A080
폴 기욤의 초상화
▼

오랑주리 미술관에서 ——— 꼭 봐야 할 작품

수련 연작 8 작품
Water Lilies

클로드 모네는 파리 근교 지베르니에 넓은 대지와 집을 구매하여 작업실뿐만 아니라 자신의 정원과 연못을 꾸미고 일본에서 본 인상 깊었던 다리도 만들었다. 모네는 자신이 화가가 되지 않았더라면 정원사가 되었을 것이라고 말할 정도로 정원에 각별한 애정을 쏟았다.

모네는 이 아름다운 정원에서 끊임없이 수련을 그리기 시작했고, 그래서 탄생한 수련 연작은 명작 중의 명작이라고 할 수 있다. 수련 옆으로 고요하고 잔잔하게 흐르는 물, 물에 어린 수련의 그림자, 흐드러진 버드나무의 가녀린 흔들림까지 서정적으로 표현한 압도적인 수련 연작은 많은 설명이 필요 없는 대작으로 캠핑의 불멍처럼 '작품멍'이 가능한 작품이다.

 감상 포인트 ———

프랑스 지베르니를 방문해서 실제 모네의 빼어난 정원과 집을 방문해보는 것도 추천한다. (프랑스 미술테마 여행 l 모네의 정원과 집 (P.216) 참고)

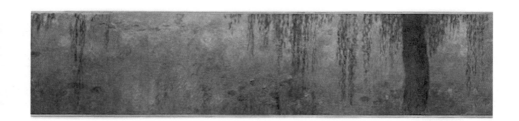

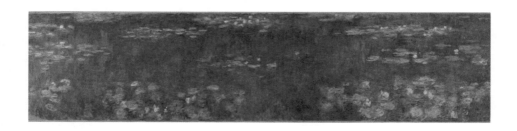

광대 옷을 입은 클로드 르누아르
Claude Renoir en clown

르누아르는 아들들을 모델로 많은 작품을 남겼는데 〈광대 옷을 입은 클로드 르누아르〉는 막내아들 클로드를 그린 작품이다.

8살 정도 된 클로드가 오랜 시간 동안 고전적인 복장과 모직 스타킹을 신고 서있기란 어려운 일이었던지 클로드의 표정이 뾰로통해 보인다. 클로드가 모델로 설 당시 모직 스타킹을 가려워하여 고가의 비단 스타킹으로 바꿔 신기기를 여러 번 하며 학교 결석까지 하면서 그림 모델을 섰다는 일화가 있다.

 감상 포인트

아버지 그림의 모델로 선 클로드의 마음은 어땠을지 표정을 주목해보자.

▶
광대 옷을 입은
클로드 르누아르
(피에르 오귀스트 르누아르)

가브리엘과 장
Gabrielle et Jean

르누아르의 둘째 아들 장과 집안의 하녀 가브리엘이 놀고 있는 모습을 따뜻하게 묘사한 작품이다.

가브리엘이 장을 무릎에 앉혀 소 장난감으로 아이의 이목을 집중시키려 노력하는 모습이 보인다. 〈광대 옷을 입은 클로드 르누아르〉의 8살 아들 클로드도 힘들었다는 일화가 있는데 그보다 더 어린 시절의 장을 모델로 기용했으니 함께 모델로 선 가브리엘의 노력이 가상해 보인다. 훗날 장 르누아르는 프랑스 영화감독으로 명성을 얻게 된다. 언제나 그랬듯이 르누아르의 따뜻하고 부드러운 색감이 아름다운 작품이다.

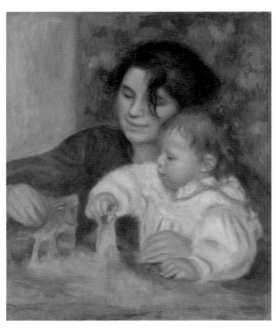

◀가브리엘과 장
(피에르 오귀스트 르누아르)

피아노 앞의 소녀들
Jeunes filles au piano

르누아르는 피아노 앞의 소녀들을 그린 작품을 여러 점 그렸는데, 오랑주리 미술관의 〈피아노 앞의 소녀들〉 작품은 오르세 작품의 습작으로 볼 수 있다.

자매로 보이는 두 소녀가 다정하게 피아노 앞에 있는데, 한 소녀는 악보를 보며 피아노를 치고 그 옆에서 편안하게 악보를 보는 소녀를 표현하였다. 소녀들의 뽀얗고 둥근 얼굴, 부드러운 머릿결과 아래로 늘어지며 주름 잡힌 드레스 모두가 편안하고 따뜻한 색으로 부드럽게 표현하여 르누아르 작품을 보면 이상하게 마음이 편안해지고 행복해지는 이유인 듯하다.

 감상 포인트 ———

오르세 미술관의 〈피아노 앞의 소녀들〉과 비교해보자.

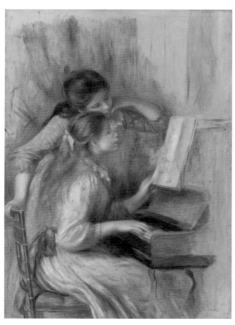

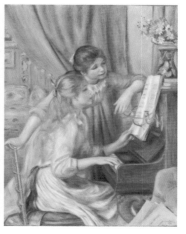

◀피아노 앞의 소녀들
(피에르 오귀스트 르누아르,
오랑주리 미술관)
▼피아노 앞의 소녀들
(피에르 오귀스트 르누아르,
오르세 미술관)

풍경 속의 누드 여인
Femme nue dans un paysage

르누아르는 프랑수아 부셰의 〈목욕하는 다이아나〉을 평생 자신이 사랑한 작품이라고 극찬하였는데, 그 이후로 신화적인 누드화에 관심을 가지고 그린 것이 〈풍경 속의 누드 여인〉이다.

뒷배경에 보이는 르누아르만의 특유의 붓 터치로 표현한 수풀 사이로 흐르는 물줄기가 보이고 볼륨 있는 몸으로 그윽하게 아래를 바라보는 여인이 우아하고 고급스러워 보인다. 모델은 '수잔 발라동'으로 후에 화가로 성장한다.

 감상 포인트 ———

모델 수잔 발라동은 오르세 미술관의 르누아르 작품 〈도시에서의 춤 Danse a la ville〉에서도 만날 수 있다.

풍경 속의 누드 여인▶
(피에르 오귀스트 르누아르)

세잔 부인의 초상화
Portrait de Madame Cezanne

　정물화로 유명한 세잔 또한 초상화를 많이 그렸는데, 따로 모델을 쓰지 않고 가족을 모델로 그렸다. 그 이유는 세잔의 고집스러운 성격이 한몫하였다고 한다. 그래서 초상화의 모델로 가장 많이 섰던 인물은 세잔의 부인 오르탕스 피케였다.

　정면을 바라보는 세잔 부인의 앙다문 입과 표정으로 보아 고집스러움이 보인다. 또한 여인의 옷 색상에서 느껴지는 부인의 단단하고 묵직함이 느껴진다.

◀세잔 부인의 초상화
(폴 세잔)

사과와 비스킷
Pommes et biscuits

세잔의 〈사과와 비스킷〉은 정물화의 정점을 찍게 해준 작품이다. 꽃무늬가 있는 벽면 앞 테이블 위의 사과와 접시에 담긴 비스킷을 그렸는데 사물의 핵심만을 집중하여 단순하고 다소 거칠게 표현한 것이 오히려 사과의 노랑 빨간색을 극대화하여 완벽한 색의 조화를 이루고 있다. 세잔의 정물화는 많은 화가의 영감이 되었고 근대 미술의 근간이 되었다.

▼사과와 비스킷(폴 세잔)

풀밭 위의 점심식사
Le Dejeuner sur l'herbe

마네와 모네의 〈풀밭 위의 점심식사〉와
는 다른 폴 세잔 만의 분위기가 느껴지는
작품이다. 인물을 정확하게 표현하지 않
고 붓 터치를 통해 어렴풋이 보일 수 있도
록 그림을 그렸고, 작품 중앙에는 교회 첨
탑으로 보이는 배경이 보인다. 폴 세잔 만
의 평화로운 오후의 일상이 느껴지는 작
품이다.

 감상 포인트 ──────

말도 많고 탈도 많았던 오르세 미술관에 있는
마네와 모네 〈풀밭 위의 점심식사〉(p.070)
두 작품과 비교해서 감상해보자.

▼풀밭 위의 점심식사(폴 세잔)

젊은 견습생
Le Jeune Apprenti

모딜리아니는 이탈리아 토스카냐 지방의 화가로 목이 길고 사선으로 기울어진 긴 얼굴, 눈을 정확하게 표현하지 않는 등 비정형화하면서 단순한 자신만의 특징이 있는 그림을 그렸다.

〈젊은 견습생〉의 그림에서도 단순하고 무심하게 그린 것 같이 작은 눈에 부정확한 눈동자와 얼굴은 비정상적으로 길어 보이지만 머리를 탁자에 받치고 있는 젊은 견습생의 고단함이 그대로 느껴진다. 모딜리아니 작품에서의 눈은 내면의 세계를 통로라고 생각해 눈동자의 색을 검정에서 하늘색으로 변경했는데, 그림을 통해 인간 내면의 세계를 읽고 싶었던 모딜리아니의 마음이 느껴진다.

 감상 포인트 ─────────

모딜리아니 작품 속 주인공의 눈을 주목해보자.

젊은 견습생▶
(아메데오 모딜리아니)

폴 기욤의 초상화
Paul Guillaume, Novo Pilota

폴 기욤은 모딜리아니의 그림을 처음으로 구매한 프랑스의 그림 중개상이었다. 그에 대한 감사의 마음으로 여러 점의 폴 기욤의 초상화를 그렸는데 〈폴 기욤의 초상화〉가 그중의 하나다.

각진 얼굴의 패인 볼과 담배를 들고 있는 건방진 제스처는 당시 폴 기욤의 젊음과 당당함을 나타낸다. 폴 기욤의 자세를 통해 야심 찬 그림 중개상의 모습을 화폭 가득 그려주고 싶었던 모딜리아니의 감사의 마음이 담긴듯하다. 그림 뒷배경에는 폴 기욤의 이름이 새겨져 있고, 작품 아래에는 'Novo Pilota (자가용 운전사)'를 새겼는데 폴 기욤의 재력을 과시하였다.

폴 기욤의 초상화▶
(아메데오 모딜리아니)

쥐니에 신부의 마차
La Carriole du Pere Junier

　프랑스 화가 루소의 그림은 아이같이 순
수하고 창의적인 기발함이 숨어있어 유쾌
한 느낌이 난다.

　〈쥐니에 신부의 마차〉는 앙리 루소와 깊
은 인연이 있었던 쥐니에 신부의 부탁으
로 그린 작품이다. 앞자리에는 루소와 쥐
니에 신부가 뒷자리에는 쥐니에 부인과
조카인 레아 쥐니에가 오른쪽에 타고 있
다. 쥐니에 부인의 무릎에는 조카의 딸이
앉았다, 또한 그림에는 검은색 애완견 세
마리도 그려져 있다. 앙리 루소가 좋아하
는 검정과 흰색 초록이 조화롭게 이루어
져 한가로운 일상의 평화로운 단면을 보
여주고 있다.

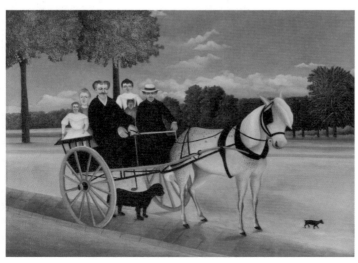

◀쥐니에 신부의 마차
(앙리 루소)

인형을 들고 있는 아이
L'Enfant a la poupee

　루소의 초상화는 자신만의 기발함을 녹여내어 모델과 닮지 않게 그리는 것으로 유명한데, 〈인형을 들고 있는 아이〉 작품의 아이는 다소 아이답지 않은 원숙미가 느껴진다.

　아이는 정면을 응시하면서 인형과 데이지꽃을 들고 있다. 루소는 전문적으로 미술 공부를 해 본 적 없이 독학으로 익힌 그림으로 프랑스 예술가들의 수많은 조롱과 비난을 받았다. 아마도 독학으로 이룬 자신만의 그림이 틀에 박힌 그림이 아니기에 더욱 순수하고 유쾌해 보일지도 모르겠다.

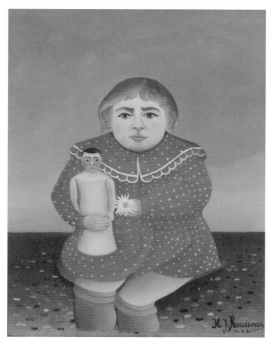

◀인형을 들고 있는 아이
(앙리 루소)

결혼식
La noce

　루소 자신의 결혼식을 떠올리며 그린 그림이다. 결혼식에 있는 가족들의 표정들은 하나같이 굳어있고 신부는 공중에 붕 떠 있는 듯한 느낌이다. 원근법을 무시하고 멀리 있는 사람의 얼굴이 더 커 보이게 그려 비평가들의 비난을 피할 수 없었다. 흰색의 웨딩드레스와 흰색 베일은 수직으로 검은색 개와 검정 옷을 수평적으로 배치하는 구도이다.

◀결혼식
(앙리 루소)

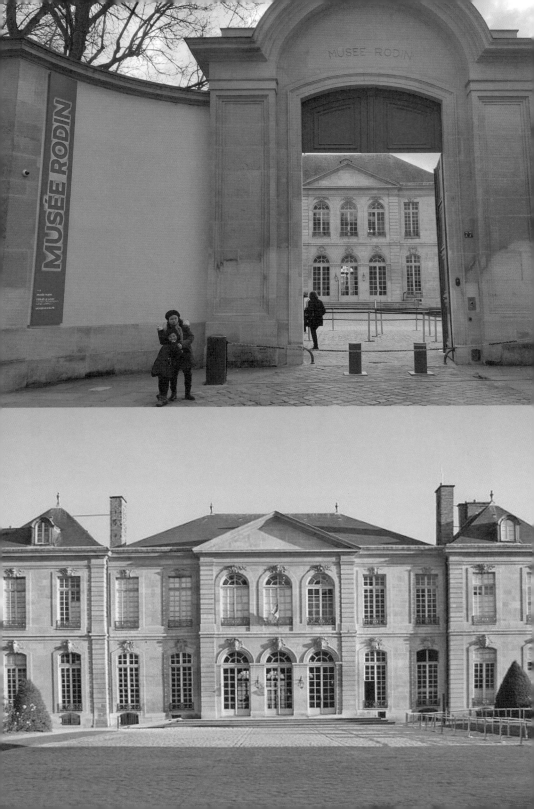

로댕 미술관
MUSÉE RODIN

〈생각하는 사람〉으로 익숙한 로댕의 작품은 프랑스의 로댕 미술관에서 만날 수 있다. 로댕 미술관은 살아 숨 쉬는 것 같은 숨 막히는 역동성이 느껴지는 로댕의 작품들뿐만 아니라 아주 잘 가꾸어진 아름다운 정원으로도 유명하다. 다름 아닌 정원사의 이름을 딴 비롱 저택(Hotel Biron)의 정원에서 그 특별함을 만날 수 있다. 비롱 저택은 총 2층 18개의 전시실로 이루어져 있고 로댕의 작품을 연대순으로 전시하고 있다. 또한 그의 제자이자 연인이었던 카미유 클로델의 작품은 'Room 16'에서 함께 감상할 수 있다.

◇**INFO**

_홈페이지 : www.musee-rodin.fr
_주소 : 77 Rue de Varenne, 75007 Paris, France
_운영 : 화~일요일 10 am - 6:30 pm
　　　　12/24, 31 10 am - 5:30 pm
_휴관 : 월요일, 1/1, 5/1, 12/25
_요금 : 일반 €13 / 18세 이하는 무료
_무료입장 : 10~3월 첫 번째 일요일

◇**관람 TIP**

_로댕 미술관의 관람은 예약이 필요하지만 뮤지엄패스 소지자일 경우 패스만 제시하면 된다.
_-1층 짐 보관소(cloakroom)에 무료로 짐을 보관한다.
_오디오 가이드가 있지만 한국어 지원이 되지 않으니 참고한다.
_로댕이 개인 소장한 회화컬렉션 중 빈센트 반 고흐의 〈탕귀 영감〉 감상을 놓치지 말자.
_비롱 저택의 로코코 양식의 화려한 외관을 감상과 빼어난 정원에서의 산책을 추천한다.
_관람 후 근처 파리 7구 앵발리드 군사박물관과 에펠탑을 관람하는 것으로 동선을 짜보는 것도 좋다.

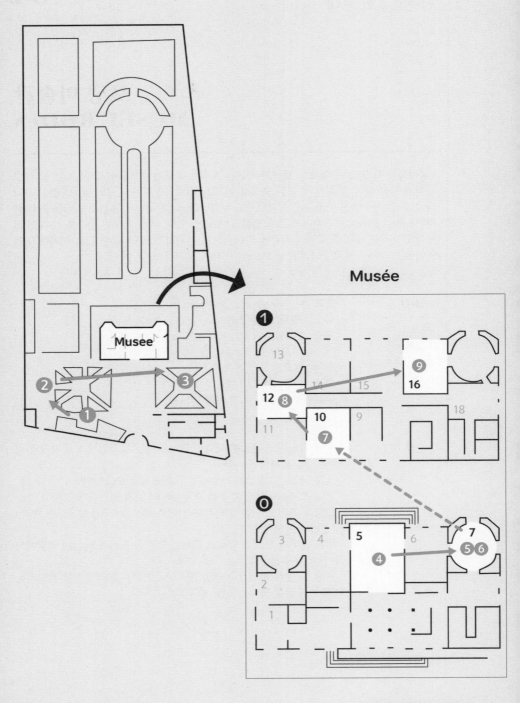

Musée

The Sculpture Garden

① 칼레의 시민
▼

② 지옥의 문
▼

③ 생각하는 사람
▼

0층
The Hotel Biron

④ Room 5
입맞춤
▼

⑤ Room 7
다나이드
▼

⑥ Room 7
아름다웠던
투구 제조공의 아내
▼

1층
The Hotel Biron

⑦ Room 10
대성당
▼

⑧ Room 12
탕귀 영감
(빈센트 반 고흐)
▼

⑨ Room 16
샤쿤탈라
(카미유 클로델)

칼레의 시민
Monument to The Burghers of Calais

〈칼레의 시민〉속의 이야기는 프랑스와 영국의 백년전쟁의 시기에 영국군이 프랑스 북부 항구 도시 칼레를 공격했는데, 영국의 우세한 공격으로 더 이상 이길 수 없는 싸움이라고 생각한 칼레 시민들은 항복하기로 했다. 영국은 칼레의 시민의 생명은 보장해주는 조건으로 지위가 높은 6명을 볼모로 삼았다.

비록 칼레시는 싸움에는 졌지만, 그 고귀한 희생을 기리기 위해 칼레시의 요청으로 로댕이 만든 것이 〈칼레의 시민〉이다. 로댕은 피라미드 구도 같은 영웅적인 기념조각에 사용하는 구도를 사용하지 않고 인물들을 늘어뜨려 놓고 시민들의 표정을 제각기 다르게 표현했는데 영웅적인 모습일 줄 알았던 칼레시의 반응은 오히려 겁에 질린 듯한 모습의 작품을 보고 실망을 금치 못했다. 하지만 로댕은 영웅이기 전에 고통과 슬픔이 있는 한낱 인간임을 나타내어 희생에 대한 가치가 더욱 처연하고 묵직하게 울림을 주려고 했다.

 감상 포인트

〈칼레의 시민〉의 각각 인물들의 표정을 주목하여 감상해보자. 만약 작품 속의 주인공이라면 어떤 감정이었을지 상상해보자.

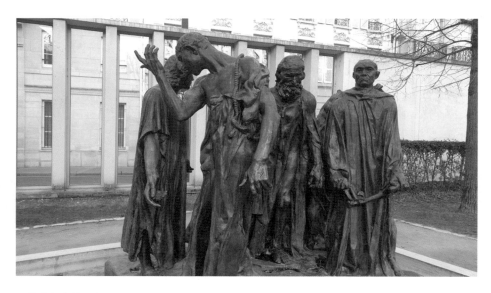

▲칼레의 시민(오귀스트 로댕)

로댕 미술관에서 ——————— 꼭 봐야 할 작품

지옥의 문
The Gates of Hell

단테의 〈신곡〉에 영감을 받은 로댕이 프랑스 정부의 요청으로 조각하기 시작하여 죽기 전까지 힘썼던 작품이다.

실제 작품을 감상하다 보면 지옥이 있다면 이렇지 않을까 상상이 들 정도로 로댕의 예술적인 영혼이 담긴 작품이다.

지옥의 문의 위쪽 중앙에 있는 〈생각하는 사람〉 조각이 그 아래 지옥으로 떨어져 몸부림치는 사람들의 아비규환을 생각에 잠긴 듯 지켜보고 있는 듯하다. 지옥의 문 입구에서 발버둥을 치는 사람들의 모습을 생생하게 담고 있어 그 고통과 슬픔이 고스란히 전해지는 작품이다. 〈지옥의 문〉에 새겨진 각각의 인물들을 가까이에서 자세히 살펴보고 작품 앞에 있는 망원경을 통해 멀리서도 자세하게 살펴보는 것을 추천한다.

 감상 포인트 —————

'KBS 예썰의 전당 6회 내 이름은 단테, 지옥을 견디는 자 단테의 신곡 1부(2022년 6월 19일 방송)'을 참고해보자.

▼지옥의 문(오귀스트 로댕)

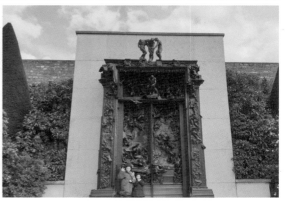

로댕 미술관에서 ——— 꼭 봐야 할 작품

생각하는 사람
The Thinker

'로댕'하면 떠오르는 작품 〈생각하는 사람〉은 〈지옥의 문〉의 중앙 윗부분의 일부를 크게 만들어 제작한 것이다. 웅크리고 앉아 생각에 잠겨있는 조각작품을 보면 관람객들이 철학적으로 자신을 성찰할 수 있는 시간을 주는 듯하다. 비율이 좋고 근육질의 탄탄한 몸과 야성적인 외모를 소유한 조각상의 고심하는 모습은 잘 정돈된 정원에 있어 360도 파노라마처럼 여러 방면으로 감상할 수 있다.

 감상 포인트 ———

〈생각하는 사람〉은 어떤 생각을 하고 있을까? 자신만의 생각을 상상해보자.

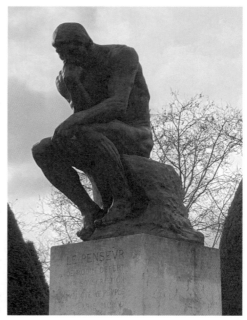

▶
생각하는 사람
(오귀스트 로댕)

입맞춤
The Kiss

로댕의 〈입맞춤〉은 〈지옥의 문〉에 들어갈 조각의 일부였는데 그 이유는 실존하는 두 인물인 시동생 파올로와 형수 프란체스카가 불륜관계였기 때문이었다. 이는 단테의 〈신곡〉에서 금지된 사랑으로 언급되는데 결국 둘은 형에게 발각되어 죽게된다. 이 두 연인이 입맞춤하는 모습을 재현하였는데, 여자가 남자의 얼굴을 감싸며 남자는 여자의 엉덩이에 손을 얹고 입맞춤을 한다. 이루어질 수 없는 금지된 사랑을 격정적으로 생생하게 재현한 것이 이목을 끌 만하다.

감상 포인트

'KBS 예썰의 전당 7회 단테의 신곡 2부 (2022년 6월 19일 방송)'를 참고해보자.

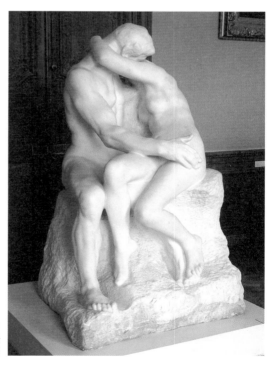

▶
입맞춤
(오귀스트 로댕)

다나이드
Danaid

〈다나이드〉 또한 〈지옥의 문〉의 일부분으로 무릎을 꿇은 채 웅크리고 있는 여인의 절망적인 모습을 표현했는데 지하 세계에서 밑 빠진 독에 물을 채우는 형벌을 받은 신화 속의 여인을 소재로 하였다. 오른쪽에는 밑 빠진 독이 있고 독에서 흘러나온 물과 함께 그녀의 머리카락도 속절없이 흘러 내려가는 모습이다. 이 모습은 모든 인간은 자신에게 닥친 운명 앞에 무력해질 수밖에 없지만, 여인의 관능적인 몸을 대조적으로 표현하여 인간의 원초적인 아름다움을 전하고자 했다.

 감상 포인트 ——————————

자신이 〈다나이드〉라면 어떤 감정이었을지 상상해보자.

◀다나이드
(오귀스트 로댕)

아름다웠던 투구 제조공의 아내
She Who Was the Helmet Maker's
Once-Beautiful Wife

로댕의 〈아름다웠던 투구 제조공의 아내〉는 프랑스 시인 프랑수아 비용의 〈이미 늙어버린 아름다웠던 투구 제조공의 아내〉 시에서 영감을 받은 작품이다.

아들을 만나기 위해 이탈리아에서 파리까지 걸어서 온 82세 노파를 모델로 삼아 작품을 조각하였는데 볼품없이 늙어버린 여인도 한 작품의 멋진 주제가 될 수 있다는 것을 여실히 보여준 작품이다.

▶
아름다웠던 투구 제조공의 아내
(오귀스트 로댕)

대성당
The Cathedral

로댕은 많은 작품 속에서 손을 소재로 조각하였지만, 로댕이 가장 좋아하는 손 조각은 〈대성당〉이다. 〈대성당〉은 마주 잡으려는 두 손을 형상화하였다. 두 손은 닿을 듯 닿지 않은 순간의 찰나를 표현했는데 잡으려는 욕망과 망설이는 마음이 공존하는 아련한 작품이다.

▶
대성당
(오귀스트 로댕)

탕귀 영감
Pere Tanguy

탕귀 영감은 젊고 가난한 화가들의 예술 후원자이자 그림 중개상이었다. 반 고흐는 동생 테오를 통해 알게 된 탕귀 영감과 좋은 유대관계를 가지게 되고 총 세 점의 초상화를 그렸다. 그중 한 점을 로댕이 매입하여 현재 로댕 미술관에 전시되어있다. 일본풍의 배경 앞에 앉은 밀짚모자를 쓴 탕귀 영감은 인자한 표정으로 정면을 응시하고 있다. 고흐만의 방식으로 표현한 〈탕귀 영감〉 회화 작품은 로댕 미술관의 색다른 매력이다.

◀탕귀 영감
(빈센트 반 고흐)

로댕 미술관에서 ——— 꼭 봐야 할 작품

샤쿤탈라
Vertumnus and Pomon

천재적인 재능을 가진 조각가인 카미유는 로댕의 제자이자 연인이었다가 로댕에게 버림받고 30년간 비극적으로 정신병원에서 생을 마감하게 된 비련의 주인공이다. 로댕 미술관에는 카미유의 작품들도 전시되어있다.

〈샤쿤탈라〉는 힌두 전설 속의 '샤쿤탈라' 남편의 사랑 이야기를 담고 있다. 저주에 걸려 헤어졌다가 가까스로 다시 만난 두 사람이 서로의 사랑을 확인하는 내용이다. 카미유의 〈샤쿤탈라〉는 로댕의 〈영원한 우상〉과 표절 시비에 휘말렸는데, 카미유의 작품은 서정적인 느낌이고 로댕의 작품은 관능미가 돋보인다.

 감상 포인트

로댕의 작품 〈영원한 우상〉과 카미유 〈샤쿤탈라〉가 왜 표절시비에 휘말렸는지 두 작품을 비교해보자. 영화 〈카미유 클로델〉을 통해 로댕의 제자이자 연인이었던 카미유 클로델의 비극적인 이야기를 감상해보자.

샤쿤탈라▶
(카미유 클로델)

피카소 미술관
MUSEE PICASSO PARIS

스페인 바르셀로나와 말라가에 위치한 피카소 미술관 외에 파리에서도 피카소 미술관을 만날 수 있다. 파리의 쇼핑 성지, 마레 지구 한복판, 1985년 '오텔 살레'라는 호텔을 개조하여 만든 미술관이다. 입체파 예술의 거장, 피카소만의 독특한 세계관과 시대별로 달라지는 화풍의 변화가 담긴 다양한 회화와 조각 작품을 한자리에서 만나볼 수 있다. 스페인의 피카소 미술관을 방문할 예정이라면 프랑스의 미술관은 가볍게 관람하는 것을 추천한다. 단, 프랑스 파리 피카소 미술관에는 한국인이라면 절대 놓치면 안 되는 대표 작품 1점이 있으니 반드시 만나보길 바란다.

◇**INFO**

_홈페이지 : www.museepicassoparis.fr
_주소 : 5 Rue de Thorigny, 75003 Paris, France
_운영 : 화~금요일 10:30 am - 6 pm / 토~일요일 9:30 am - 6 pm
　　　프랑스 학교 방학 기간 화~금요일 9:30 am - 6 pm
_휴관 : 월요일, 1/1, 5/1, 12/25
_요금 : 일반 € 14 / 1인 이상 어른 동반 어린이는 무료

◇**관람 TIP**

_파리 피카소 미술관 관람에는 예약이 필요하지만 파리 뮤지엄패스 소지자일 경우 패스만 제시하면 된다.
_-1층 짐 보관소(cloakroom)에 무료로 짐을 보관한다.
_퐁피두 센터와 가까운 거리에 있어서 피카소 미술관 관람 후 10시까지 운영하는 퐁피두 센터를 관람하는 일정을 추천한다.
_피카소가 즐겨 입은 줄무늬 티셔츠를 입고 관람해보는 것도 미술관을 색다르게 즐기는 방법의 하나이다.
_스페인의 바르셀로나 피카소 미술관과 비교하며 감상한다.
_피카소 미술관의 가장 큰 매력은 피카소 미술관의 기념품샵인데 피카소 풍의 세련된 작품들과 미드센추리, 북유럽 인테리어 소품뿐만 아니라 피카소가 즐겨 입은 줄무늬 티셔츠 브랜드인 세인트 제임스 스트라이프 티셔츠 또한 구매할 수 있다.

피카소 미술관에서 ——— 꼭 봐야 할 작품

한국에서의 학살
Massacre in Korea

한국인이라면 놓치지 말아야 할 작품은 피카소가 1950년의 한국 전쟁에 대한 보도를 접하고 한국 전쟁의 참상을 그린 작품이다.

캔버스 왼쪽과 오른쪽이 극명하게 다른 분위기를 자아내는데, 오른쪽의 갑옷을 입고 완전히 무장한 병사들이 총과 칼을 위압적으로 겨누고 있고, 왼쪽은 아무런 무기 없이 발가벗은 여인들과 어린아이들이 있다. 맨 왼쪽의 임신한 듯 보이는 여인과 갓난아이를 안고 있는 여인은 공포와 두려움에 얼굴이 일그러질 대로 일그러지고 그 옆의 여인은 체념한 것 같이 보인다. 다소 어려 보이는 소녀는 가슴에 손을 얹고 정면을 응시하고 있는데 옆의 아이가 무서움에 와락 달려와 안기려 든다. 무엇보다도 안타깝게 하는 포인트는 아무것도 모르고 흙장난하는 아이의 천진난만함이 더욱 가슴을 아려오게 한다. 피카소는 이 작품을 통해 전쟁의 잔인함과 참혹함을 표현하고자 하였다.

 감상 포인트 ———

이 작품은 마드리드 국립 소피아 왕비 예술센터에 있는 피카소의 대작 〈게르니카〉와 프라도 미술관에 있는 고야의 〈1808년 5월 3일〉과 함께 감상하면 좋다. 세 작품 모두 민중 학살에 관련하여 전쟁의 참혹함을 비판하는 작품으로 뜻을 함께한다.

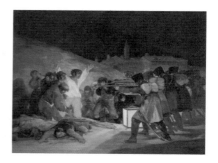

▲1808년 5월 3일
(프란시스코 고야,
프라도 미술관)

◀한국에서의 학살
(파블로 피카소,
피카소 미술관)

파리 퐁피두 센터
CENTRE POMPIDOU

프랑스 피카소 미술관에서 도보로 15분 거리에 위치한 파리 퐁피두 센터는 프랑스 모던 아트의 위상을 한층 업그레이드해주는 유럽 현대미술관 중에서도 손꼽히는 곳 중의 하나이다. 무엇보다도 파리 퐁피두 센터의 범상치 않은 외관에 다시 한번 감탄할 수밖에 없는데, 내부가 아닌 외부에 파이프라인을 노출함으로써 그 누구도 생각지 못한 과감한 시도로 더욱 이목을 끈다. 퐁피두 센터는 현대 예술가들의 작품이 전시되는 갤러리 외에 뮤직센터, 도서관, 산업디자인 센터, 회의장 등이 있으며 전 세계인들의 문화공간으로 이용되고 있다.

퐁피두 센터는 크게 두 가지 컬렉션으로 구분하여 전시하고 있는데, level 5의 1905년~1965년까지의 작품이 전시된 모던 컬렉션과 level 4의 1980년도부터 현재까지 아우르는 설치 작품, 디자인을 다루고 있는 컨템포러리 컬렉션으로 나뉜다. 퐁피두 센터의 현대미술 전시는 수시로 변경되어 다양한 작품을 감상할 수 있고 피카소, 샤갈, 칸딘스키, 미로, 뒤샹, 마티스 등 유명한 화가의 작품을 만날 좋은 기회이므로 홈페이지에서 어떤 전시를 하는지 확인 후 관람 계획을 세우는 것을 추천한다. 그중에서도 남성용 변기에 샘이라는 이름을 붙여 출품하여 논란이 많았던 마르셀 뒤샹의 〈샘〉과 빨강 파랑 노랑의 수직선과 수평선으로 복잡한 뉴욕의 활기를 나타낸 몬드리안의 〈뉴욕〉이 전시되어 있다면 꼭 관람해보길 추천한다.

◇INFO

_홈페이지 : www.centrepompidou.fr
_주소 : Place Georges-Pompidou, 75004 Paris France
_운영 : 월, 수~일요일 11 am - 9 pm
　　　　(12/24, 12/31) 11 am - 7 pm
_휴관 : 화요일, 5/1
_요금 : 일반 €14(예약 수수료 €1) / 18세 이하는 무료
_무료입장 : 매월 첫 번째 일요일 뮤지엄, 전망대, 어린이갤러리 무료

◇관람 TIP

_풍피두 센터 앞의 스트라빈스키 광장에 있는 스트라빈스키 분수(Stavinsky)부터 감상해보자. '나나(Nana)' 시리즈로 유명한 예술가 니키드 생팔(Nikide Saint-Phalle)과 작가 장 팅겔리(Jean Tinguely) 부부의 작품으로 알록달록한 원색에 가슴과 엉덩이가 과장된 조각상과 러시아 출신의 미국 작곡가인 이고리 스트라빈스키의 '봄의 제전(le Sacre du Printemps)'를 듣고 영감을 받아 만든 분수를 만날 기회를 놓치지 말자. 단 비둘기가 많고, 생각보다 깨끗하지는 않다.

_시간적 여유가 없다면, 풍피두 센터의 level 5 모던 컬렉션의 주요 작품들을 먼저 감상한다. 피카소, 샤갈, 칸딘스키, 미로, 뒤샹, 마티스의 작품이 대표적이다. 홈페이지의 #PompidouVIP(for Very Important Pieces) 참고한다.

_풍피두 센터에서 놓치지 말아야 할 것은 에스컬레이터를 타고 올라가는 동안 유리창 밖으로 보이는 낭만적인 파리 시내 풍경이다. 파리지앵의 감성을 느껴보자.

_0층에 위치한 풍피두 센터의 부티크(The Boutique)는 지인 선물을 하기에 좋은 아티스트의 취향이 돋보이는 센스 있는 소품들이 많아 꼭 들러봐야 할 곳으로 추천한다.

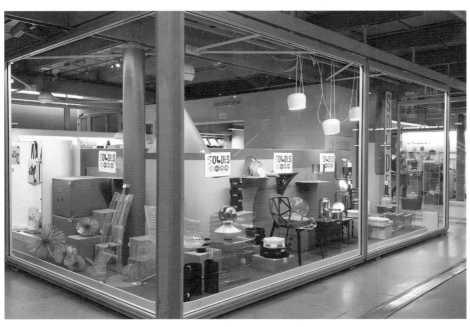

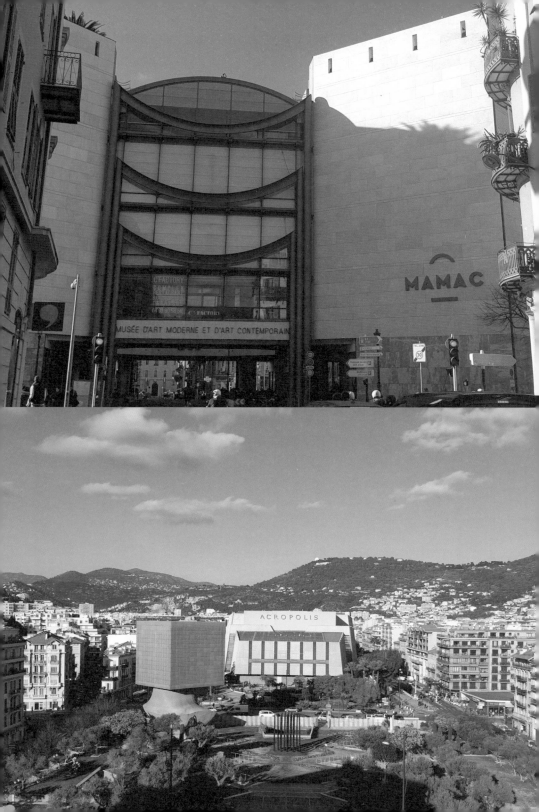

니스 MAMAC
NICE MAMAC

남프랑스 니스에 위치한 MAMAC 미술관은 니스의 숨은 보석과 같은 미술관이다. 니스의 현대예술과 다양한 장르와 테마를 주제로 아방가르드적인 매력이 통통 튀는 현대미술관이다. MAMAC은 4개의 건물과 그 건물들을 이어주는 아치형 다리로 구성되어있다. MAMAC에서 만날 수 있는 대표적인 작가는 니키드 생팔, 앤디 워홀, 키스 해링 등을 만날 좋은 기회이다. 단, MAMAC의 현대미술 작품도 수시로 변경되므로 방문 전 미리 체크해두면 좋다.

◇INFO

_홈페이지 : www.mamac-nice.org
_주소 : Place Yves Klein, 06000 Nice, France
_운영 : (5/2~10/31) 화~일요일 10 am - 6 pm
　　　 (11/1~4/30) 11 am - 6 pm
_휴관 : 월요일, 1/1, 5/1, 12/25, 부활절 일요일
_요금 : 일반 € 10 / 18세 이하는 무료

◇관람 TIP

_니스 뮤지엄패스 소지자는 무료로 이용할 수 있다.
_니스 MAMAC의 작품 관람 후에 미술관 최상층에 위치한 테라스에 꼭 올라가 남프랑스 니스의 아름다운 전경 감상을 놓치지 말자. 아치형으로 만든 다리를 건널 수 있는데 360도 파노라마로 펼쳐지는 니스의 전경은 형용할 수 없을 만큼 아름답다. MAMAC을 숨은 보석이라고 이야기했던 모든 이유는 테라스에 있다.
_1층에 위치한 부티크는 퐁피두 센터와 마찬가지로 지인에게 선물하기 좋은 센스 있는 소품들이 많으니 꼭 둘러보는 것을 추천한다.

앙리 마티스 미술관
MUSÉE MATISSE

남프랑스 니스 시미에 공원에 위치한 앙리 마티스 미술관은 17세기 빌라 형태 외관이 돋보이는 미술관이다. 미술관 주변으로 로마 유적지가 있어서 독특한 분위기를 자아낸다. 마티스 사망 후 그의 유족들이 니스시에 기증한 작품들로 전시되어있는데, 인테리어 액자와 소품으로 익숙한 마티스의 작품을 연대별로 관람할 수 있다. 마티스 하면 떠오르는 걸작들은 유수의 다른 미술관에 흩어져있어 정작 마티스 미술관에는 소규모의 작품만 전시되어 있다.

◇**INFO**

_홈페이지 : www.musee-matisse-nice.org
_주소 : 164 Av. des Arenes de Cimiez, 06000 Nice, France
_운영 : (5/2~10/31) 화~일요일 10 am - 6 pm
 (11/1~4/30) 10 am - 5 pm
_휴관 : 화요일, 1/1, 5/1, 12/25, 부활절 일요일
_요금 : 일반 € 10 / 18세 이하는 무료

◇**관람 TIP**

_현장 입장권을 예매하거나 니스 뮤지엄패스 소지자일 경우 무료입장할 수 있다. 마티스 미술관에서 니스 뮤지엄패스를 구매하는 것도 가능하다.
_매표소 옆 locker에 짐을 보관하고 Musee Matisse Nice 앱을 무료로 다운로드하여 관람에 도움을 얻는다. (영어 지원)
_마티스 미술관의 기념품샵은 인테리어 소품과 지인들에게 선물하기 좋은 아이템으로 가득하므로 꼭 방문해보는 것을 추천한다.
_마티스 미술관 옆 니스 고고학 박물관 (Musee d'Archeologie de Nice Cimiez)은 아이들이 좋아하는 박물관으로 꼭 방문해보길 추천한다. (니스 뮤지엄패스 소지자 무료)

◇ 관람동선 추천

Level -2

❶ 꽃과 과일들
▼

Level -1

❷ 석류가 있는 정물
▼

❸ 크레올의 무희
▼

❹ 황색 테이블에서의
독서
▼

❺ 장식유리
《《생명나무》》 습작
▼

❻ 파도
▼

❼ 푸른 누드 IV

앙리 마티스 미술관에서 ─────── 꼭 봐야 할 작품

꽃과 과일들
Fleurs et fruits

 마티스 미술관을 입장하자마자 마티스의 대작이 벽면 가득 채우고 있는데 높이가 4미터가 넘고 폭이 8미터가 넘는 〈꽃과 과일들〉이다. 마티스는 말년에 관절염을 앓게 되어 손이 자유롭지 못하자 붓 대신 가위로 종이를 잘라 붙이는 콜라주 작업에 매진했다.

 〈꽃과 과일들〉 작품 또한 원하는 색을 찾기 위해 종이에 불투명 수채물감, 과슈(Gouache)로 색을 칠하고 가위로 형상을 오려 붙여 만든 작품이다. 〈꽃과 과일〉의 전반적인 구성을 보면 작품의 양쪽 기둥이 세워져 있고 왼쪽 세 조각은 대칭을 이루는 구조다. 전체적으로 보면 웅장한 건축의 기둥의 면모를 보인다.

▼꽃과 과일들 (앙리 마티스)

석류가 있는 정물
Nature morte aux grenades

마티스의 정물화에서는 원근법, 명암 등을 만날 수 없고 단지 강렬한 빨강을 주로 사용한 실내 풍경에 검은색을 함께 써 모든 색이 자신만의 색을 뽐내기 위한 자리인 것처럼 넘실댄다. 이것이 마티스만의 정물화 스타일이자 순수한 표현이 아닐까.

 감상 포인트 ──────────

오랑주리 미술관에 있는 세잔의 정물화 〈사과와 비스킷〉과 비교해보자.

▲사과와 비스킷
(폴 세잔, 오랑주리 미술관)
◀석류가 있는 정물
(앙리 마티스,마티스 미술관)

앙리 마티스 미술관에서 ——— 꼭 봐야 할 작품

크레올의 무희
Danseuse creole

 마티스는 여행 중에 식민지 태생의 백인
을 의미하는 크레올이 추는 열정적인 춤
을 보고 감동하여 〈크레올의 무희〉라는
작품을 탄생시켰다. 무희의 정열적인 춤
사위를 보고 무한한 에너지를 느낀 것처
럼 무희의 열정적인 춤과 특유의 리듬감
을 색종이를 오려서 마티스의 끓어오르는
예술혼으로 잘 표현한 작품이다.

▶
크레올의 무희
(앙리 마티스)

황색 테이블에서의 독서
Lectrice a la table jaune

 마티스는 1943년 제2차 세계 대전의 폭격으로 위협받는 니스를 떠나 방스로 갔는데, 그 시기에는 유독 독서하는 여인들을 그림의 소재로 많이 사용했다. 〈황색 테이블에서의 독서〉 또한 그중 한 작품이다. 테이블 위에 팔을 기댄 여인은 습작이라도 한 듯 슥슥 그린 것 같은 윤곽선으로 표현했는데 이는 편안하게 책을 읽는 여인과 조화를 이뤄 포근하고 편안한 느낌이 든다.

▼황색 테이블에서의 독서(앙리 마티스)

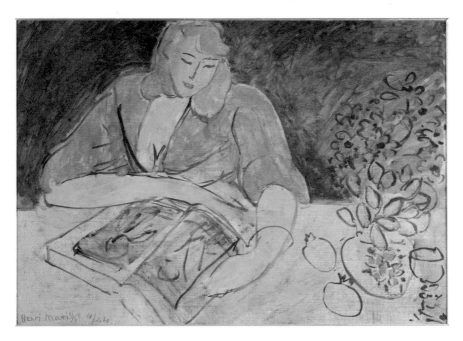

장식 유리 <<생명나무>> 습작
Vitrail, etude pour « l'Arbre de Vie »

마티스의 말년에 로제르 예배당의 스테인드글라스와 벽화 등 실내장식을 맡아 작업을 하였는데 '마티스의 예배당'이라고 불릴 만큼 마티스의 스타일로 완성된 예배당이다.

예배당은 깨끗한 순백으로 칠하고 마티스만의 파랑, 노랑, 초록의 스테인드글라스로 빛이 통과하면 성전의 내부는 우아하고 부드럽게 색이 감싸듯 느껴진다. 장식 유리 〈생명나무 습작〉은 그 예배당의 스테인드글라스 〈생명나무〉의 습작으로 치솟은 생명의 나무의 일부분이다.

 감상 포인트 ────────

프랑스 방브에 위치한 The Rosary Chapel (La Chapelle Matisse)의 로제르 예배당에서 마티스의 생명나무의 스테인드글라스를 만나보면 좋다. 마티스 미술관에서 대중교통으로 1시간 반 소요. (주소: 466 Av. Henri Matisse, 06140 Vence, France)

▼장식유리 <<생명나무>> 습작(앙리 마티스)

파도
La vague

 직사각형의 종이에 과슈로 마티스만의
파란색을 칠하고 붓 대신 가위로 잘라 만
든 작품으로 물결의 움직임을 연상시키도
록 파동과 같은 느낌을 주는 작품이다.
 정적인 파란색과 역동적인 흰색을 연결
해 생생한 파도의 리듬감을 표현한 작품
이다.

▲파도(앙리 마티스)

푸른 누드
Nu bleu IV

마티스의 〈푸른 누드〉 시리즈는 인테리어 소품이나 액자로 익숙한 작품이다. 마티스의 색을 입혀 오려낸 과슈 조각을 붙여 만든 연작이다. 앞서 만든 〈푸른 누드 I〉, 〈푸른 누드 II〉, 〈푸른 누드 III〉는 한 번에 만든 것과는 달리 여러 번 붙였다 떼었다 한 흔적이 남아있다. 마티스만의 파란색 색종이 그림은 살아있는 것과 같은 역동적인 동작으로 작품 자체에서 리듬감이 느껴지는데 꼭 로댕의 조각에서 느껴지는 역동적인 생생함이 종이에서도 느껴지는 것이 대단할 따름이다.

 감상 포인트 ———

퐁피두 센터에 있는 마티스의 〈푸른 누드〉 시리즈를 찾아보자.

▶
푸른 누드
(앙리 마티스)

마르크 샤갈 미술관
MARC CHAGALL
NATIONAL MUSEUM

남프랑스 니스의 한적한 주택가에 위치한 마르크 샤갈 미술관은 마르크 샤갈과 그의 두 번째 부인의 결정으로 기부된 작품이 전시되어있다. 그리고 샤갈 미술관 내의 오디토리움은 샤갈이 작업한 스테인드글라스로 장식되어있는데, 오묘한 빛과 색채에 신비롭고 환상적인 느낌을 받을 수 있다. 전시실의 작품은 샤갈의 후기 작품들로 이루어져 있고, 샤갈이 추구했었던 이상과 닮아있다. 중앙홀에는 〈인간의 창조〉, 〈에덴동산에서 추방되는 아담과 이브〉, 〈노아의 방주〉 등 12개의 창세기와 출애굽기, 구약성서의 이야기를 주제로 다룬 작품이 대부분이다.

◇INFO

_홈페이지 : www.musees-nationaux-alpesmaritimes.fr/chagall
_주소 : Av. Dr Menard, 06000 Nice, France
_운영 : (5/2~10/31) 월, 수~일요일 10 am - 6 pm
 (11/1~4/30) 10 am - 5 pm
 (12/24, 12/31) 10 am - 4 pm(단축 운영)
_휴관 : 화요일, 1/1, 5/1, 12/25
_요금 : 일반 € 10 / 18세 이하는 무료
_무료입장 : 매달 첫 번째 일요일

◇관람 TIP

_니스 뮤지엄패스에 제외된 미술관이므로 입장권을 구매해야 한다.
_소규모 미술관으로 여유롭게 1~2시간 내외로 감상할 수 있다.
_감상 후 지중해 식물들로 아름답게 꾸며 마르크 샤갈 미술관의 소박한 정원의 벤치에서 여유를 가져보는 것을 추천한다. 또한 연못 주변에 설치된 〈Le Prophete Elie 1971〉 작품 또한 샤갈의 작품이므로 감상해본다.
_마르크 샤갈 작품에 자주 등장하는 색상 보라, 파랑 등과 같은 색상의 의상을 입고 감상해보는 것도 색다른 즐거움이다.
_아담과 이브와 같은 성서를 주제로 한 작품에 대한 이야기를 미리 알고 가면 좋다.

인간의 창조
La Creation de l'homme

© Marc Chagall / ADAGP, Paris - SACK, Seoul, 2022

"

클로드 모네는 파리 근교 지베르니에 넓은 대지와 집을 구매하여 작업실뿐만 아니라 자신의 정원과 연못을 꾸미고 일본에서 본 인상 깊었던 다리도 만들었다. 모네는 자신이 화가가 되지 않았더라면 정원사가 되었을 것이라고 말할 정도로 정원에 각별한 애정을 쏟았는데, 마치 탸사 튜더의 정원을 동네 구멍가게로 만들어버리는 압도적인 정원의 스케일은 가히 형용하기 어려울 만큼 아름답다. 모네는 이 아름다운 정원에서 끊임없이 수련을 그리기 시작했고, 그래서 탄생한 수련 연작은 명작 중의 명작이라고 할 수 있다. 1926년까지 살았던 모네의 집은 가구와 실내 소품들이 그대로 유지되어있고 모네가 좋아했던 색상으로 칠해져 있는데 부엌은 파란색, 식당은 노란색 그리고 창은 초록색으로 통일하여 모네 만의 색감을 엿볼 수 있다. 지베르니는 파리 근교에 있어 기차와 버스로 갈 수 있는데, 기차를 타고 베르농(Vernon)역에서 하차하여 지베르니행 버스로 환승한다. 모네의 정원은 4~10월까지만 관람할 수 있고 가장 아름다운 시기는 5~6월이다. 모네의 아틀리에서 본 모네의 정원이 장관을 이루기 때문에 꼭 모네 정원+아틀리에 통합권으로 끊는 것을 추천한다.

◇INFO

_홈페이지 : www.fondation-monet.com/giverny/la-maison-de-monet
_주소 : 84 Rue Claude Monet, 27620 Giverny, France
_운영 : (4/1~11/1) 월~일요일 9:30 am - 6 pm
_요금 : 일반 € 11.5 / 7~17세 € 7

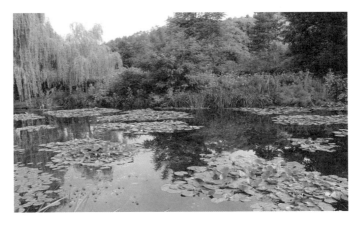

"

고흐는 파리에서 예술가들 사이에서 어울리지 못하고 공동체 '남프랑스의 아틀리에'를 꿈꾸며 남프랑스 아를로 떠난다. 두 달여 간 고갱과 고흐가 함께 했던 곳 또한 아를이다. 고갱과 잦은 갈등으로 면도칼로 자기 귀를 자르고 정신병원에 들어가게 되면서 아를을 떠나 마지막으로 머물렀던 곳이 파리의 북부, 오베르 쉬르 우아즈이다. 그의 작품에서 아를은 고흐의 <노란 집>, <아를의 침실>, 오베르 쉬르 우아즈는 <오베르의 교회> 작품에서 여실히 볼 수 있다.

빈센트 반 고흐는 살아생전에는 빛을 보지 못했던 불운의 화가이다. 형편이 어려웠던 고흐는 동생 테오의 경제적인 지원을 받아 그림을 그렸고 모델을 구할 여력이 되지 않아 자신을 모델 삼아 자화상을 많이 그렸다. 동생 테오와 여러 통의 편지를 주고받던 고흐는 더 이상 돈을 보내기 어렵다는 동생 테오의 소식을 전달받고 동생 부부에게 큰 부담을 주었다는 죄책감과 우울함에 권총으로 자살하였다. 형의 자살에 충격을 받은 동생 테오도 6개월 뒤 세상을 떠났고, 테오의 아내 요한나 봉허는 고흐와 테오가 주고받았던 편지를 영어로 번역하여 책을 내고, 고흐의 작품을 잘 보관하여 전시회를 열어 세상에 알린 끝에 고흐의 작품은 빛을 보게 되었다. 고흐가 고갱과 함께했던 아를과 오베르 쉬르 우아즈에서의 고흐의 쓰라린 아픔의 마지막 발자취를 배웅해보자.

1. 에스파스 반 고흐 Espace Van Gogh

아를은 파리 리옹역에서 TGV열차로 아를역에서 하차한다. (3시간 소요) 우리에게 익숙한 〈해바라기〉, 〈론강의 별이 빛나는 밤〉, 〈씨 뿌리는 사람〉과 같은 명작이 탄생한 이곳 아를은 또한 고갱과의 갈등으로 자기 귀를 자르고 정신병원에서 요양했던 곳이기도 하다. 입원했던 병원을 리모델링하여 시민문화회관으로 조성하여 다른 작가들의 전시를 하기도 하지만 고흐의 작품은 전시되어있지 않으므로 참고해야 한다.

◇INFO
_주소 : Pl. Felix Rey, 13200 Arles, France
_운영 : 월~토요일 7am~7pm
_휴관 : 일요일
_요금 : 무료입장

2. 카페 반 고흐 Le Cafe Van Gogh

고흐의 작품 〈밤의 카페 테라스〉 배경이 된 카페 반 고흐는 예약이 필수다. 고흐의 작품과 배경을 비교해보며 맛있는 한 끼를 먹어보는 것도 좋은 추억이 될 것이다. 그리고 도보로 6분 거리에 있는 론강이 흐르는 트랭크타유 다리(Pont de Tringuetaile)를 보며 고흐의 감성에 취해보는 것도 추천한다.

▼밤의 카페 테라스
(빈센트 반 고흐, 크뢸러 뮐러 미술관)

◇INFO

_홈페이지 : www.restaurant-cafe-van-gogh-arles.fr
_주소 : 11 Pl. du Forum, 13200 Arles, France
_운영 : 월~일요일 9 am - 24 pm
_예약 : https://www.mangeznotez.com/restaurant/arles/cafe-van-gogh/reservation

3. 고흐의 집 La Maison de Vincent Van Gogh

오베르 쉬르 우아즈는 생 라자르역 또는 파리 북역에서 Pontoise역(1시간 소요) -
Persan-Beaumont역으로 환승해서 Auvers역에서 하차한다.(라부씨 여관까지 250m) 아
를 정신병원에서 나와 고흐가 스스로 생을 마감할 때까지 살았던 '라부씨 여관'이다. 70
일 동안 머물면서 80점이나 되는 다작을 남긴 이곳은 우리에게 익숙한 〈오베르 교회〉,
〈까마귀가 있는 밀밭〉이 탄생한 곳이기도 하다.

라부씨 여관의 150m 떨어진 곳에는 〈나무 뿌리들〉을 그린 장소를 만날 수 있다.

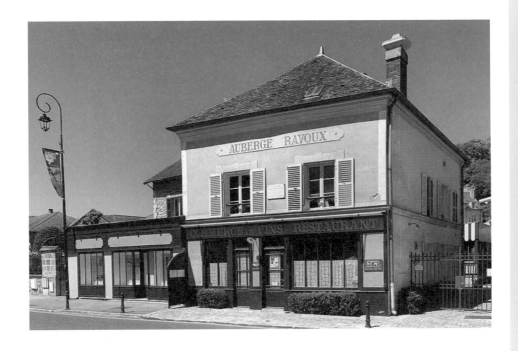

◇INFO

_홈페이지 : www.maisondevangogh.fr
_주소 : 1 Av. de Stalingrad, 13200 Arles, France
_운영 : (22'년 기준 4/6~10/30) 수~일요일 10 am - 6 pm
_휴관 : 월, 화요일
_요금 : 일반 €6 / 12~17세 €4

4. 오베르 쉬르 우아즈 교회
Eglise catholique Notre-Dame-de-l'Assomption d'Auvers-sur-Oise

고흐가 오베르 쉬르 우아즈에 머물면서 그렸던 작품의 배경이 되었던 고딕양식의 교회로 교회 앞에는 고흐가 그린 〈오베르의 교회〉 복사본이 세워져 있다.

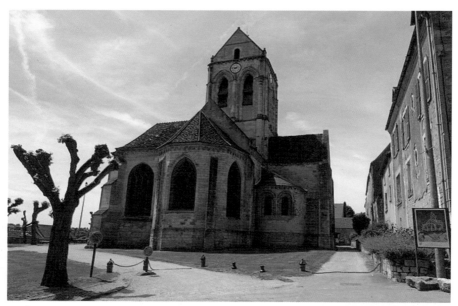

오베르의 교회▶
(빈센트 반 고흐, 오르세 미술관)

◇INFO

_홈페이지 : www.auvers-sur-oise.com
_주소 : Place de l'Eglise, 95430 Auvers-sur-Oise, France

5. 반 고흐의 무덤 Tombe de Vincent Van-Gogh

고흐의 작품 〈까마귀가 있는 밀밭〉 배경이 되었던 곳이자 고흐가 권총으로 스스로 생을 마감했었던 가슴 아픈 곳이기도 하다. 오베르의 묘지에는 동생 테오와 함께 고흐가 영원히 잠들어있다.

◇INFO　　　　 _주소 : 95430 Auvers-sur-Oise, France

SPAIN

스페인

자유와 열정의 나라 스페인은 건축, 미술, 음악 등 다방면의 예술이 발달한 나라이다. 천재 건축가 안토니 가우디부터 고야, 피카소, 미로, 달리, 벨라스케스에 이르는 다양한 화가의 작품을 감상할 수 있고, 세계 3대 미술관인 프라도 미술관과 로마네스크 작품 컬렉션으로 유명한 카탈루냐 미술관이 있는 스페인은 유럽미술 여행에서의 백미 코스이다.

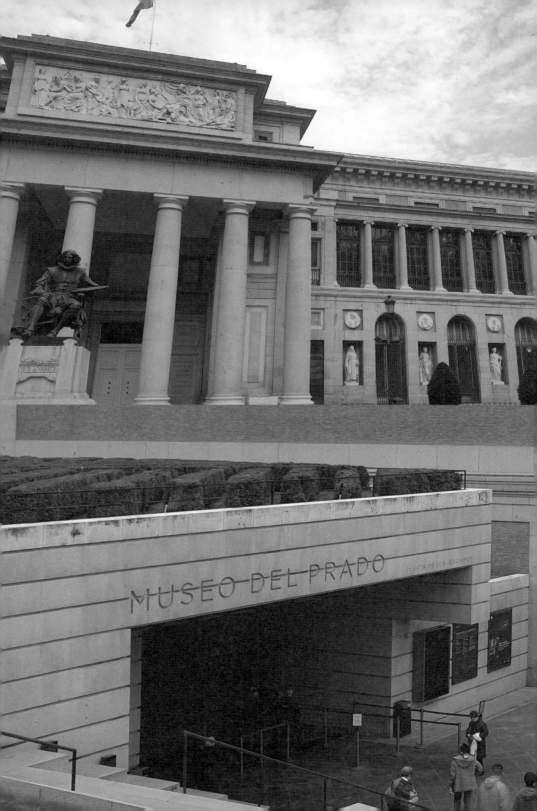

프라도 미술관
MUSEO DEL PRADO

스페인의 수도 마드리드에 위치한 세계 3대 미술관인 프라도 미술관은 파블로 피카소가 관장으로 있었던 것으로도 유명하다. 총 4층 약 100여 개의 전시실로 8,000점이 넘는 작품을 소장하고 있다. 스페인 회화의 3대 거장으로 추앙받는 디에고 벨라스케스, 프란시스코 고야, 엘 그레코를 비롯하여 르네상스의 거장 보티첼리, 라파엘로 등의 작품을 만나볼 수 있는 절호의 찬스이다.

◇INFO

_홈페이지 : www.museodelprado.es
_주소 : C. de Ruiz de Alarcon, 23, 28014 Madrid Spain
_운영 : 월~토 10 am - 8 pm / 일, 공휴일 10 am - 7 pm
_요금 : €15 / 가이드북 포함 €24 / 18세 이하 무료
_무료입장 : 월~토 6 pm - 8 pm / 일, 공휴일 5 pm - 7 pm

◇관람 TIP

_인터넷으로 예매하거나 입장료가 무료인 시간대를 이용하여 입장한다. 무료입장 시 한 시간 이상의 대기는 필요하다.
_안내 데스크에서 안내 지도를 챙겨 -1층 또는 1층의 짐 보관소(consigna)에 두꺼운 외투나 가방을 맡긴다.
_300여 점이 넘는 작품 설명이 되는 한국어 오디오 가이드(€5)를 적극적으로 활용하여 감상한다.
_홈페이지에 주요 작품 54선 3시간 코스(Three hours at the Museum itinerary)도 있으니 참고한다.
_프라도 미술관 근처 국립 소피아 왕비 예술센터(Museo Nacional Centro de Arte Reina Sofia)를 방문해보자. 피카소, 달리, 미로의 작품뿐만 아니라 20세기 스페인 컬렉션을 만나 볼 좋은 기회이다. 대표작으로 피카소의 대작 〈게르니카〉를 만날 수 있다.

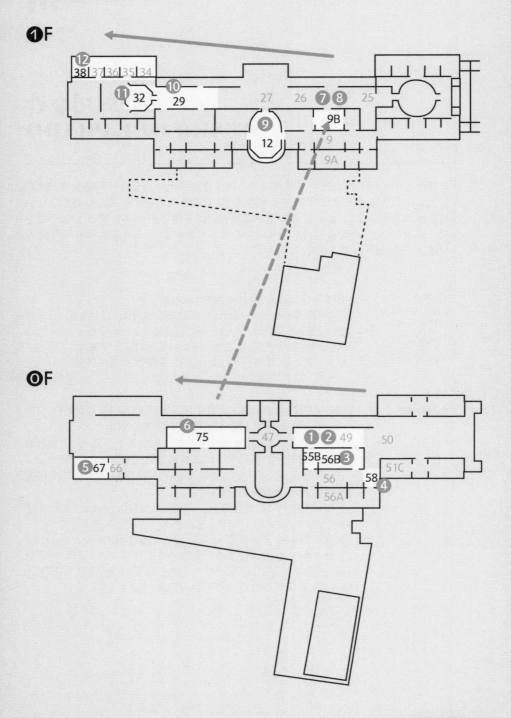

0층

①Room055B
아담 / 이브
(알브레히트 뒤러)
▼

②Room055B
자화상
(알브레히트 뒤러)
▼

③Room056B
수태고지
(프라 안젤리코)
▼

④Room058
십자가에서 내림
(로히어르
반 데르 베이던)
▼

⑤Room067
아들을 잡아먹는
사투르누스
(프란시스코 고야)
▼

⑥Room075
1808년 5월2일
/1808년 5월3일
(프란시스코 고야)
▼

1층

⑦Room009B
수태고지
(엘 그레코)
▼

⑧Room009B
가슴에 손을 얹은
기사의 초상
(엘 그레코)
▼

⑨Room012
시녀들
(디에고 벨라스케스)
▼

⑩Room029
세 여인
(페테르 파울 루벤스)
▼

⑪Room032
카를로스 4세의 가족들
(프란시스코 고야)
▼

⑫Room038
옷 벗은 마야
/ 옷 입은 마야
(프란시스코 고야)
▼

아담 / 이브
Adam / eve

독일의 레오나르도 다 빈치로 불리는 르네상스 대표 화가, 뒤러가 표현한 〈아담〉과 〈이브〉의 작품 속 아담은 금단의 열매 나뭇가지로 자기 몸을 가리고, 이브는 뱀이 전달해준 금단의 열매를 잡고 있다.

이브의 옆에 명판에는 '알브레히트 뒤러가 1507년 완성하였다'라는 문구로 서명하였다. 〈아담〉과 〈이브〉는 대형 누드화로 르네상스 화풍에서 볼 수 있는 완벽하고 이상적인 비율로 표현하였다.

 감상 포인트 ————

코톨드 갤러리의 루카스 크라나흐의 〈아담과 이브〉와 비교해보자.

◀아담/이브
(알브레히트 뒤러, 프라도 미술관)
▼아담과 이브
(루카스 크라나흐, 코톨드 갤러리)

프라도 미술관에서 ———— 꼭 봐야 할 작품

자화상
Autorretrato

　자기애가 충만한 화가 뒤러는 자신의 자화상을 여러 점 그렸는데, 프라도 미술관의 〈자화상〉은 스물여섯 살의 자기 모습을 그린 작품이다. 베네치아풍의 복장에 줄무늬 모자를 쓰고 장갑까지 꼈다. 오른쪽 창 아래 '1493, 내 모습 그대로를 그렸다. 난 스물여섯 살의 알브레히트 뒤러다'라는 문구를 당당히 새김으로써 화가로의 당당한 자부심이 느껴진다.

 감상 포인트

　프랑스 루브르 박물관에 있는 〈엉겅퀴를 든 자화상〉은 22살에 그려진 작품으로 그에 이어 그린 작품이 프라도 미술관에 있는 26살 〈자화상〉이다. 두 작품을 비교해보자. 그리고 'KBS 예썰의 전당 2회 나를 찾아서-뒤러의 자화상 (2022년 5월 15일 방송)'을 참고하는 것을 추천한다.

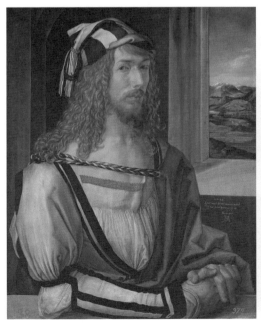

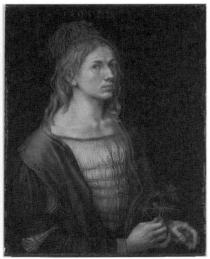

◀자화상
(알브레히트 뒤러,프라도 미술관)
▼엉겅퀴를 든 자화상
(알브레히트 뒤러, 루브르 박물관)

수태고지
La Anunciacion

르네상스 초기 화가이자 수도사이기도 한 안젤리코의 〈수태고지〉이다. 가브리엘 천사가 성모 마리아에게 처녀의 몸으로 예수를 잉태할 것을 알리고, 마리아가 받아들이는 이야기로 황금빛 날개로 막 착지한 듯한 가브리엘은 가슴에 두 손을 모으고 예수를 잉태할 것을 알리고 있고 마리아는 가브리엘과 같은 동작을 취하며 순종적으로 받아들이는 표정이다. 가브리엘과 마리아 사이의 기둥에는 하나님의 얼굴이 새겨져 있고, 그 기둥 사이로 대각선으로 빛이 드리워지며 비둘기 한 마리가 보인다. 이것은 은총을 의미한다. 여느 다른 수태고지와는 달리 왼쪽에 천사에 의해 쫓겨나는 두 남녀가 있는데, 금단의 열매를 먹은 후 에덴동산에서 쫓겨나고 있는 아담과 이브의 장면이다. 이는 '순종하지 않은 자'들의 원죄는 '순종하는 자'로 구원받을 수 있다는 메시지를 대조적으로 표현한 것이다.

 감상 포인트

다른 작가들의 〈수태고지〉와 어떤 점이 다른지 비교해보자.

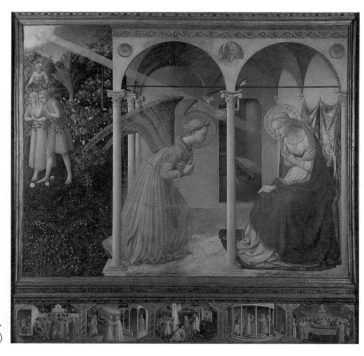

수태고지▶
(프라 안젤리코)

십자가에서 내림
El Descendimiento

네덜란드 출신인 로히어르는 전통적인 종교화와 초상화의 섬세하고 절제된 표현으로 많은 사랑을 받은 화가이다. 그중에서도 '예수의 수난'을 다룬 제단화 들이 빼어났다.

〈십자가에서 내림〉은 십자가에서 내려지는 축 늘어진 예수 주변으로 비통해하는 인물들의 행동과 표정을 섬세하게 표현하였다. 예수의 죽음을 보고 사색에 질려 실신하는 마리아의 창백한 얼굴과 그런 마리아를 부축하는 왼쪽의 붉은 옷을 입은 사도 요한의 눈물을 참는듯한 붉은 콧등, 예수의 옆구리에서 흘러내리는 핏줄기, 예수의 다리를 받쳐 들고 있는 오른쪽의 요셉이 입은 모피 코트의 세세한 모피 털 표현이 그 질감이 눈에 보일 만큼 섬세하고 사실적이다.

 감상 포인트 ──────

작품 속 등장인물의 표정에서 느껴지는 감정들을 읽어보자. 보르게세 미술관에 있는 라파엘로의 〈십자가에서 내려지는 그리스도〉 작품과 비교해보자.

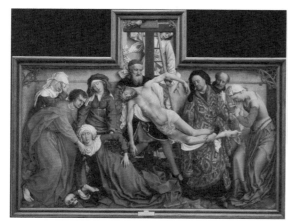

▲십자가에서 내려지는 그리스도
(라파엘로 산치오, 보르게세 미술관)
◀십자가에서 내림
(로히어르 반 데르 베이던, 프라도 미술관)

아들을 잡아먹는 사투르누스
Saturn

고야는 열병으로 청력을 잃어 마드리드 근교에 '귀머거리 집'으로 불리는 곳에서 은둔하며 그림을 그렸는데, 그 당시에 그린 그림은 '검은 그림'으로 불린다.

그 '검은 그림' 중의 하나인 〈아들을 잡아먹는 사투르누스〉는 그리스 로마 신화의 이야기를 담고 있다. 사투르누스는 어머니로부터 제 아들에게 자신의 권력을 빼앗길 것이라는 이야기를 듣고 아들을 낳는 족족 잡아먹었다. 어두운 배경에서 자기 아들을 뜯어먹고 있는 사투르누스의 광기 어린 잔인함이 두렵다. 이 작품으로 고야는 인간의 잔인함과 광기를 은유적으로 표현한 것이다.

아들을 잡아먹는 사투르누스▶
(프란시스코 고야)

수태고지
La Anunciacion

엘 그레코는 그리스 출신 화가이지만 스페인에서 활동하였다. '수태고지'의 뜻은 가브리엘 천사가 성모 마리아에게 처녀의 몸으로 예수를 잉태할 것을 알리고, 마리아가 받아들인다는 내용이다. 엘 그레코는 수태고지를 주제로 여러 작품을 남겼는데 크레타섬에서 그렸던 수태고지와 베네치아, 로마 그리고 스페인에서 그렸던 수태고지의 화풍이 변화하는 것을 볼 수 있는데 다양한 회화 화풍을 보는 재미가 있다. 프라도 미술관의 〈수태고지〉는 가브리엘 천사가 날개를 퍼덕이며 마리아에게 예수를 잉태할 것을 알리고 있고, 마리아는 놀란 모습으로 그를 올려다보고 있

다. 그 위로는 노란빛으로 빛나는 성령의 비둘기가 날고 천사들이 악기 연주를 하고 있다. 엘 그레코의 길쭉한 직사각형 제단화의 대부분은 위쪽은 천상을 아래쪽은 지상을 나타낸다고 한다.

감상 포인트

엘 그레코의 〈수태고지〉의 화풍의 변화를 살펴보고 우피치 미술관의 산드로 보티첼리와 레오나르도 다 빈치의 〈수태고지〉와도 비교해보자.

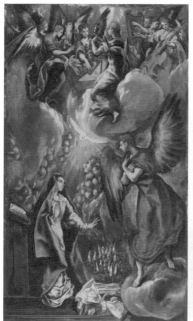

◀수태고지(엘 그레코, 프라도 미술관)

◀수태고지
(산드로 보티첼리,
우피치 미술관)

▼수태고지
(레오나르도 다 빈치,
우피치 미술관)

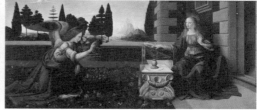

① 1808년 5월 2일
El 2 de mayo de 1808 en Madrid o "La lucha con los mamelucos"
② 1808년 5월 3일
El 3 de mayo en Madrid o "Los fusilamientos"

스페인의 3대 화가 고야가 활약하던 시기 1808년에 나폴레옹 군대가 스페인을 점령하고 나폴레옹의 형 조제프 보나파르트를 스페인의 국왕으로 임명함으로써 스페인 시민들은 1808년 5월 2일 대규모 봉기를 일으키게 되는데 이를 그린 작품이 〈1808년 5월 2일〉이다. 나폴레옹 군대의 완전 무장에도 아랑곳없이 집에서 가져 나온 나무 막대기 등으로 싸우고 있는 스페인 시민들의 모습을 그렸는데, 바닥에는 시체들이 나뒹굴고 피범벅이 된 상황에도 용감하게 싸우는 시민의 모습을 담은 이 작품은 민중 봉기를 소재로 한 최초의 작품이다.

그다음 날의 기록을 그린〈1808년 5월 3일〉에는 민중 봉기는 하루 만에 무력하게 진압되고 봉기 주동자들이 무참히 처형되는 학살의 장면을 담은 작품이다. 시체가 나뒹구는 두려운 상황에 떨고 있는 사람 중 하얀 셔츠와 노란 바지를 입은 두 손을 들고 있는 사람의 표정에서 전쟁의 공포와 안타까움을 나타내는 것 같다.

 감상 포인트 ───────

고야의 〈1808년 5월 2일〉은 루브르 박물관에 있는 들라크루아의 프랑스 시민혁명을 표현한 〈민중을 이끄는 자유의 여신〉과 함께 감상하면 좋고, 〈1808년 5월 3일〉은 파리 피카소 미술관에 있는 피카소의 〈한국에서의 학살〉(p.194), 국립 소피아 왕비 예술센터에 있는 피카소의 대작 〈게르니카〉와 함께 감상하면 좋다. 세 작품 모두 민중 학살에 관련하여 전쟁의 참혹함을 비판하는 작품으로 뜻을 함께한다.

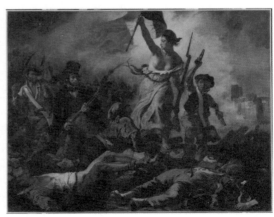

민중을 이끄는 자유의 여신 ▶
(외젠 들라크루아, 루브르 박물관)

▲1808년 5월 2일(프란시스코 고야, 프라도 미술관)

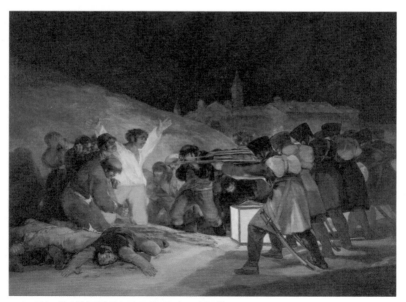

▲1808년 5월 3일(프란시스코 고야, 프라도 미술관)

가슴에 손을 얹은 기사의 초상
El caballero de la mano en el pecho

 그리스 출신 엘 그레코는 생전에는 주목 받지 못했던 종교 화가였다. 다행히 스페인의 지식인들과 활발하게 교류한 덕택에 초상화를 의뢰 받아 그린 〈가슴에 손을 얹은 기사의 초상〉은 그의 최고의 작품으로 꼽히게 되었다. 기사는 가슴에 손을 얹고 정면을 조용히 응시하고 있는데, 이는 경건함을 의미한다. 갸름한 얼굴에 깔끔하게 정리된 수염과 고급스러운 레이스 장식은 더욱 기사를 돋보이게 한다. 목에 걸린 금빛 메달 목걸이가 살짝 보이고 고급스러운 칼자루는 워낙 섬세하게 표현하여 칼의 재질이 느껴지는 것 같다.

가슴에 손을 얹은 기사의 초상▶
(엘 그레코)

프라도 미술관에서 ───── 꼭 봐야 할 작품

시녀들
Las Meninas

각 미술관의 기념품샵에는 그 미술관을 대표하는 캐릭터가 있는데 네덜란드 암스테르담 국립미술관의 마르텐 솔만스, 우프엔 코피트 초상화의 플레이 모빌 캐릭터처럼 프라도 미술관에는 마르가리타가 대표 캐릭터라고 해도 과언이 아니다.

벨라스케스가 그린 〈시녀들〉은 작품 중앙에 있는 당시 5살 펠리페 4세의 딸 마르가리타 공주를 중심으로 시녀들이 시중을 들기 위해 몰려 있고 왼쪽 뒤편에 가장 크게 그린 인물은 벨라스케스 자신이다. 다소 비딱한 자세로 자신만만한 얼굴로 정면을 응시하고 있는데 붉은 십자가 문양 '산티아고 기사단'의 표식을 옷에 티 나게 그린 것으로 보아 궁정화가로서의 명예와 자신감을 과시하는듯하다. 마르가리타 공

주 오른쪽 옆에는 난쟁이가 서 있는데, 왕족의 자제가 잘못을 저질렀을 때 대신 맞아주는 역할을 했다고 한다. 화면 뒤편으로 계단을 오르는 남자가 있고 그 옆의 거울에는 두 남녀가 보이는데, 아마도 왕과 왕비를 그린 것으로 보인다.

 감상 포인트 ─────

스페인 피카소 미술관에 있는 피카소의 〈시녀들〉은 벨라스케스의 영향을 받아 입체파 화풍으로 표현되었다. 피카소 작품과 비교해서 감상해보자. 뒤편 거울에 보이는 왕과 왕비를 찾아보자. 'KBS 예썰의 전당 13회 누구를 위하여 붓을 들었나 벨라스케스 (2022년 7월 31일 방송)'

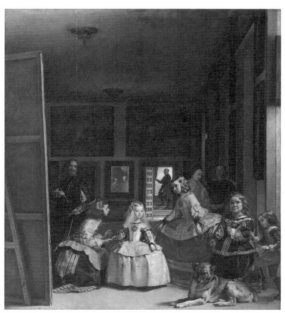

◀시녀들 (디에고 벨라스케스)

세 여신
Las tres Gracias

17세기 바로크 미술의 대표적인 화가 루벤스가 그린 〈세 여신〉은 그리스 신화를 주인공으로 그린 작품으로 비너스를 모시는 순결, 사랑, 아름다움을 상징하는 제우스의 세 딸 삼미신을 그렸다. 풍만한 나체 여신의 핑크 빛이 도는 살결을 이상적으로 아름답게 표현하였다. 왼쪽의 여신은 두 번째 부인 엘레나 푸르망을 오른쪽은 사별한 전 부인 이사벨라 브란트를 모델로 하였다.

 감상 포인트 ───────

우피치 미술관에 있는 산드로 보티첼리의 〈봄〉에서 표현된 삼미신과 비교해보자. 그리고 'KBS 예썰의 전당 12회 융합의 마에스트로-루벤스(2022년 7월 24일 방송)'를 참고하는 것을 추천한다.

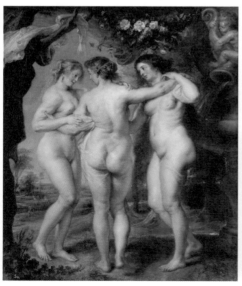

◀세 여신
(페테르 파울 루벤스, 프라도 미술관)
▼봄
(산드로 보티첼리, 우피치 미술관)

카를로스 4세의 가족들
La familia de Carlos IV

스페인 왕실의 무능함이 극에 달하던 시기에 궁정화가로 활동했던 고야에게 왕실 가족의 초상화 주문이 들어와 그린 작품이 〈카를로스 4세의 가족들〉이다. 다른 왕실 가족의 초상화와는 다르게 인물들을 하나같이 못생기게 그렸다는 것이 특징이다. 보통 그림의 중앙에 배치되어야 할 왕이 오른쪽 옆으로 비켜나 있고 왕비와 왕의 시선은 서로 다른 곳을 향한다. 왕비의 얼굴은 이가 없는 할머니처럼 표현하고 모든 인물은 어딘가 모르게 영혼 없어 보인다. 왼쪽 뒤편에 캔버스에 습작하는 사람은 고야 자신으로 고야를 제외한 인물을 13명으로 맞추어 그려 저주의 숫자로 왕실의 무능함을 비판했다는 해석도 있다.

감상 포인트

작품 속 고야를 제외한 왕실 가족 13명의 인물의 생김새를 잘 살펴보자.

▼카를로스 4세의 가족들(프란시스코 고야)

프라도 미술관에서 ——— 꼭 봐야 할 작품

옷 벗은 마야/옷 입은 마야
La Maja Desnuda/La Maja Vestida

고야가 활동하던 시기의 스페인은 독실한 가톨릭 국가로 그리스 신화에 나오는 여신 외에는 벗은 여인의 모습을 그리는 일은 불경 시 여겼다. 이런 시기에 고야가 스페인 회화 역사상 최초로 마야의 옷 벗은 버전과 옷 입은 버전 두 가지를 내놓아 엄청난 비난과 조롱을 받았다.

보티첼리의 〈비너스의 탄생〉에서처럼 수줍은 자태가 아니라 두 팔을 머리 뒤로 올려 작정하고 노골적으로 정면을 응시하는 여인의 당당한 모습과 고결함에 흠이 되는 체모까지 그린 것은 그 당시 경악을 금치 못할 상황이었을 듯하다. 이 그림은 고야의 파격적인 행보이자 도전이라고 볼 수 있다.

 감상 포인트 ———

우피치 미술관에 있는 베첼리오의 〈우르비노의 비너스〉와 오르세 미술관 마네의 〈올랭피아〉와 비교해서 감상해보자.

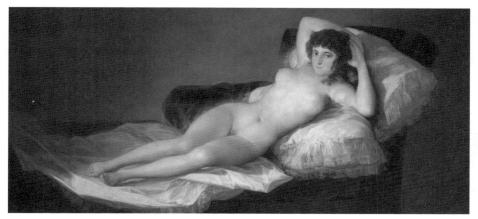

▲옷 벗은 마야 ▼옷 입은 마야(프란시스코 고야, 프라도 미술관)

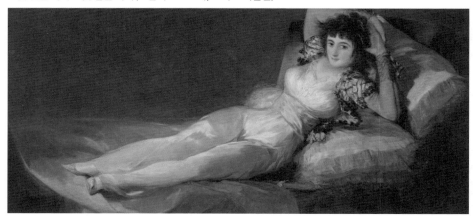

▼우르비노의 비너스
(티치아노 베첼리오,우피치 미술관)

▼올랭피아
(에두아르 마네,오르세 미술관)

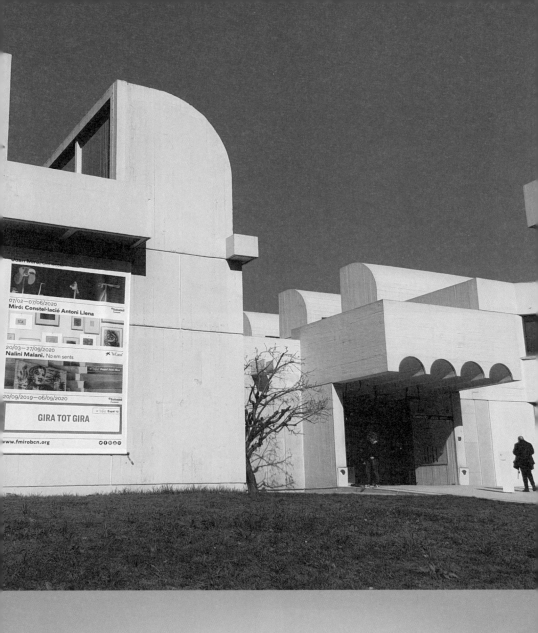

Joan Miró Col·lecció

호안 미로 미술관
FUNDACIO JOAN MIRO

호안 미로 미술관은 바르셀로나의 몬주익 언덕에 위치하여 풍광이 아름답기로 유명하다. 미술관 또한 미로가 직접 설계했다는 것이 특별한데, 미로와 그의 친구 루이스 세르트가 미술관을 공동 설계할 당시 공원이나 도시의 경치가 보이는 테라스와 같이 잠시 쉴 수 있는 공간이 될 수 있도록 설계하였다고 한다. 초현실주의 호안 미로의 조각과 태피스트리, 회화 작품들이 전시되어있는데, 무엇보다도 높은 층고의 벽면을 가득 채우는 태피스트리는 보는 순간 입이 떡 벌어질 정도의 스케일이며, 알록달록한 색감과 경쾌하고 자유분방한 작품들이 전시되어있어 아이들이 특히 좋아하는 미술관으로 꼽고 싶다. 아이들의 상상력을 자극하는 호안 미로의 작품은 관람자에게 무궁무진한 상상력을 자극하기에 틀에 갇힌 작품설명은 생략하고 열린 결말로 남겨둔다.

◇INFO

 _홈페이지 : www.fmirobcn.org
 (블로그) https://blog.naver.com/fundaciomiro
 _주소 : Parc de Montjuic, s/n, 08038 Barcelona, Spain
 _운영 : 화~토 10 am - 8 pm / 일 10 am - 6 pm
 _휴관 : 월요일
 _요금 : 일반 € 13 / 15세 이하는 무료

◇관람 TIP

 _바르셀로나 뮤지엄패스 소지자는 무료입장할 수 있다.
 _미로 미술관 홈페이지에 미술관 관람 전, 관람 중, 관람 후의 관람 팁을 참고하여 관람에 도움을 얻는다.
 _홈페이지에서 오디오 가이드는 무료로 다운로드할 수 있지만 한국어 지원은 되지 않고, 미술관 현장에서 한국어 지원이 가능한 오디오 가이드(€ 5) 대여가 가능하다.
 _1층 짐 보관함에 짐을 보관하고 안내데스크에서 지도를 챙긴다.
 _미로 미술관 1층 전망대와 2층 야외 전시장에서 바르셀로나의 전경을 감상할 수 있다.
 _미로 미술관의 인생 사진 찍기 좋은 장소는 3번 전시실 〈The Hope of a Condemned Man〉의 작품 3점 앞의 벤치이다. 꼭 인생 사진을 찍어보는 것을 추천한다.

◇ 관람동선 추천

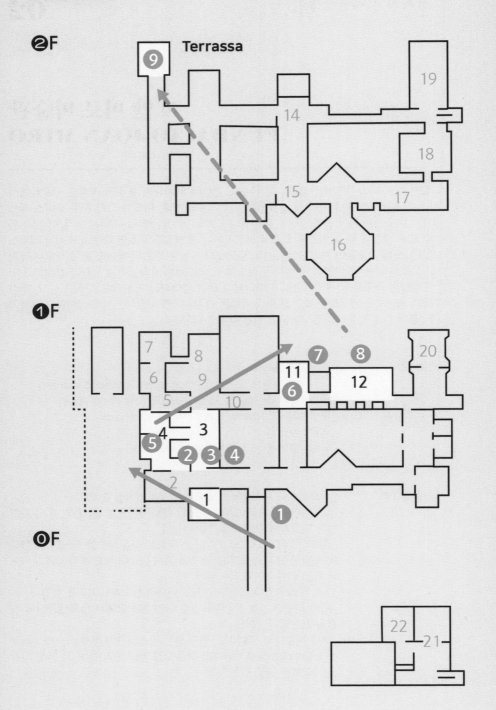

우리 아이 첫 유럽 미술관 여행

입구

❶ 사람
▼

0층

❷ Gallery 3
햇볕 속의 사람
▼
❸ Gallery 3
저주받은 인간의 희망 1,2,3
▼
❹ Gallery 3
하늘색의 금
▼
❺ Gallery 4
아침 별
▼
❻ Gallery 11
태피스트리
▼
❼ Gallery 11~12
수은 분수
▼

0층

❽ Gallery 12
아몬드 블로섬 게임을 하는 연인
▼

Terrassa

❾ 탈출하는 소녀

태피스트리
Tapestry of the Fundacio

© Successió Miró / ADAGP, Paris - SACK, Seoul, 2022

감상 포인트 ———

미로의 작품 속 기호에는 의미가 숨어있다. '단순한 세 개의 선'은 사람, '⋆'은 별, '#'은 도주의 사다리, 새를 상징하는 '●—●'와 같은 코드들이 있는데, 네이버 호안 미로 미술관 블로그를 참고하면 좋다.

▶
2층에는 아이들이 쉬면서 놀 수 있는 공간이 있고 무료로 이용할 수 있다.

◀안내데스크에 Family Kit €1 구매할 수 있으며, 아이들과 함께 워크지 활동을 할 수 있다.

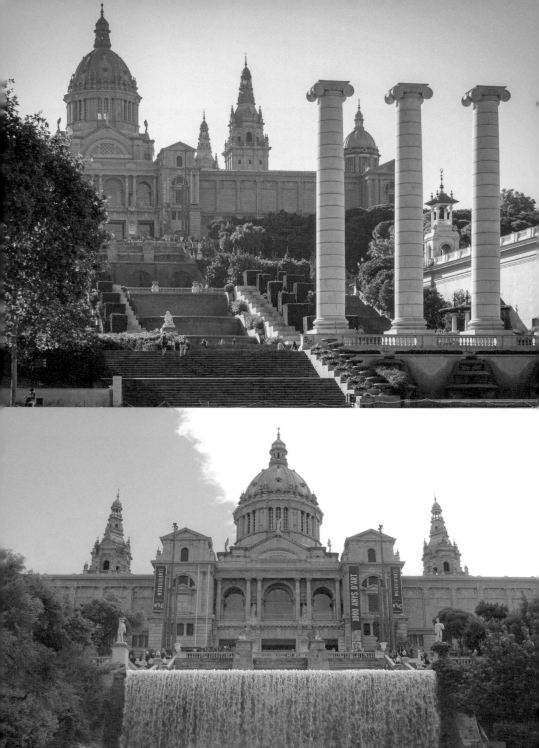

카탈루냐 미술관
MUSEU NACIONAL D'ART DE CATALUNYA

바르셀로나에 위치한 카탈루냐 미술관은 중세 로마네스크, 중세 고딕, 르네상스와 바로크, 현대미술에 이르기까지 다양한 작품을 보유하고 있다. 그중에서도 단연 세계에서 가장 유명한 로마네스크 작품 컬렉션과 다양한 카탈루냐 컬렉션을 자랑한다. 미술 사조에서 로마네스크 작품의 공백을 메워줄 카탈루냐 미술관으로 출발해보자.

◇**INFO**

_홈페이지 : www.museunacional.cat
_주소 : Palau Nacional, Parc de Montjuic, s/n, 08038 Barcelona Spain
_운영 : 화~토 10 am - 6 pm(10월~4월) / 10 am - 8 pm(5월~9월) / 일, 공휴일 10 am - 3 pm
_휴관 : 월요일, 1/1, 5/1, 12/25
_요금 : € 12 / 가이드북 포함 € 24 / 16세 이하는 무료
_무료입장 : 매주 토요일 3 pm 이후 / 매달 첫째 주 일요일

◇**관람 TIP**

_카탈루냐 미술관 홈페이지에 미술관 관람 전, 관람 중, 관람 후의 관람 팁을 참고하여 관람에 도움을 얻는다.
_구글 플레이, 앱 스토어에서 'Second Canvas', 'Visit museum', 'Cloud Guide', 'Barcelona museums' 앱 중에 자신에게 맞는 앱을 무료로 다운로드해서 작품감상에 활용한다.
_카탈루냐 미술관의 'Track games'와 'self-guided itineraries'를 통해 탐정 놀이를 할 수 있는 워크북을 무료로 홈페이지에서 출력할 수 있으므로 미리 준비해서 아이들과 즐거운 미술관 체험을 할 수 있다.
_카탈루냐 미술관 옥상 테라스에서 아름다운 바르셀로나 풍광을 감상하는 것을 추천한다.
_관람 후 카탈루냐 미술관 앞 스페인 광장의 몬주익 분수를 방문한다. 세계 3대 분수 쇼로 클래식, 카탈루냐 전통음악, 팝송에 맞춰 장관을 이루므로 꼭 시간을 맞춰 감상하는 것을 추천한다.

❶ First Floor

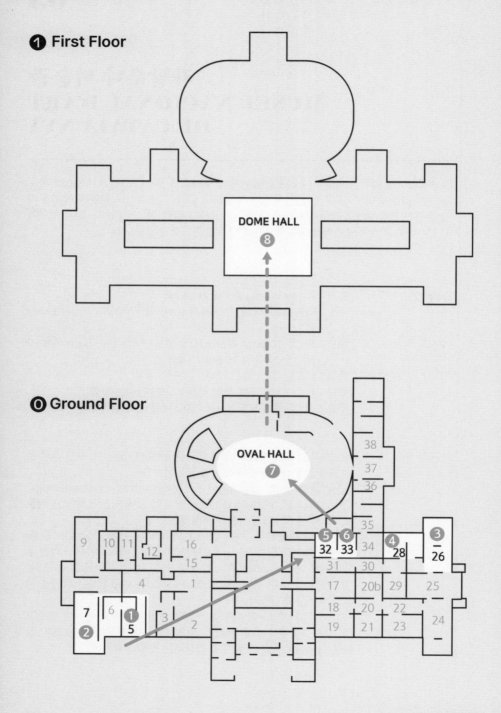

DOME HALL
8

❶ Ground Floor

OVAL HALL
7

38
37
36

35

9 10 11 12 16 15
5 6
32 33 34
4
28
3
26

31 30

4 1
17 20b 29 25

7 6 ❶ 3
18 20 22 24
2 ❷ 5 2
19 21 23

0층

0층

❶ 로마네스크 Room 05
라 세우 두르헬의 제단화
(작자 미상)
▼

**❹ 르네상스&바로크
Room 28**
수태고지
(엘 그레코)
▼

❷ 로마네스크 Room 07
산 클리멘트 성당의 앱스
(타울)

▼

**❺ 르네상스&바로크
Room 32**
십자가를 진 예수
(엘 그레코)
▼

❸ 중세 고딕 Room 26
예수를 안고 있는
성모 마리아
(루이스 달마우)
▼

**❻ 르네상스&바로크
Room 33**
성 베드로와 성 바울
(엘 그레코)
▼

❼ OVAL HALL
천장벽화 감상

1층 현대 미술

**❽ 미로, 달리, 알폰스 무하, 피카소 등
다수 전시 (변경 될 수 있음)**

카탈루냐 미술관에서 ─────── 꼭 봐야 할 작품

라 세우 두르헬의 제단화
Frontal d'altar de la Seu d'Urgell

카탈루냐 지방의 성당에서는 미사를 보는 제단을 장식했는데 라 세우 두르헬이라는 마을에서 카탈루냐 미술관으로 옮겨온 로마네스크 미술의 특징이 살아있는 제단화이다.

중앙에는 8자 모양과 같은 만도를라 안에 그리스도가 앉아있고 축복을 의미하는 손가락을 펴고 있다. 그리스도 옆은 열두 명의 사도가 나뉘어 삼각형 구도로 각자의 상징물을 들고 서 있다.

 감상 포인트

열두 명의 사도의 옷과 얼굴들을 비교하는 재미가 있는 작품이다.

▼ 라 세우 두르헬의 제단화
(작자 미상)

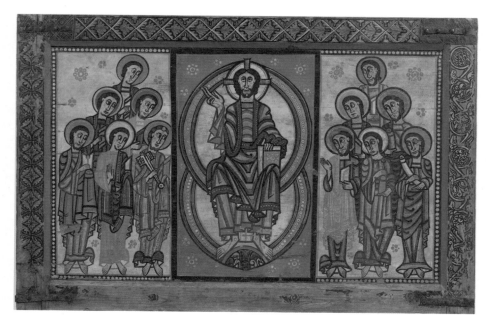

산 클레멘트 성당의 벽화
Apse of Sant Climent de Taull

산 클레멘트 성당의 오목한 부분을 그대로 재현하여 카탈루냐 미술관에 옮겨놓은 프레스코화다.

달걀 모양과 같은 만도를라 안의 위엄 있는 그리스도를 표현했다. 그리스도 머리 뒤에는 십자가 모양이 있고 만도를라 밖으로 천사들이 둘러싸여 있다. 아래쪽은 손상이 많이 되었고 부분적으로 복원한 상태이다. 그리스도의 오른손의 둘째 셋째 손가락을 편 채로 있는데 이는 축복하는 손을 의미하고 왼손에 있는 책의 문구 'EGO SUM LUX MUNDI'는 라틴어로 '나는 세상의 빛이다.'라는 뜻이다.

산 클레멘트 성당의 벽화▶
(타울)

예수를 안고 있는 성모마리아
Mare de Deu dels Consellers

초기 카탈루냐 화파의 대표적인 화가 루이스 달마우가 바르셀로나 시청의 예배당을 위한 제단화로 그린 작품이 〈예수를 안고 있는 성모마리아〉다.

예수를 안고 있는 성모마리아를 중심으로 왼쪽, 오른쪽으로 다섯 명의 시의원이 서 있는데, 시의원을 성모마리아 크기로 크게 표현한 것이 당시에 획기적인 부분이었다. 뒤편에 있는 서 있는 사람들의 다소 놀라는 표정이다.

▲예수를 안고 있는 성모마리아(루이스 달마우)

수태고지
L'Anunciacio

엘 그레코는 그리스 출신 화가이지만 스페인에서 활동하였다.

엘 그레코는 수태고지를 주제로 여러 점의 작품을 남겼는데 크레타섬에서 그렸던 수태고지와 베네치아, 로마 그리고 스페인에서 그렸던 수태고지의 화풍이 변화하는 것을 볼 수 있는데 다양한 회화 화풍을 보는 재미가 있다.

 감상 포인트

프라도 미술관에 있는 엘 그레코의 〈수태고지〉와 화풍의 변화를 살펴보자

◀수태고지(엘 그레코, 카탈루냐 미술관)
▼수태고지(엘 그레코, 프라도 미술관)

십자가를 진 예수
Crist amb la Creu

십자가를 짊어지고 있는 예수를 그린 작품으로 십자가를 짊어진 예수의 눈동자가 한곳을 응시하고 있는데 애처롭지만 고통과 두려움 없이 평온해 보인다.

십자가를 안고 있는 두 손과 가시관을 쓴 얼굴은 살짝 광채가 돌고 뒷배경은 어둠의 빛이 깔려있는데 평면적으로 표현한 것이 특징이다.

◀십자가를 진 예수
(엘 그레코)

성 베드로와 성 바울
Saint Peter and Saint Paul

성 베드로와 성 바울의 만남을 주제로
한 그림이다. 두 사람의 배경의 흐린 먹
구름이 걷히며 파란 하늘을 보여줌으로
써 후광처럼 아우라를 형성하는 것 같다.
왼쪽의 늙고 지쳐 보이는 베드로는 자랑
스럽게 자신의 상징인 검을 들고 있는 바
울을 인정하는 듯한 손을 내밀고 있다. 성
베드로와 성 바울의 맞잡지 않고 교차하
는 손은 둘 사이의 의견 차이를 나타내며
둘의 묘한 관계를 암시한다.

◀성 베드로와 성 바울
(엘 그레코)

AYUNTAMIENTO DE BARCELONA

MUSEO PICASSO

Ajuntament de Barcelona

**Museu
Picasso**

파블로 피카소 미술관
MUSEO PICASSO

바르셀로나에 있는 스페인의 자랑, 파블로 피카소 미술관은 1963년 개관하여 피카소의 모든 화풍을 다 담아낸 컬렉션을 소장한 것으로 유명하다. 판화, 스케치, 습작, 도자기 등 다양한 컬렉션이 전시되어있고, 작품뿐만 아니라 중세분위기가 물씬 풍기는 고딕양식의 미술관 외관 또한 멋있다. 총 2층으로 이루어진 미술관은 0층에는 안내데스크와 레스토랑, 컨퍼런스룸, 기념품샵이 있고 1층부터 피카소의 시기별 화풍에 따라 전시가 되어있다.

◇**INFO**

_홈페이지 : www.museupicasso.bcn.cat
_주소 : Carrer de Montcada, 15-23, 08003 Barcelona, Spain
_휴관 : 월요일, 1/1, 5/1, 6/24, 12/25
_운영 : 월~토 10 am - 8 pm / 일, 공휴일 10 am - 7 pm
_요금 : 일반 € 12 / 18세 이하는 무료
_무료입장 : 매월 첫째 주 일요일 / 매주 목요일 5 pm - 8 pm

◇**관람 TIP**

_무료 짐 보관소(Wardrobe)에 (짐 2개 이상 시 보관 필수) 짐을 보관한다.
_홈페이지에서 VISITING 〉 Self-guided 〉 Family(Children's Groups visit) 모바일 버전 또는 PDF 버전을 출력하여 함께 퀴즈를 풀어보아도 좋다.
_한국어 지원이 가능한 오디오가이드(€ 5)를 대여하여 설명을 들으면서 감상한다.
_프랑스의 피카소 미술관과 스페인의 피카소 미술관을 비교하며 감상한다.
_시간상 여유가 없다면, 홈페이지 The Collection 〉 Highlights 작품 위주로 감상한다.
_피카소가 즐겨 입은 줄무늬 티셔츠를 입고 관람해보는 것도 미술관을 색다르게 즐기는 방법 중 하나이다.

◇ 관람동선 추천

Malaga 1890-
La Corunya 1891-1895

❶ Room 1
베레모를 쓴 남자
▼

Barcelona 1895-1897

❷ Room 3
과학과 자비
▼

Paris 1900-1901

❸ Room 6
포옹
▼

❹ Room 7
마고
▼

Las Meninas Series

❺ Room 12
시녀들
▼

❻ Room 13
시녀들 마르가리타 공주
▼

Late years

❼ Room 16
작업하는 화가
▼

❽ Room 16
앉아있는 사람

First Floor

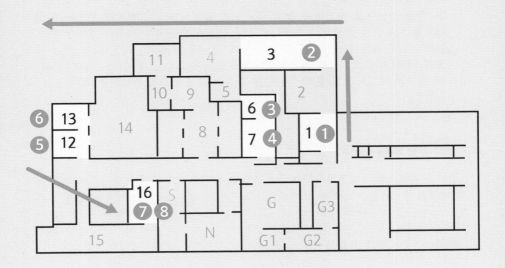

피카소 미술관의 꼭 봐야 할 작품 중 한 가지는 바로 〈시녀들〉이다. 피카소는 자신의 그림에 대한 새로운 모색으로 옛 거장들의 명화를 자신만의 스타일로 재해석하여 그림을 그렸다. 그중에서 벨라스케스의 〈시녀들〉을 집중적으로 그리기 시작했는데, 바르셀로나의 피카소 미술관에 여러 가지 버전으로 전시되어있으므로 프라도 미술관에 있는 벨라스케스의 〈시녀들〉(p.239)과 비교해서 감상해보는 것을 추천한다.

■ 스페인 미술테마 여행

"

스페인 카탈루냐 출신의 천재적인 건축가인 안토니 가우디는 스페인의 건축학의 아버지라고 칭송받을 정도로 스페인의 건축에 큰 영향력을 보인 인물이다. 천장과 벽을 직선으로 처리하지 않고 곡선으로 유연하게 살리며 아기자기한 장식과 색채를 사용하는 것으로 유명하다. 구엘 가문의 전폭적인 지지와 후원으로 바르셀로나에서 가장 유명한 작품을 선보이게 되는데 사그라다 파밀리아 성당, 구엘 공원, 카사 바트요, 카사 밀라가 그 대표적인 예이다. 그중에서도 1883년부터 평생 설계한 사그라다 파밀리아 성당은 완성하지 못하고 노면전차에 치여 생을 마감하였다.

1. 구엘 공원 Park Guell

1984년 유네스코 세계문화유산에 등재된 구엘 공원은 가우디의 경제적 후원자였던 구엘 백작의 요청으로 이상적인 전원도시를 조성하는 것으로 제작되었으나 자금 부족으로 미완성된 건축물을 바르셀로나 시의회가 사들여 구엘 공원이 되었다. 곡선으로 떨어지는 모자이크 장식과 웅장한 인공석굴 그리고 과자의 집과 같이 생긴 건물들은 동화의 나라에 온 것과 같은 착각을 일으킬 정도이다.

◇**INFO**

_홈페이지 : www.parkguell.barcelona
_주소 : 08024 Barcelona, Spain
_운영 : 9 am - 7:30 pm (last access time)
_휴관 : 연중무휴
_요금 : 일반 €10 / 7~12세 이하 €7

2. 카사 바트요 Casa Batllo

직물업자 바트요를 위해 지은 저택으로 2005년 유네스코 세계문화유산에 등재되었다. 바르셀로나의 수호성인 성 조지의 전설 (기사 게오르기우스가 악한 용과 싸워 이기는 내용)을 담아 해골, 생선 뼈를 연상시키는 독특한 저택 테라스의 외관으로 '뼈다귀의 집'이라고도 불린다. 푸른 빛을 띠는 세라믹과 타일 장식은 눈이 부셔서 쳐다볼 수 없을 정도로 광채가 돌고 일반인에게 공개된 내부는 물결모양의 곡선미를 자랑한다.

◇INFO

_홈페이지 : www.casabatllo.es
_주소 : Pg. de Gracia, 43, 08007 Barcelona, Spain
_운영 : 9 am - 8:15 pm (last access time 7:15 pm)
_요금 : 일반 € 35 /13~17세 € 29
 12세 이하 무료(한국어 오디오가이드 포함)

3. 카사 밀라 Casa Mila

바르셀로나의 큰 부자로 이름이 난 밀라 부부의 의뢰를 받아 제작한 집으로 '라 페드레라(La Pedrera)'라고 불린다. 건물 모든 곳은 직선으로 마감한 곳이 없고 부드러운 곡선으로 마감한 것이 특징이며, 도기타일로 만든 옥상 테라스 굴뚝이 인상 깊다. 일반 관람객들은 1층과 중정, 옥상을 관람할 수 있으며 야간 입장 시에는 재즈와 플라멩코의 공연을 관람할 수 있다. 카사 밀라 또한 유네스코 세계문화유산에 등재되었다.

◇INFO

_홈페이지 : www.lapedrera.com
_주소 : Pg. de Gracia, 92, 08008 Barcelona, Spain
_운영 : 9 am - 8:30 pm (last access time 5:30 pm) /
8:30 pm - 11:00 pm (야간입장)
_휴관 : 12/25
_요금 : 일반 €25 / 7~12세 €12.5

4. 사그라다 파밀리아 성당 Sagrada Familia

사그라다 파밀리아 성당은 1882년 건축가 비야르에 이어 1883년 가우디가 인수하여 1926년 사망하기 전까지 40여 년의 반평생을 바친 미완성의 작품으로 '사그라다'는 스페인어로 성스러움을 뜻한다. 바르셀로나의 대표적인 건축물로 3개의 피사드는 '그리스도의 탄생'과 '그리스도의 수난' 그리고 '그리스도의 영광'을 나타내며 각 파사드에는 각각 4개의 탑을 세워 총 12개의 종탑으로 이루어져 있다. 가우디의 사망 100주년에 맞춰 2026년에 완공될 예정인 사그라다 파밀리아 성당은 관광객들의 입장료 수익금으로 운영하고 있다.

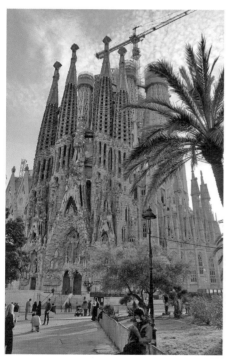

◇INFO

_홈페이지 : www.sagradafamilia.org
_주소 : C/ de Mallorca, 401, 08013 Barcelona, Spain
_운영 : (11월~2월)월~토 9 am - 6 pm / 일 10:30 am - 6 pm
(3월~10월)월~토요일 9 am - 7 pm / 일요일 10:30 am - 7 pm
(4월~9월)월~토요일 9 am - 8 pm / 일요일 10:30 am - 8 pm
(12/25~26, 1/1, 1/6) 9 am - 2 pm
_요금 : 일반 € 26 / 11세 이하 무료(오디오 가이드 포함)

ITALY and VATICAN CITY

이탈리아
그리고 바티칸 시국

지중해의 반도와 섬으로 이루어진 이탈리아는 르네상스의 중심지이자 그리스와 함께 유럽 문명의 기원지로서 다양한 문화와 예술이 발달한 나라이다. 로마의 보르게세 미술관, 피렌체의 우피치 미술관과 아카데미아 미술관 그리고 세계에서 가장 작은 도시국가 바티칸 시국의 바티칸 미술관, 산 피에트로 대성당까지 황홀에 가까울 정도의 방대한 양의 예술작품을 만나면 이탈리아를 사랑할 수밖에 없을 것이다. 그 어느 것 하나도 놓치고 싶지 않은 나라 이탈리아와 바티칸 시국으로 떠나보자.

우피치 미술관
GALLERIA DEGLI UFFIZI

세계 최고의 르네상스 회화 컬렉션을 보유한 우피치 미술관은 원래는 이탈리아 명문가 메디치 가문의 업무를 보는 용도의 우피치(Uffizi) 사무실이었다. 이후 메디치가에서 소장한 예술작품을 보관하는 장소로 재건축하여 이탈리아 르네상스의 대표 화가인 보티첼리, 미켈란젤로뿐만 아니라 독일과 프랑스 르네상스 화가의 작품들도 소장하고 있다. 1층에는 고문 서류, 2층에는 소모와 판화, 3층 회화 전시관은 총 45개의 전시실로 이루어져 있으며, 각각의 전시실은 화가의 컬렉션으로 구분되어있고 시대순으로 전시되어있어 순서대로 관람하는 것을 추천한다.

◇INFO

_홈페이지 : www.uffizi.it/gli-uffizi
_주소 : Piazzale degli Uffizi, 6, 50122 Firenze FI, Italy
_운영 : 화~일 8:15 am - 6:30 pm
_휴관 : 매주 월요일, 1/1, 12/25
_요금 : 예매 €20(예약비 €4) / 18세 이하는 무료
_무료입장 : 매월 첫째 주 일요일

◇관람 TIP

_입장권은 https://webshop.b-ticket.com에서 예약 후 출력한 확인 메일을 예약창구에서 보여주고 실물 티켓 수령 후, 기다리지 않고 fast track으로 바로 입장한다.
_짐 보관소에 무거운 가방과 외투를 맡기고 우피치 미술관 안내 지도를(무료) 챙겨 관람 추천 코스에 따라 관람한다. 우피치 미술관의 홈페이지 MAP을 다운로드해서 준비해가면 추천 코스 및 추천 작품이 자세히 잘 나와 있어 감상에 도움을 얻을 수 있다.
_시간적 여유가 없다면 주요 작품이 모여있는 2층부터 관람한다.
_우피치 미술관 전시실 통로 창문으로 피렌체의 아름다운 전경을 감상하는 것을 추천한다.

◇관람동선 추천

2층	2층

① Room A9
우르비노 공작과
그의 아내
(피에로 델라 프란체스카)
▼

② Room A11
수태고지
(산드로 보티첼리)
▼

③ Room A11
봄
(산드로 보티첼리)
▼

④ Room A12
비너스의 탄생
(산드로 보티첼리)
▼

❷F

❶F

2층	1층

❺ Room A35
수태고지
(레오나르도 다 빈치)
▼

❻ Room A35
그리스도의 세례
(레오나르도 다 빈치)
▼

❼ Room A38
톤도 도니
(미켈란젤로 부오나로티)
▼

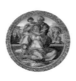

❽ Room A38
검은 방울새의 성모
(라파엘로 산치오)
▼

❾ Room D4
엠마오의 저녁식사
(야코포 다 폰토르모)
▼

❿ Room D22
우르비노의 비너스
(티치아노 베첼리오)
▼

⓫ Room D29
홀로페르네스의
목을 베는 유디트
(아르테미시아 젠틸레스키)
▼

⓬ Room D32
바쿠스
(미켈란젤로 메리시
다 카라바조)

우르비노 공작과 그의 아내
The Duke and Duchess of Urbino Federico da Montefeltro and Battista Sforza

우르비노를 통치한 공작, 페데리코 다 몬테펠트로의 요청으로 프란체스카가 그린 작품으로 앞면과 뒷면 360도로 감상할 수 있도록 제작되었다.

왼쪽의 바티스타 스포르차 공작부인은 고급스러운 장신구와 화려한 드레스를 입었지만 핏기 하나 없이 창백한데, 그녀는 26세의 나이로 아이를 낳다가 세상을 떠난 이미 죽은 인물임을 나타낸다. 이 부분에서 우르비노 공작이 아내를 기리기 위해 작품을 요청하지 않았을까 생각된다. 오른쪽의 공작은 매부리코에 점들이 사실적으로 표현된 측면의 모습인데 이는 마상 경기 중 사고를 당해 오른쪽 눈을 실명

하여 좋은 부분만 그리기 위해 측면을 선택한 것으로 보인다.

감상 포인트

우르비노 공작과 그의 아내 작품의 뒷면을 감상해보자. 부부가 유니콘 마차를 타고 만나는 장면이 그려져 있다. 코끝이 찡해지는 포인트다.

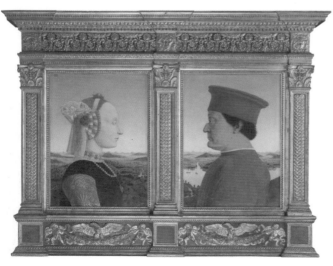

◀우르비노 공작과 그의 아내
(피에로 델라 프란체스카)

우피치 미술관에서 ——— 꼭 봐야 할 작품

수태고지
Annunciazione

'수태고지'는 가브리엘 천사가 성모 마리아에게 처녀의 몸으로 예수를 잉태할 것을 알리고, 마리아가 받아들이는 이야기로 많은 화가들의 작품 소재가 되었다.

보티첼리만의 수태고지는 어떠한지 살펴보자. 막 착지한 것처럼 느껴지는 가브리엘 천사의 날개 밑으로 투명베일이 보이는데 이는 천상계의 인물임을 암시하고 가브리엘 왼손에 들고 있는 백합은 〈봄〉에서 흩뿌려진 꽃들이 연상될 만큼 보티첼리만의 스타일이 느껴진다. 오른손으로는 깜짝 놀랄 만한 소식을 전하고 있는데, 그 소식을 전해 받을 마리아는 다소 부끄럽게 손사래를 치는 것 같은 손동작을 취하고 있다.

감상 포인트

우피치 미술관에 있는 레오나르도 다 빈치의 〈수태고지〉(P.278)와 비교하면서 감상해보자.

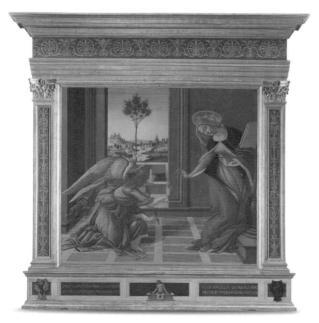

◀수태고지(산드로 보티첼리)

봄
Primavera

메디치 가문의 아낌없는 후원을 받은 르네상스 대표적인 화가 산드로 보티첼리의 〈봄〉은 1482년 메디치 가문의 요청으로 그린 작품으로 그리스 로마신화 속 인물들의 이야기가 녹아있는 작품이다.

오렌지가 주렁주렁 달린 오렌지 나무숲 속의 꽃밭에 우아한 드레스를 입고 정면을 응시하는 비너스의 머리 위에는 눈을 가린 채 활을 쏘는 큐피드가 있고 아치형으로 하늘이 보임으로써 후광이 비치는 듯하다. 비너스 오른쪽은 청색의 서풍의 신 제피로스가 입안 가득 공기를 머금고 봄의 여신 클로리스의 허리를 잡고 있다. 클로리스의 옆에 꽃무늬 우아한 드레스를 입은 꽃의 여신 플로라가 당당하게 서 있는데 곧 봄이 오리라는 것을 암시한다. 비너스 왼쪽은 비너스를 모시는 삼미신으로 순결, 사랑, 아름다움을 상징한다. 작품 속 제일 왼쪽의 붉은 옷을 입은 인물은 상업의 신, 헤르메스로 메디치 가문의 성공을 상징한다. 주인공들의 발아래는 각양각색의 아름다운 꽃으로 장식해 완연한 봄 향기를 전하는 것 같이 느껴진다.

▼봄(산드로 보티첼리)

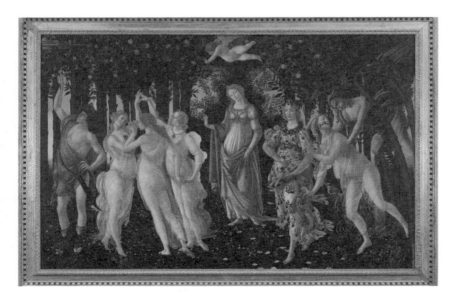

비너스의 탄생
Nascita di Venere

그리스 신화 속 비너스는 사랑과 미의 여신으로 보티첼리의 작품 〈비너스의 탄생〉은 바다 거품 속에서 비너스의 탄생을 표현하였다. 〈비너스의 탄생〉은 르네상스 최초의 누드화로 비너스는 다소 부끄러워하며 한 손으로는 가슴과 다른 한 손으로는 머리칼을 잡은 채 아래를 가려 외설적이라기보다 몽환적이고 시적으로 표현했다. 비너스를 중심으로 왼쪽의 남녀는 비너스를 육지로 보내주기 위해 입김을 불고 있는데 서풍의 신, 제피로스이다. 오른쪽은 계절의 여신 호라이로 비너스에게 붉은빛 꽃무늬 망토를 입혀주려고 한다.

그 뒤로 꽃이 흩날리고 있는데 봄을 알리는 신호인듯하다. 이 작품은 실제로 보면 비너스가 실물 크기 정도의 아주 큰 대형화로 제작되었다.

 감상 포인트 —————

내셔널 갤러리에 있는 산드로 보티첼리의 작품 〈비너스와 마르스〉에서의 비너스와 비교해보자. 르네상스 최초의 누드화 〈비너스의 탄생〉은 예술일지 외설일지 자신만의 생각을 말해보자.

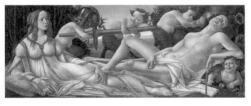

◀비너스와 마르스
(산드로 보티첼리,
내셔널 갤러리)

▼비너스의 탄생
(산드로 보티첼리,
우피치 미술관)

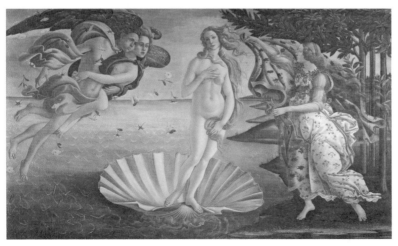

수태고지
Annunciazione

수많은 화가가 그림의 소재로 그린 '수태고지' 중 레오나르도 다 빈치의 〈수태고지〉를 만나보자. 가브리엘 천사가 독서대에 놓인 책을 잡고 있는 성모 마리아에게 처녀의 몸으로 예수를 잉태할 것을 알리고 있다. 성모 마리아는 그 소식을 듣고 겸허히 순종한다는 뜻으로 왼손을 들고 있다. 가브리엘의 날개는 다 빈치가 수많은 새를 관찰하고 해부한 것을 바탕으로 그려 더욱더 비상하기 좋은 모습이다. 다 빈치의 〈수태고지〉의 뒷배경은 〈모나리자〉와 같이 멀어지면서 윤곽을 흐리게 그려 옅어지고 흐릿해져 신비하고 오묘한 느낌을 주는 대기원근법을 사용하였다.

 감상 포인트 ———

다 빈치는 성당 오른쪽 위에 걸릴 것을 고려하여 성모 마리아의 오른팔을 비정상적으로 그렸는데, 오른쪽 하단에서 그림을 올려다보면 마리아의 오른팔 길이의 비율이 정상적으로 보인다. 오른쪽 하단에서 〈수태고지〉 작품을 감상해보자.

▼수태고지(레오나르도 다 빈치)

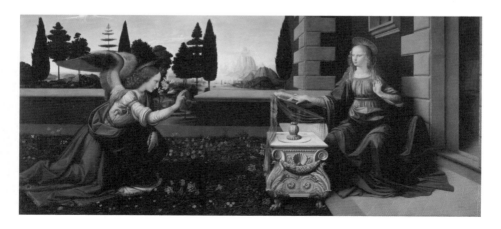

그리스도의 세례
Battesimo di Cristo

〈그리스도의 세례〉는 다 빈치가 수많은 예술가를 배출한 베로키오 공방의 문하생으로 있을 때 스승인 베로키오와 제자 다 빈치가 함께 그린 합작품이다.

이 작품을 그릴 당시 베로키오는 자신보다 월등히 뛰어난 실력을 보이는 제자, 다 빈치를 보고 더 이상 그림을 그리는 것을 포기했다는 일화가 있다. 세례를 받는 예수를 중심으로 맨 왼쪽의 천사는 천사의 윤곽을 대기원근법으로 표현한 것으로 보아 다 빈치가 그린 것으로 추정되고, 밋밋하고 부자연스럽게 보이는 왼쪽 야자수 배경과 오른쪽의 딱딱한 분위기의 세례 요한은 베로키오가 그린 것으로 '청출어람'을 한 단편을 보는 것 같다.

 감상 포인트 ——————

〈그리스도의 세례〉 작품 이후로 스승 베로키오는 스스로 붓을 꺾고 조각에만 전념했다는 일화가 있다. 붓을 꺾을 만큼 실력 차이가 있었는지 스승과 제자가 그린 부분을 비교해보자.

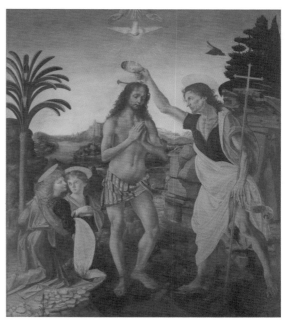

그리스도의 세례▶
(레오나르도 다 빈치)

톤도 도니
Tondo Doni

아뇰로 도니라는 상인이 딸의 탄생을 기념하기 위해 주문한 그림으로 '톤도 도니'의 뜻은 도니가 주문한 둥근 패널의 그림이라는 뜻이다. 둥근 그림 속에는 마리아와 요셉과 아기 예수, 성가족을 그렸다.
〈톤도 도니〉는 조각을 우위에 생각하고 있던 미켈란젤로의 회화 작품으로 성모 마리아의 팔뚝은 조각과 같은 근육질로 그려져 있는데 그 팔뚝으로 등 뒤에서 요셉이 건네주는 아기 예수를 안으려고 한다. 그런 아기 예수는 마리아의 머리를 손으로 잡고 있다. 뒷배경은 누드의 사람으로 채워 넣었는데 그 이유는 밝혀지지 않았다.

 감상 포인트 ———

아뇰로 도니는 미켈란젤로의 작품을 받고 어떤 감정이었을까? 실제로 도니는 마음에 들어 하지 않아 작품값을 깎으려고 했으나 미켈란젤로는 도리어 두 배의 값을 주지 않으면 팔지 않겠다고 하여 결국 두 배의 값을 치르고 그림을 샀다고 하는 일화가 있다.

◀톤도 도니
(미켈란젤로 부오나로티)

검은 방울새의 성모
Madonna del Cardellion

이탈리아 르네상스의 3대 거장이자 우아하고 성스러운 성모 마리아를 잘 그린다고 해서 '성모의 화가'로 불린 라파엘로의 작품 〈검은 방울새의 성모〉는 성모마리아와 세례자 요한, 그리고 아기 예수를 삼각구도로 그린 작품이다.

한 손에는 책을 들고 온화한 모습으로 아이들을 바라보는 성모 마리아를 중심으로 왼쪽의 천진난만한 표정의 아이가 세례자 요한이다. 요한은 낙타털옷을 입고 허리에는 작은 그릇을 매달고 있는데, 이는 훗날 예수에게 세례를 줄 것을 암시한다. 오른쪽의 다소 젊잖아 보이는 아이가 아기 예수인데 요한과 함께 잡고 있는 새가 검은 방울새로 엉겅퀴를 주로 먹는다. 엉겅퀴는 예수님이 십자가에 못 박힐 때

쓰는 가시면류관을 상징한다고 볼 수 있다. 이 작품에서 라파엘로는 레오나르도 다 빈치의 영향을 받아 가까이 있는 것은 또렷하고 진하게, 멀리 있는 것을 희미하고 옅게 윤곽선을 처리하는 대기원근법을 사용하여 오묘하면서 부드럽고 온화한 느낌이 들게 표현하였다.

감상 포인트 ——————

대표적으로 대기원근법을 사용한 작품은 루브르 박물관에 있는 레오나르도 다 빈치의 작품 〈모나리자〉이다. 오묘하고 신비한 미소를 띤 〈모나리자〉 작품과 비교해보자.

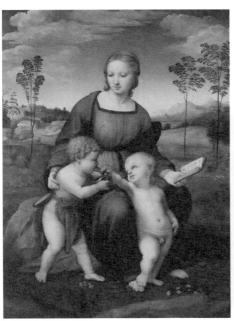

◀검은 방울새의 성모
(라파엘로 산치오,
우피치 미술관)

▼모나리자
(레오나르도 다 빈치, 루브르 박물관)

엠마오의 저녁 식사
Cena in Emmaus

〈엠마오에서의 저녁식사〉는 부활한 예수가 그의 제자들과 엠마오에서 저녁식사를 하던 중 예수가 자신의 실체를 드러내는 장면이다. 예수를 중심으로 삼각형 구도로 제자들을 배치하였고 예수의 머리 위의 삼각형 안의 눈동자는 삼위일체의 눈을 상징한다. 곧 하나님은 모든 것을 지켜본다는 뜻이다.

내셔널 갤러리의 미켈란젤로 메리시 다 카라바조의 〈엠마오의 저녁식사〉와는 달리 아직 예수인지 눈치채지 못한 왼쪽 붉은색 옷을 입은 제자가 있어 다소 정적으로 보인다.

 감상 포인트 ──────────

내셔널 갤러리에 있는 미켈란젤로 메리시 다 카라바조의 〈엠마오의 저녁식사〉와 비교하여 감상해보자.

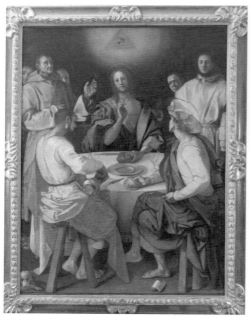

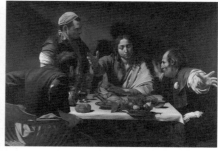

▲엠마오의 저녁식사
(미켈란젤로 메리시 다 카라바조,
내셔널 갤러리)
◀엠마오의 저녁식사
(야코포 다 폰토르모, 우피치 미술관)

우피치 미술관에서 ——— 꼭 봐야 할 작품

우르비노의 비너스
Venere di Urbino

〈우르비노의 비너스〉는 우르비노의 공작 귀도발도 델라 로베레가 결혼을 기념하기 위해 베첼리오에게 요청한 작품으로 비너스가 침대에 비스듬히 누워 도발적인 시선으로 정면을 응시하고 있다. 한 손에는 사랑을 상징하는 빨간 장미를 들고 있다. 순결을 상징하는 하얀 시트의 흘러내리는 주름이 꼭 호텔 침구를 보는 것 같다. 뒤편으로 보이는 하녀는 무언가를 찾는 중이고 침대 위의 강아지는 순종을 의미한다.

 감상 포인트 ———

오르세 미술관 마네의 〈올랭피아〉는 〈우르비노의 비너스〉를 패러디한 작품으로 〈올랭피아〉와 비교해서 감상해보자.

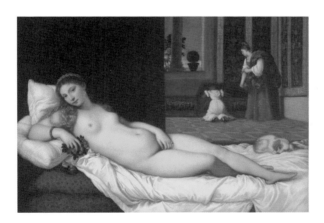

▲우르비노의 비너스
(티치아노 베첼리오,
우피치 미술관)

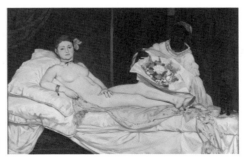

올랭피아▶
(에두아르 마네,
오르세 미술관)

홀로페르네스의 목을 베는 유디트
Judith Beheading Holofernes

젠틸레스키는 이탈리아 바로크 시대를 대표하는 화가로 서양 역사상 최초의 페미니스트 화가이다. 〈홀로페르네스의 목을 베는 유디트〉는 구약성서 〈유딧서〉의 이야기를 담고 있는 작품이다. 이스라엘의 미망인 유디트가 적장인 홀로페르네스에게 거짓으로 항복하고 적장이 술에 취해 잠든 틈을 타 그의 목을 하녀와 함께 베어버리면서 위기의 이스라엘을 구한 여성 영웅의 이야기이다. 유디트의 얼굴에는 살기를 띠며 작정하고 목을 베는 모습으로 사방으로 피가 튀어 잔인하다 못해 끔찍하다. 홀로페르네스는 예상치 못한 공격에 무참히 당하는 모습이다. 이전의 남성 화가들이 그린 수동적인 유디트와는 달리 젠틸레스키가 그린 유디트는 능동적

이고 강인하다. 작품 속 유디트의 모습에서 여성으로서의 젠틸레스키의 강인한 의지를 드러내는 작품이라고 할 수 있다.

 감상 포인트 —————

미켈란젤로 메리시 다 카라바조의 작품 〈홀로페르네스의 목을 치는 유디트〉의 수동적인 유디트의 모습과 비교해보자.

◀로페르네스의 목을 베는 유디트
(아르테미시아 젠틸레스키,
우피치 미술관)

▼
홀로페르네스의 목을 치는 유디트
(미켈란젤로 메리시 다 카라바조,
로마 국립고대미술관)

바쿠스
Bacchus

당대 최고의 바로크 화가, 미켈란젤로 메리시 다 카라바조는 술의 신 '바쿠스'를 소재로 여러 점의 작품을 남겼는데 그 중의 우피치 미술관의 〈바쿠스〉는 보르게세 미술관의 〈병든 바쿠스〉 이후 그린 카라바조의 초기작이다.

그리스 신화에서 바쿠스는 우연히 포도의 맛을 보게 된 후로 포도를 잔뜩 심어 수확하게 되는데 너무 많이 심은 포도가 익어가다 액체로 변한 것이 포도주라는 것을 알게 되고 사람들에게 포도 농사와 포도주 제조법을 널리 알리며 자신을 숭배하게 한다. 그의 머리를 감싸는 포도나무 잎 넝쿨은 술의 신임을 의미하고 풍성한 과일을 앞에 두고 취한 듯 발그레한 얼굴로 정면을 응시하는 바쿠스를 통해 인간의 모습과 가장 비슷해서 친숙한 신을 표현하였다. 과일을 자세히 보면 멍들고 시들어가고 있고, 술잔을 잡은 바쿠스의 손톱에는 포도주로 인해 물들어 때가 낀 것 같이 표현되어있음을 알 수 있다. 이 그림을 통해 모든 것이 시들기 전에 즐겨라! 소위 말하는 '지금을 즐기라'는 YOLO의 메시지가 있지 않을까 생각해본다.

 감상 포인트 ————

보르게세 미술관의 〈병든 바쿠스〉 작품과 비교하면서 감상해보자.

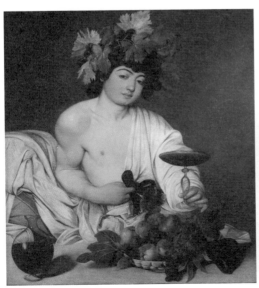

◀바쿠스
(미켈란젤로 메리시 다 카라바조, 우피치 미술관)

▼병든 바쿠스
(미켈란젤로 메리시 다 카라바조, 보르게세 미술관)

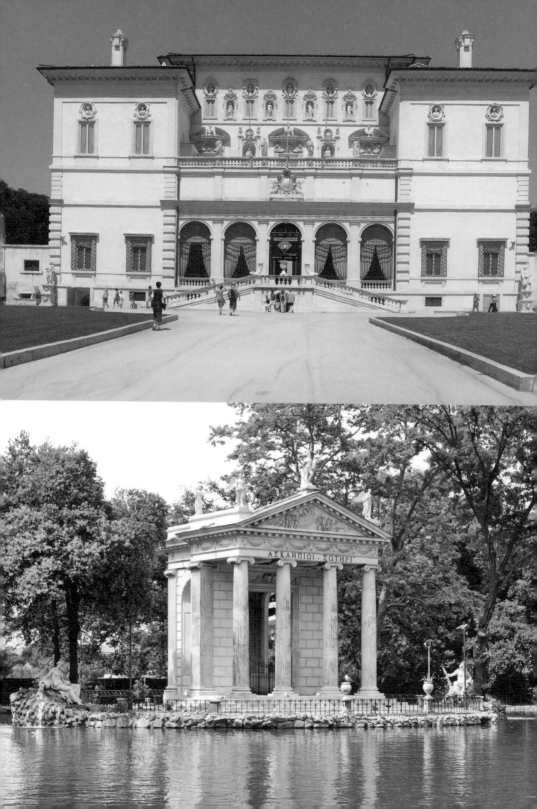

보르게세 미술관
GALLERIA BORGHESE

보르게세 미술관은 1902년 보르게세 가문의 별장과 예술 소장품을 함께 사들여 미술관을 개관하였다. 보르게세 가문은 바로크 조각의 거장 로렌초 베르니니의 후원자로서 베르니니부터 카라바조, 라파엘로 작품에 이르기까지 다양한 작품을 수집하여 로마에서 다양한 작품을 만나볼 좋은 기회이다. 또한 보르게세 미술관은 시간대별로 360명으로 제한하는 예약제로 운영하여 바티칸 미술관보다 훨씬 여유롭고 편안하게 관람할 수 있다는 장점이 있다. 보르게세 미술관은 총 2층으로 1층은 조각 작품들이 주로 전시되어있고 2층은 르네상스 회화작품을 감상할 수 있는 갤러리가 자리하고 있다.

◇**INFO**

_홈페이지 : www.galleriaborghese.beniculturali.it
_주소 : Piazzale Scipione Borghese, 5, 00197 Roma RM, Italy
_운영 : 화~일 9 am - 7 pm (매주 목요일은 9 pm까지 연장)
_휴관 : 매주 월요일, 1/1, 12/25
_요금 : 예매 € 15(예약비 € 2 별도) /
　　　　18세 이하는 무료(예약비 € 2 별도)
　　　　로마패스 소지자는 전화예매 필수 (+39 06 32810)
_무료입장 : 10~3월 첫째 주 일요일 (예약 필수)

◇**관람 TIP**

_반드시 인터넷으로 방문 시간을 예약해야 입장할 수 있다.
_로마패스 소지자는 전화로 예매한다. (이탈리아 시각으로 월~금 9 am - 6 pm, 토요일 9 am - 1 pm 가능)
_예약한 시간 30분 전에 티켓 창구에서 줄을 서 확인증을 제시하고 입장한다.
_짐 보관소에 가방을 맡기고 여유롭게 감상하고, 화장실이 협소하므로 화장실로 인해 시간을 낭비하지 않도록 주의한다. 또한 안내 지도를 챙기고 한국어 지원할 수 있는 오디오 가이드(€ 5)를 대여하여 작품감상에 도움을 얻는다.
_보르게세 미술관은 2시간이라는 관람 시간이 제한되어 있으므로 2층 회화부터 감상하고 1층의 조각작품을 감상하는 것을 추천한다.
_미술관 관람 후 보르게세 공원(무료입장)에서 산책을 해보자.

2층

① Room 09
십자가에서 내려지는 그리스도
(라파엘로 산치오)

①F

②F

❷ **Room 01**
비너스로 분장한
파올리나 보르게세
(안토니오 카노바)
▼

❸ **Room 02**
다비드 상
(로렌초 베르니니)
▼

❹ **Room 03**
아폴로와 다프네
(로렌초 베르니니)
▼

❺ **Room 04**
페르세포네의 납치
(로렌초 베르니니)
▼

❻ **Room 08**
과일바구니를 든 젊은이
(미켈란젤로 메리시 다
카라바조)
▼

❼ **Room 08**
병든 바쿠스
(미켈란젤로 메리시 다
카라바조)
▼

❽ **Room 08**
골리앗의 머리를 든 다윗
(미켈란젤로 메리시 다
카라바조)

십자가에서 내려지는 그리스도
The Deposition

이탈리아 르네상스 3대 거장 라파엘로의 작품이다. 그리스도의 시신이 십자가에서 내려져 매장되는 소재는 많은 작품에서 사용되는데 라파엘로의 〈십자가에서 내려지는 그리스도〉 작품도 그중 하나다. 창백하게 축 늘어진 그리스도의 시신이 아마포에 감싸져 내려지는데 이 애통하고 비통한 모습을 본 성모 마리아는 그리스도의 어깨와 아직 채 마르지 못한 피가 흘러내리는 그리스도의 손을 만지고 있다.

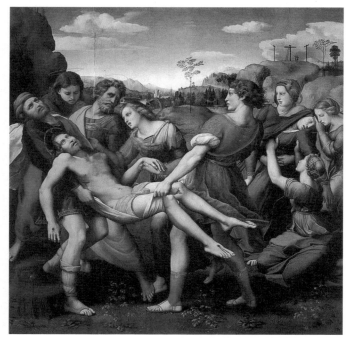

◀십자가에서 내려지는
그리스도(라파엘로 산치오)

비너스로 분장한 파올리나 보르게세
Pauline Borghese as Venus

나폴레옹 궁정 조각가였던 안토니오 카노바가 카밀로 보르게세와 나폴레옹의 여동생 파올리나 보나파르트와의 결혼을 기념하여 만든 조각상이다. 나폴레옹의 여동생 파올리나 보나파르트가 대리석상에 비스듬히 반나체로 누워 요염한 자태를 뽐내고 있다. 대리석으로 쿠션의 질감을 표현한 것은 탄성을 자아내는데 안타깝게도 2020년 오스트리아 관광객이 셀카를 찍다 이 작품의 발가락을 파손했다.

감상 포인트

우피치 미술관에 있는 티치아노 베첼리오의 작품 〈우르비노의 비너스〉 회화 작품과 비교해보자

우르비노의 비너스▶
(티치아노 베첼리오,
우피치 미술관)

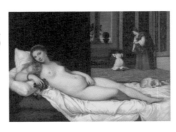

▼비너스로 분장한 파올리나 보르게세
(안토니오 카노바, 보르게세 미술관)

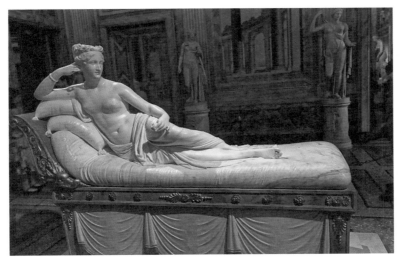

다비드상
David

쉬피오네 추기경의 요청으로 제작한 로렌초 베르니니의 〈다비드상〉은 골리앗에 맞서 싸우기 위해 돌팔매를 들고 서 있는 역동적인 자세이다. 미켈란젤로의 〈다비드상〉과 비교해보면 확연하게 차이가 나는데 미켈란젤로의 〈다비드상〉은 골리앗과 맞서 싸우기 직전의 긴장감 도는 정적인 상황이라면 베르니니의 〈다비드상〉은 골리앗과 싸우는 자세를 취해 동적인 상황을 표현했다. 베르니니의 현장감 넘치는 생동감이 여실하게 드러나는 작품이다.

 감상 포인트 ──────

아카데미아 미술관에 있는 미켈란젤로의 〈다비드상〉과 비교해보자.

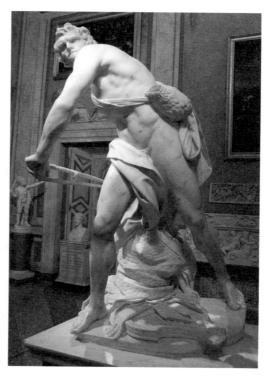

다비드상▶
(로렌초 베르니니)

아폴로와 다프네
Apollo and Daphne

로렌초 베르니니의 〈아폴로와 다프네〉는 그리스 신화의 '변신 이야기'를 모티브로 하고 있다. 그리스어로 월계수 나무를 뜻하는 다프네에게 사랑에 빠진 아폴로가 그녀를 쫓아가 잡는 순간, 안타깝게도 그 사랑을 원치 않았던 다프네는 자신이 월계수 나무가 될 수 있도록 간절히 기도하여 기도의 내용대로 그녀가 월계수 나무로 변해가는 순간의 모습을 포착하여 조각한 작품이다. 현재 진행형과 같이 느껴지는 역동적인 순간의 모습을 생생하게 표현한 베르니니의 천재성이 느껴지는 작품이다.

 감상 포인트 ————————

그리스 신화 이야기를 바탕으로 아폴로와 다프네의 표정에서 느껴지는 감정을 생각해보자. 〈아폴로와 다프네〉는 360도로 감상 가능한 작품으로 모든 방향에서 그 생생함을 느껴보자.

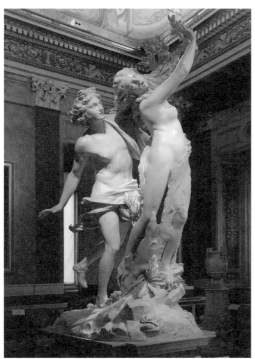

◀아폴로와 다프네
(로렌초 베르니니)

보르게세 미술관에서 ──── 꼭 봐야 할 작품

페르세포네의 납치
Rape of Proserpina

로렌초 베르니니의 〈페르세포네의 납치〉는 그리스 신화의 제우스의 딸이자 데메테르의 딸인 페르세포네를 보고 반한 저승의 신, 하데스가 그녀를 납치하는 순간을 역동적으로 표현한 작품이다. 하데스가 페르세포네의 허리와 허벅지를 잡아채려는데, 페르세포네 허벅지의 손자국이 믿기 어려울 만큼 사실적이다. 페르세포네는 하데스의 미소 띤 얼굴을 손으로 밀쳐내며 필사적으로 저항하는 모습이다. 페르세포네의 눈에는 눈물이 떨어지고 있다. 실제 현장을 눈으로 확인한 것처럼 가슴이 두근거릴 만큼 감동적인 작품이다.

 감상 포인트 ────

〈페르세포네의 납치〉는 360도로 감상할 수 있는 작품으로 모든 방향에서 소름 돋을 만큼의 생생함을 느껴보자. 페르세포네의 허벅지의 생생한 손자국을 확인해보자.

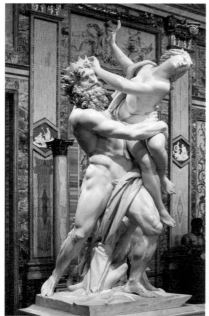

▶페르세포네의 납치(로렌초 베르니니)

과일 바구니를 든 소년
Boy with a basket of fruit

미켈란젤로 메리시 다 카라바조는 과일을 소재로 그림을 많이 그렸는데, 〈과일 바구니를 든 소년〉은 카라바조의 친구의 민니티의 초상화이다. 카라바조는 동성애자로 알려져 있는데, 그림에서의 소년의 노출된 어깨와 데콜테 라인, 선정적으로 보이는 도발적인 시선은 에로티시즘적인 요소를 가지고 있다. 카라바조의 다른 작품 〈바쿠스〉나 〈병든 바쿠스〉의 멍들고 썩은 과일과는 달리 잘 익은 과일로 표현한 것으로 보아 관능의 미를 의미한다고 볼 수 있다.

 감상 포인트 ──────

우피치 미술관의 〈바쿠스〉와 보르게세 미술관의 〈병든 바쿠스〉(p.296)에 있는 과일과 비교해보자.

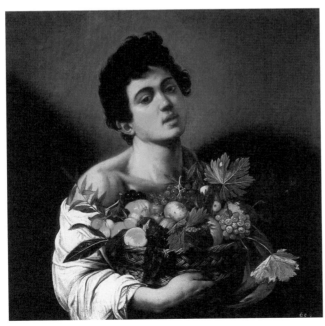

◀과일 바구니를 든 소년
(미켈란젤로 메리시 다
카라바조)

보르게세 미술관에서 ——— 꼭 봐야 할 작품

병든 바쿠스
The Young Sick Bacchus

빛과 그림자를 잘 표현한 이탈리아 바로크 화가인 미켈란젤로 메리시 다 카라바조는 술과 도박에 살인까지 저질러 쫓기는 신세로 결국 열병에 걸려 죽음을 맞게 된다. 〈병든 바쿠스〉는 카라바조 자신의 자화상을 빗대어 표현하였다. 바쿠스의 모습은 창백한 안색에 하얀 입술, 초점을 잃은 듯한 눈빛, 손톱에 낀 때까지 병색이 짙어 보이는데 짐작하건대 술과 쾌락에 빠져 자신을 잃은 듯 보인다. 바쿠스의 애매한 미소는 많은 생각을 하게 한다.

 감상 포인트 ———

우피치 미술관의 활력과 생기가 넘치는 〈바쿠스〉와 비교해보자. 〈병든 바쿠스〉는 우리에게 무엇을 이야기하고 싶었을지 생각해보자.

병든 바쿠스▶
(미켈란젤로 메리시 다
카라바조)

골리앗의 머리를 든 다윗
David with the Head of Goliath

 미켈란젤로 메리시 다 카라바조의 〈골리앗의 머리를 든 다윗〉은 성경 속에 나오는 이야기를 소재로 그렸다. 양치기 소년인 다윗과 갑옷과 투구로 무장한 장군 골리앗의 말도 안 되는 이 싸움에서 다윗의 물 맷돌을 맞고 쓰러진 골리앗의 목을 배어들고 있는 장면을 묘사하였다. 카라바조의 그림 속 골리앗은 살인죄를 저지른 현재의 카라바조 자기 얼굴을 그려 넣었고, 다윗은 어린 시절 자기 모습을 그려 넣은 것으로 현실에 대한 참회를 나타낸다고 할 수 있다. 자신의 죄가 어떠한 형벌이 내려질지 몰라 두려워하는 골리앗과 그런 비참한 골리앗을 바라보는 다윗의

모습에서 연민과 슬픔이 느껴지는데 이는 자신의 과거를 반성하는 의미가 보인다. 카라바조는 이 작품을 교황에게 선물하여 사면을 구하고자 했으나 작품을 잃어버리면서 작품을 찾다가 열병으로 죽음을 맞았다.

 감상 포인트 ─────────

아카데미아 미술관의 미켈란젤로의 〈다비드상〉은 골리앗에 맞서 싸우기 전 긴장감이 감도는 다윗의 조각상을 표현했는데 함께 감상해보길 추천한다.

◀골리앗의 머리를 든 다윗
(미켈란젤로 메리시 다 카라바조,
보르게세 미술관)

▼다비드상
(미켈란젤로 부오나로티,
아카데미 미술관)

■ 이탈리아 미술테마 여행

"
이탈리아 조각가이자 건축가, 회화에 천부적인 소질이 있는 미켈란젤로의 천재적인 작품을 만날 수 있는 대표적인 세 곳을 선정하였는데, 바티칸 미술관, 산 피에트로 대성당 그리고 아카데미아 미술관이다. 세계에서 가장 면적이 작은 도시국가, 바티칸 시국은 로마교황이 통치하는 독립국으로 세계 최대의 성당, 산 피에트로 대성당과 세계적으로 권위 있는 바티칸 미술관이 있다. 그리고 르네상스의 시작, 이탈리아 피렌체에 있는 아카데미아 미술관의 꽃, 미켈란젤로 다비드상을 감상할 수 있다.

1. 바티칸 미술관 Vatican Museums

세계 최대 규모를 자랑하는 바티칸 미술관(박물관)은 교황 율리우스 2세가 미켈란젤로, 라파엘로 등의 당대 최고의 예술가들이 모아 바티칸 미술관의 초석을 다졌다. 워낙 방대한 작품이 전시되어있고 항상 관람객이 인산인해를 이루므로 제대로 된 감상을 하기란 하늘의 별 따기다. 달팽이 모양의 나선형 계단이 인상적인 바티칸 미술관은 고대 그리스 조각이 전시된 벨베데레 정원의 〈라오콘 상〉, 라파엘로의 방의 〈아테네 학당〉, 시스티나 성당 예배당의 미켈란젤로의 천장화 〈천지창조〉와 〈최후의 심판〉 벽화가 꼭 봐야 할 작품이다.

◇INFO

＿홈페이지 : www.museivaticani.va
_주소 : 00120 Vatican City
_운영 : 월~토 9 am - 6 pm
_휴관 : 일요일(마지막 주 제외), 지정 휴일 휴관
_요금 : 일반 € 17 / 6~18세 € 8
_무료입장 : 마지막 주 일요일 9 am - 2 pm

◇관람 TIP

_짧은 민소매, 반바지, 미니스커트를 입고 입장할 수 없다.
_많은 관람객들 속 소매치기를 조심한다. 가급적 한산한 시간 (교황 미사가 있는 수요일 또는 오전 8시)에 이르게 도착하고 대기시간이 길어지므로 미리 인터넷으로 예매한다.
_오디오 가이드 € 7(한국어 지원) 대여하고, 안내 지도를 챙긴다.
_미켈란젤로의 천장화를 보기 위해 작은 망원경이 있으면 좋다. 입구에서 들어오면서 세부적으로 살펴보다가 예배당 출구에서 바라보면 〈천지창조〉 전체적인 모습을 관람할 수 있다.

<시스티나 예배당>
천지창조 Genesis

바티칸 미술관 시스티나 예배당에서는 미켈란젤로의 〈천지창조〉와 〈최후의 심판〉을 만날 수 있다. 미켈란젤로는 교황 율리우스 2세로부터 영묘를 만들어줄 것을 제안받았 다가 산 피에트르 대성당의 건축 문제로 그 제안이 취소되고 대신에 시스티나 예배당의 천장 벽화 작업을 요청 받았다. 그 당시 미켈란젤로는 프레스코화를 처음 작업해보았기 에 요청을 거절하였으나 교황의 오랜 설득으

로 시스티나 예배당의 천장 벽화 작업을 시 작하였다. 단, 작품을 완성하기 전까지 보지 말 것을 약속하였다. 그러나 교황 율리우스 2 세가 이를 어겨 미켈란젤로가 거칠게 항의하 자 화난 교황의 지팡이로 그를 때렸고 이에 격분한 미켈란젤로가 작업을 중단하고 고향 으로 떠나려고 하자 거액의 금화를 보내 사 과했다는 일화가 있다.

미켈란젤로는 길이 40.23m, 너비 13.41m, 높이 20m가 되는 궁륭 형 천장에 맞춰 작업 대를 만들어 장장 4년의 세월 동안 완벽하게 천장화를 완성했다. 천장화의 중앙 부분은 9 부분으로 나누어 구약성서의 이야기를 담았 다. 〈빛과 어둠을 가르심〉, 〈해와 달 식물의 창조〉, 〈땅과 물을 가르심〉, 〈아담의 창조〉, 〈 이브의 창조〉, 〈원죄와 낙원으로부터 추방〉,

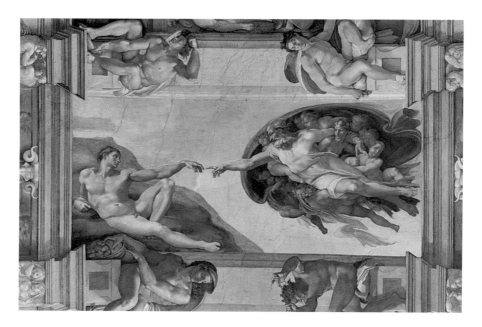

〈노아의 제사〉, 〈대홍수〉, 〈만취한 노아〉의 9개의 그림이 차례대로 중앙을 차지하고 있다. 9개의 그림 주변에는 그리스도 선조들의 계보와 다윗 왕조의 인물, 메시아를 기록한 유대인 선지자, 무녀들이 그려져 있다. 네 모서리 삼각형 부분에는 다윗과 골리앗, 유디트, 에스더, 모세의 일화가 있다. 천장화를 아래에서 올려다볼 것을 계산하고 중앙 부분은 인물을 크게 그리고 아래로 내려갈수록 사람의 수를 줄여 단순화시켰다.

천지창조 중앙 9개의 그림 중 네 번째에 위치한 〈아담의 창조〉는 TV 광고나 〈E.T〉 포스터에 패러디가 많이 되어 우리에게 익숙하다. 창세기 그리스 조각상처럼 단단한 근육질의 아담이 하나님의 손끝과 마주하여 왼쪽에 위치한 아담은 다소 피곤해 보이고 의욕 없어 보이는데 이는 생명의 숨결을 얻기 전이기 때문이다. 오른쪽 하나님은 천사들의 호위 속에 바람을 가르며 옷자락과 수염을 휘날리며 위풍당당 아담에게 다가간다. 마치 눈앞에서 현재 진행형처럼 보이는 압도적인 생생함과 그 어떤 말로 형용할 수 없는 감동의 전율을 꼭 느껴보길 바란다.

 감상 포인트

미켈란젤로는 4년 동안의 〈천지창조〉 작업으로 디스크, 관절염, 피부병을 얻게 되고 한쪽 눈의 시력도 잘 보이지 않게 되었다고 한다. 미켈란젤로의 인내와 고통 속에 완벽을 넘어서는 작품을 완성했는데 그 작품을 본 후의 감동을 말해보자.

\<시스티나 예배당\>
최후의 심판 Giudizio Universale

〈천지창조〉 천장화가 완성된 후 22년 뒤 1533년 교황 클레멘스 7세로부터 시스티나 예배당의 벽화를 그려달라는 요청을 받았다. '최후의 심판'이라는 주제를 택하여 종교개혁으로 가톨릭교에서 멀어진 민심을 잡기 위한 전략이었다. 벽화는 최후의 심판에 대한 여러 가지 이야기를 담고 있는데 예수와 성모마리아를 중심으로 맨 위쪽 오른쪽과 왼쪽에는 예수의 수난 장면에 사용되는 도구를 배치하고 아래에는 축복받은 자와 순교한 성인과 교황이 그려져 있다. 예수의 아래에는 심판의 나팔을 부는 천사들이 있고 그 왼쪽은 구원받은 자와 오른쪽은 저주받은 자가 있다. 맨 아래쪽에는 부활하는 죽은 영혼들과 지옥으로 떨어진 자를 배치하였다.

〈최후의 심판〉을 처음 본 사람들은 감탄과 경악을 금치 못했는데 근육질의 벌거벗은 파격적인 작품에 신성함을 거스른다는 논쟁이 오갔고 결국 미켈란젤로가 사망한 후에 미켈란젤로의 제자였던 다니엘레 다 볼테라가 예수의 중요 부분을 가리는 작업을 했다.

 감상 포인트

〈최후의 심판〉이 외설스러운지 신성함의 극치였을지 미켈란젤로 작품에 대한 생각을 말해보자.

2. 산 피에트로 대성당 St.Peter's Basilica

 산 피에트로 대성당은 예수가 죽은 후 여러 곳에서 전도하던 베드로가 네로황제에 의해 십자가에 거꾸로 매달려 처형되고 산 피에트로(베드로)의 무덤 위에 바실리카를 지었다. 그 후 1506년에 교황이 미켈란젤로, 로렌초 베르니니 등 당대 최고의 건축가들이 모아서 탄생시켰다. 산 피에트로 대성당에 미켈란젤로가 설계한 쿠폴라뿐만 아니라 〈피에타〉 작품을 만날 수 있다.

◇**INFO**

_홈페이지 : www.vatican.va/various/basiliche/san_pietro
_주소 : Piazza San Pietro, 00120 Citta del Vaticano, Vatican City
_운영 : (4~9월) 7 am - 7 pm, (10~3월) 7 am - 6:30 pm
　　　　돔(쿠폴라) 7:30 am - 5:00 pm
_요금 : 성당 무료 / 돔(쿠폴라) €8(엘리베이터 이용 시 €10)

◇**관람 TIP**

_바티칸 미술관을 이른 오전으로 일정을 잡고, 그 후 산 피에트로 대성당을 오후 관람으로 계획한다.
_짧은 민소매, 반바지, 미니스커트를 입고 입장할 수 없으므로 복장에 신경을 쓴다.
_매주 수요일 오전 11시는 교황 미사가 있어서 성당 앞 광장이 더욱 붐비므로 소매치기에 유의한다.
_쿠폴라 전망대에는 무조건 올라가서 바티칸 시국과 로마의 전경을 한눈에 담아보는 것을 추천한다.

<산 피에트로 대성당>
피에타 The Pieta

 '피에타'는 성모 마리아가 십자가에서 내려진 예수를 안고 있는 것을 의미하는데 여러 회화와 조각의 소재로 사용되었다. 산 피에트로 대성당에 있는 미켈란젤로의 〈피에타〉는 미켈란젤로가 24살에 완성한 것으로 믿어지지 않을 만큼의 완벽함을 보여주는 작품이다. 예수를 안고 있는 성모의 얼굴에는 고통을 감내한 후 인자하고 편안한 표정인데 경건한 마음이 들게 한다. 또한 예수의 근육과 혈관을 세밀하게 표현하고 못 박혀 있는 손등까지 자세하게 표현했다. 성모 마리아의 흘러내린 옷 주름과 치맛자락의 주름을 생동감 있게 표현하여 꼭 바람에 나부껴서 흘러내린 느낌을 받는다.

 현재는 방탄유리 벽을 통해 볼 수 있다. 한 지질학자의 망치 공격으로 성모의 코와 왼쪽 눈, 머리 부분이 깨져나가고, 왼쪽 팔과 손가락은 산산조각 나는 사건이 발생하여 복원작업을 통해 방탄유리 안의 〈피에타〉를 만나볼 수 있게 되었다.

<산 피에트로 대성당>
쿠폴라(돔) Cupola(dome)

 쿠폴라(돔)는 미켈란젤로가 설계하였고 그의 제자 쟈코모 델라 포르타가 완성하였다. 미켈란젤로가 설계한 돔 안쪽에는 'TU ES PETRUS ET SUPER HANC PETRAM AEDIFICABO ECCLESIAM MEAM, ET TIBI DABO CLAVES REGNI CAELORUM(너는 베드로다. 내가 이 반석 위에 내 교회를 세우고 네게 천국의 열쇠를 주리라)'라는 문구가 새겨져 있다. 쿠폴라 전망대에서는 로마 시내와 바티칸 시국의 전경을 파노라마로 감상할 수 있다.

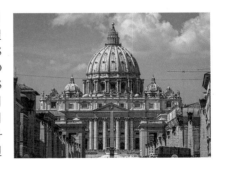

 감상 포인트
'JTBC 톡파원25시 10회 성 베드로 대성전 (2022년 4월 20일 방송)' 참고

3. 아카데미아 미술관

아카데미아 미술관은 피렌체의 미술학도 양성을 위해 설립한 미술학교였는데 현재는 미켈란젤로의 최고의 작품 〈다비드상〉 원본이 있는 미술관으로 유명하다. 그 밖에도 미완성작 죄수의 연작 〈수염이 있는 노예〉, 〈잠에서 깬 노예〉, 〈젊은 노예〉, 〈아틀라스 노예〉 네 점뿐만 아니라 시대별 회화 및 악기 컬렉션을 감상할 수 있다.

◇**INFO**

_홈페이지 : www.galleriaaccademiafirenze.it
_주소 : Via Ricasoli, 58/60, 50129 Firenze FI, Italy
_운영 : 화요일~일요일 8:15 am - 18:50 pm
_휴관 : 월요일, 1/1, 12/25
_요금 : 일반 € 12 / 예약비 € 4

◇**관람 TIP**

_아카데미아 미술관은 언제나 대기 줄이 길므로 무조건 사전 예약을 해서 기다리지 않고 바로 입장을 하는 것을 추천한다.
_JTBC 톡파원 25시 9회 르네상스 대표 라이벌 다 빈치 vs. 미켈란젤로 (2022년 4월 13일 방송)'과 'KBS 예썰의 전당 5회 미켈란젤로 완벽을 꿈꾸다 (2022년 6월 5일 방송)'을 참고한다.

<아카데미아 미술관>
다비드상 David

미켈란젤로는 1501년 피렌체의 요청으로 골리앗을 돌로 때려 쓰러뜨린 성서의 소년 영웅 다윗을 5m의 거대한 대리석에 조각했다. <다비드상>은 피렌체의 공화국으로서의 독립과 자유 정신을 상징하며 젊은 육체의 강인한 힘과 아름다움을 표현했다. <다비드상>은 싸우기 전의 긴장감이 감도는 분위기로, 다윗의 눈은 특정 대상을 강렬하게 응시하고 있는 것처럼 보이는데 아마도 골리앗으로 생각된다. 특히 <다비드상>의 거대한 머리와 오른손은 전체 신체에 비해 비정상적인 비율인데 이는 대성당의 지붕에 위치할 것을 감안하고 아래에서 올려다볼 때를 감안한 것으로 미켈란젤로의 천재적인 면모를 볼 수 있는 부분이다. 원래 <다비드상>은 시뇨리아 광장에 있었지만 1527년 폭동으로 왼손이 산산조각 나는 사건과 1991년 정신병자에 의해 왼쪽 엄지를 망치의 공격으로 훼손되었다가 복원되어 1837년 아카데미아 미술관으로 옮겨 보존하고 있다. 현재 베키오궁 바로 앞에는 미켈란젤로의 <다비드상> 복제품이 있다.

 감상 포인트

보르게세 미술관에 있는 베르니니의 역동적인 <다비드상>과 비교해보자.

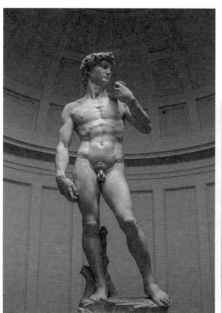

◀다비드상
(미켈란젤로 부오나로티, 아카데미아 미술관)

▼다비드상
(로렌초 베르니니, 보르게세 미술관)

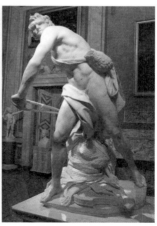

"

이탈리아의 천재적인 화가이자 조각, 건축, 수학, 과학, 의학 등 다방면에서 활약했던 르네상스의 N잡러, 레오나르도 다 빈치의 생가가 있는 빈치(VINCI)로의 여행을 떠나보자. 빈치는 이탈리아 중부의 토스카나 지역의 작은 시골 마을이다. 풍경이 아름답기로 유명한 빈치에서 태어난 레오나르도 다 빈치의 풀 네임은 레오나르도 디 셀 피에르 다 빈치인데 이름의 뜻은 빈치 마을의 피에로의 아들 레오나르드라는 뜻으로, 다 빈치의 빈치는 태어난 곳의 이름에서 가져온 것이다. 빈치에는 레오나르도 다 빈치의 생가와 레오나르도 다 빈치 박물관이 있으며, 올리브 나무와 사이프러스 나무의 아름다운 풍경에서 느껴지는 예술의 기운은 덤으로 느낄 수 있을 것이다. 또한 레오나르도 다 빈치 불후의 명작, <최후의 만찬>은 밀라노 산타 마리아 델레 그라치에 교회에서 만나 볼 수 있다.

1. 레오나르도 다 빈치 생가 Birthplace of Leonardo da Vinci

레오나르도 다 빈치의 생가는 피렌체 지방의 토스카나 언덕 위에 있는 작은 마을에 있으며, 1452년 4월 15일 생가 근처의 농가에서 태어나 14살 피렌체 베로키오 작업실에서 문하생으로 들어가기 전까지 이 생가에서 살았다. 이 생가는 농가의 빈방을 구경할 수 있는데 집안의 벽난로도 그대로 보존되어있다. 한 개의 방에는 대략 20분 분량의 레오나르도 다 빈치의 영상을 투사해서 보여주고, 나머지 두 방은 레오나르도 다 빈치에 대한 설명 등이 되어있다. 앞서 봤었던 모네의 집 정도를 예상했다면 내부는 기대 이하일 수 있고, 외부의 전경만 감상하는 것도 나쁘지 않다.

 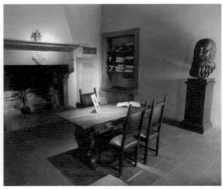

◇INFO _홈페이지 : www.museoleonardiano.it
 _주소 : Via di Anchiano, 50059 Vinci FI, Italy
 _운영 : 매일 10 am - 7 pm

2. 레오나르도 다 빈치 박물관 Da Vinci Museum

레오나르도 다 빈치 박물관은 빈치와 피렌체 두 곳에 있다. 다 빈치의 과학자와 엔지니어의 면모를 볼 수 있는 곳이다. 다 빈치의 발명품을 재현한 작품들이 전시되어있고, 특히 새를 관찰하여 비행 날개 연구를 많이 한 흔적을 살펴볼 수 있다. 또한 〈비트루비안 맨(Vitruvian man)〉의 스케치를 통해 인체의 완벽한 비율을 제시하였는데, 비트루비안 맨을 재현한 곳은 레오나르도 다 빈치 뮤지엄의 포토존이기도 하다.

① Museo Leonardiano di Vinci (빈치)

◇INFO _홈페이지 : www.museoleonardiano.it
_주소 : Piazza Leonardo da Vinci, 26, 50059 Vinci FI, Italy
_운영 : 매일 10 am - 7 pm

② Museum of Leonardo da vinci interavtive (피렌체)

◇INFO _홈페이지 : www.leonardointeractivemuseum.com
_주소 : Via dei Servi, 66/R, 50122 Firenze FI, Italy
_운영 : 매일 9:30 am - 7:30 pm

3. 산타 마리아 델레 그라치에 교회 Santa Maria delle Grazie

이탈리아 밀라노에 위치한 15세기 중반 고딕양식으로 지어진 수도원인 산타 마리아 델레 그라치에 교회에서는 수도원 안에는 레오나르도 다 빈치의 대표 작품 〈최후의 만찬〉 벽화를 만나볼 수 있다. 벽화는 최후의 만찬에서 예수가 제자 한 명이 나를 배반할 것을 예언하자 이에 놀란 열 두 제자들의 찰나의 순간을 생생하게 묘사하였다. 작품 보호를 위해 입장객을 15분 간격으로 30명씩 제한하여 관람할 수 있고 정해진 예약 시간 외에는 관람이 제한된다. 예약 방법은 넉넉하게 3~4개월 전에 공식 예약 홈페이지에서 예약하는 것을 추천하고 가이드 투어(영어)가 있는 시간을 잘 구분해서 자신에게 맞는 시간대를 설정하여 예약한다.

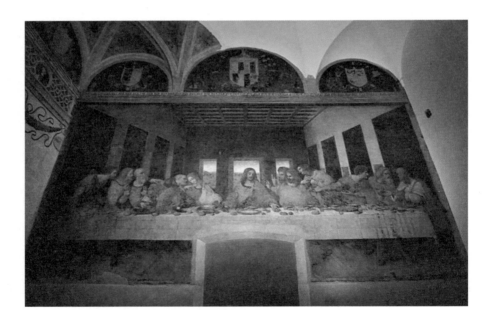

◇INFO

_홈페이지 : www.cenacolovinciano.vivaticket.it
_주소 : Piazza di Santa Maria delle Grazie, 20123 Milano MI, Italy
_운영 : 매일 8:15 am - 7:00 pm
_휴관 : 월요일, 1/1, 5/1, 12/25
_요금 : 일반 € 15

유럽을 다녀온 우리를 보고 다들 하늘이 도왔다고 입 모아 이야기했습니다. 로마 아웃으로 귀국한 일주일 뒤, 코로나19로 이탈리아의 확진자 수가 기하급수적으로 늘었고, 유럽발 한국행 입국자들의 2주 격리가 시작되었으며 하늘길이 막혀 어쩌면 무기한 돌아올 수 없었을지도 모릅니다.

처음 예비 초2, 초 5학년의 두 딸아이와 유럽미술 여행을 떠난다고 했을 때, 다들 '너무 이르다. 둘째가 어려서 힘들 것이다. 아이들이 어느 정도 배경지식이 쌓였을 때 떠나는 게 좋을 것 같다.'라고 만류했지만, 만약 그때 항공권을 과감하게 끊지 않았더라면 지금쯤 얼마나 깊은 후회를 하고 있을까요? 여행을 고민하던 시기에 내년이라는 미련 섞인 기약을 두고 계획을 미뤘다면 아마도 우리는 무기한 미뤄진 여행을 두고두고 후회했을지 모릅니다. 우리네 인생이 그렇듯, 여행도 타이밍인가 봅니다.

불과 2년 전 사진첩을 보면 마음 한구석이 찡한 느낌이 말로 형용하기 어려운 감정으로 다가올 때가 있습니다. 마치 한여름 밤의 꿈을 꾼 것처럼 마스크 없이 자지러지게 웃으며 사진을 찍던 우리가 낯설기까지 합니다. 2년 사이 너무나도 달라져 가슴을 조여오는 답답한 생활과 끝을 모르는 불안감은 우리를 지치게 만듭니다. 문득 딸아이의 그림에서 아롱진 런던의 노을이 더 슬프고 아련하게 보이는 건 그 때문일까요.

40일 동안 큰아이의 키는 무려 5센티나 자라고 작은 아이는 1센티가 더 자랐습니다. 물리적인 수치 말고도 마음의 그릇이 더 커졌으리라 진심으로 믿어 의심치 않습니다. 아무도 모르는 우리만의 이야깃거리가 넘쳐나고 우리가 보는 스펙트럼의 한계는 더 넓어졌을 테니까요. 또한 이 유럽미술 여행으로 브런치 작가에 선정되고 꿈이었던 내 책

쓰기에 도전할 수 있음에 더할 나위 없이 행복합니다. 우리의 소소한 이야기가 누군가에게는 방구석 여행을 한 듯 대리만족이 되고, 언젠가 여러분의 여행을 꿈꿀 수 있는 계기가 되길 바랍니다. 그리고 부디 두 딸아이에게는 엄마표 유럽 워크북을 손수 만들어 유럽미술 여행을 함께하고자 한 엄마 사람의 깊은 마음이 닿기를 바랍니다.

Thanks to
무엇보다 초보 작가의 원고 투고를 보고 책을 내어보자 방향을 잡아주신 리얼북스 최병윤 편집장님과 이우경 편집자님께 깊은 감사의 말씀을 드립니다. 또한 글을 쓰기 위해 물심양면으로 도움을 준 남편과 책을 쓰는 동안 진심으로 응원해준 모든 분에게 감사의 마음을 전합니다.

◇ 유럽 미술사로 보는 도판 목록

리스도 (The Deposition)」, 1507, 목판에 유채, 176X184cm, 보르게세 미술관

티치아노 베첼리오, 「우르비노의 비너스 (Venere di Urbino)」, 1538, 캔버스에 유채, 119X165cm, 우피치 미술관

알브레히트 뒤러
- 뒤러, 「엉겅퀴를 든 자화상 (Portrait de l'artiste tenant un chardon)」, 1493, 양피지에 유채, 56X44cm, 루브르 박물관
- 뒤러, 「아담 (Adam)」, 1507, 목판에 유채, 157X61cm, 프라도 미술관
- 뒤러, 「이브 (Eve)」, 1507, 목판에 유채, 157X61cm, 프라도 미술관

한스 홀바인, 「대사들 (Die Gesandten)」, 1533, 목판에 유채, 207X210cm, 내셔널 갤러리

엘 그레코
- 엘 그레코, 「수태고지 (La Anunciacion)」, 1596~1600, 캔버스에 유채, 315X174cm, 프라도 미술관
- 엘 그레코, 「가슴에 손을 얹은 기사의 초상 (El caballero de la mano en el pecho)」, 1580, 캔버스에 유채, 82X66cm, 프라도 미술관
- 엘 그레코, 「수태고지 (L'Anunciacio)」, 1577~1580, 캔버스에 유채, 107X94cm, 카탈루냐 미술관
- 엘 그레코, 「십자가를 진 예수 (Crist amb la Creu)」, 1590~1595, 캔버스에 유채, 106.4X69cm, 카탈루냐 미술관
- 엘 그레코, 「성 베드로와 성 바울 (Saint Peter and Saint Paul)」, 1590~1600, 캔버스에 유채, 116X91.8cm, 카탈루냐 미술관

#매너리즘
야코포 다 폰토르모, 「엠마오의 저녁식사 (Cena in Emmaus)」, 1525, 캔버스에 유채, 230X173cm, 우피치 미술관

#바로크 미술
프랑스 〈베르사유 궁전〉

이탈리아 〈트레비 분수〉

요하네스 코르넬리스 페르스프론크, 「푸른 드레스를 입은 소녀 (Girl in a blue dress)」, 1641, 캔버스에 유채, 82X66.5cm, 암스테르담 국립미술관

얀 아셀 레인, 「위협을 느낀 백조 (The Threatened Swan)」, 1650, 캔버스에 유채, 144X171cm, 암스테르담 국립미술관

핸드릭 아베르 캄프, 「스케이트 타는 사람들이 있는 겨울 풍경 (Winter landscape with skaters)」, 1608, 캔버스에 유채, 77.3X131.9cm, 암스테르담 국립미술관

미켈란젤로 메리시 다 카라바조
- 카라바조, 「엠바오에서의 저녁식사 (The Supper at Emmaus)」, 1601, 캔버스에 유채, 195X139cm, 내셔널 갤러리
- 카라바조, 「바쿠스 (Bacchus)」, 1598, 캔버스에 유채, 95X85cm, 우피치 미술관
- 카라바조, 「과일 바구니를 든 소년 (Boy with a basket of fruit))」, 1593, 캔버스에 유채, 70X67cm, 보르게세 미술관
- 카라바조, 「병든 바쿠스 (The Young Sick Bacchus)」, 1593, 캔버스에 유채, 67X53cm, 보르게세 미술관
- 카라바조, 「골리앗의 머리를 든 다윗 (David with the Head of Goliath)」, 1609~1610, 캔버스에 유채, 100X125cm, 보르게세 미술관
- 카라바조, 「성 베드로의 십자가형 (TheCrucifixionofSaintPeter)」, 1600~1601, 캔버스에 유채, 230X175cm, 로마 산타마리아 델 포폴로 성당, 체라시 예배당
- 카라바조, 「홀로페르네스의 목을 치는 유디트 (Judith Beheading Holofernes)」, 1598~1599, 캔버스에 유채, 144X195cm, 로마 국립고대미술관

아르테미시아 젠틸레스키, 「홀로페르네스의 목을 베는 유디트 (Giuditta decapita Oloferne)」, 1620~1621, 캔버스에 유채,

199X162cm, 우피치 미술관

귀도 레니, 「성 베드로의 십자가형 (TheCrucifixionofSaintPeter)」, 1604~1605, 캔버스에 유채, 305X171cm, 바티칸 미술관

로렌초 베르니니
- 베르니니, 「다비드 상 (David)」, 1623~1624, 대리석에 조각, 170cm, 보르게세 미술관
- 베르니니, 「아폴로와 다프네 (Apollo and Daphne)」, 1622~1625, 대리석에 조각, 243cm, 보르게세 미술관
- 베르니니, 「페르세포네의 납치 (Rape of Proserpina)」, 1621~1622, 대리석에 조각, 295cm, 보르게세 미술관

페테르 파울 루벤스
- 루벤스, 「삼손과 데릴라 (Samson and Delilah)」, 1609~1610, 목판에 유채, 185X205cm, 내셔널 갤러리
- 루벤스, 「세 여신 (Las tres Gracias)」, 1639, 목판에 유채, 222X181cm, 프라도 미술관

디에고 벨라스케스, 「시녀들 (Las Meninas)」, 1656, 캔버스에 유채, 316X276cm, 프라도 미술관

렘브란트 하르먼손 반 라인
- 렘브란트, 「34세의 자화상 (Self Portrait at the age of 34)」, 1640, 캔버스에 유채, 102X80cm, 내셔널 갤러리
- 렘브란트, 「유대인 신부 (Jewish Bride)」, 1665~1667, 캔버스에 유채, 121.7X166.4cm, 암스테르담 국립미술관
- 렘브란트, 「마르텐 솔만스, 우프옌 코피트 초상화 (Pendant portraits of Maerten Soolmans and Oopjen Coppit)」, 1634, 캔버스에 유채, 207X132.5cm, 암스테르담 국립미술관
- 렘브란트, 「야경 (Night Watch)」, 1642, 캔버스에 유채, 363X437cm, 암스테르담 국립미술관
- 렘브란트, 「이젤 앞에서의 자화상 (Autoportrait au chevalet)」, 1656, 캔버스에 유채, 91X77cm, 암스테

르담 국립미술관

▎요하네스 페르메이르
- 페르메이르, 「우유를 따르는 여인 (Milkmaid)」, 1658~1660, 캔버스에 유채, 45.5X41cm, 암스테르담 국립미술관
- 페르메이르, 「델프트의 집 풍경 (Street)」, 1657~1658, 캔버스에 유채, 44X54.3cm, 암스테르담 국립미술관
- 페르메이르, 「연애 편지 (The love letter)」, 1669, 캔버스에 유채, 44X38.5cm, 암스테르담 국립미술관
- 페르메이르, 「레이스를 짜는 소녀 (La Dentelliere)」, 1665, 캔버스에 유채, 24X21cm, 루브르 박물관
- 페르메이르, 「편지를 읽는 여인 (Woman Reading a Letter)」, 1662~1663, 캔버스에 유채, 46.5X39cm, 암스테르담국립미술관

▎조르주 드 라 투르, 「사기꾼 (Le Tricheur a l'as de carreau)」, 1635, 캔버스에 유채, 106X146cm, 루브르 박물관

#로코코 미술
▎프란시스코 고야
- 고야, 「아들을 잡아먹는 사투르누스 (Saturn)」, 1820~1824, 캔버스에 유채, 146X83cm, 프라도 미술관
- 고야, 「1808년 5월 2일 (El 2 de mayo de 1808 en Madrid o "La lucha con los mamelucos")」, 1814, 캔버스에 유채, 266X345cm, 프라도 미술관
- 고야, 「1808년 5월 3일 (El 3 de mayo en Madrid o "Los fusilamientos")」, 1814, 캔버스에 유채, 268X347cm, 프라도 미술관
- 고야, 「카를로스 4세의 가족들(La familia de Carlos Ⅳ)」, 1800~1801, 캔버스에 유채, 336X280cm, 프라도 미술관
- 고야, 「옷 벗은 마야 (La Maja Desnuda)」, 1800, 캔버스에 유채, 97X190cm, 프라도 미술관
- 고야, 「옷 입은 마야 (La Maja Vestida)」, 1800~1803, 캔버스에 유채, 97X190cm, 프라도 미술관
▎프랑수아 부셰, 「목욕하는 다이아나

(Bain de Diane)」, 1742, 캔버스에 유채, 57X73cm, 루브르 박물관

#신고전주의
▎자크 루이 다비드, 「나폴레옹 1세 대관식 (Sacre de l'empereur Napoleon 1er et couronnement de l'imperatrice Josephine)」, 1807, 캔버스에 유채, 610X931cm, 루브르 박물관

▎장 오귀스트 도미니크 앵그르
- 앵그르, 「그랑드 오달리스크 (La grande odalisque)」, 1814, 캔버스에 유채, 91X162cm, 루브르 박물관
- 앵그르, 「목욕하는 여인 (La baigneuse, dite Baigneuse de Valpincon)」, 1808, 캔버스에 유채, 146X97cm, 루브르 박물관
- 앵그르, 「샘 (La Source)」, 1820~1856, 캔버스에 유채, 163X190cm, 오르세 미술관
▎안토니오 카노바, 「비너스로 분장한 파올리나 보르게세 (Pauline Borghese as Venus)」, 1805~1808, 대리석에 조각, 92X160cm, 보르게세 미술관

#낭만주의
▎외젠 들라크루아, 「민중을 이끄는 자유의 여신 (La Liberte guidant le people)」, 1830, 캔버스에 유채, 260X325cm, 루브르 박물관

▎조지프 말로드 윌리엄 터너
- 터너, 「전함 테메레르 (The Fighting Temeraire)」, 1839, 캔버스에 유채, 90.7X121.6cm, 내셔널 갤러리
- 터너, 「눈보라: 항구 어귀에서 멀어진 증기선 (Snow Storm: Steam - Boat off a Habour's Mouth)」, 1842, 캔버스에 유채, 91.5X122cm, 테이트 브리튼
- 터너, 「눈 폭풍: 알프스를 넘는 한니발과 그의 군대 (Hannibal and his Men crossing the Alps)」, 1812, 캔버스에 유채, 145X236.5cm, 테이트 브리튼
- 터너, 「노햄 성, 일출 (Norham Castle, Sunrise)」, 1845, 캔버스에 유채, 91X122cm, 테이트 브리튼

#라파엘 전파
▎존 윌리엄 워터하우스, 「샬럿의 처녀(The Lady of Shalott)」, 1888, 캔버스에 유채, 153X200cm, 테이트 브리튼

▎존 에버렛 밀레이, 「오필리아 (Ophelia)」, 1851~1852, 캔버스에 유채, 76.2X111.8cm, 테이트 브리튼

▎단테 가브리엘 로세티, 「페르세포네 (Proserpine)」, 1874, 캔버스에 유채, 125.1X61cm, 테이트 브리튼

#사실주의
▎장 프랑수아 밀레
- 밀레, 「이삭 줍는 사람들(Des Glaneuses)」, 1857, 캔버스에 유채, 84X110cm, 오르세 미술관

- 밀레, 「만종 (L'Angelus)」, 1857~1859, 캔버스에 유채, 55X66cm, 오르세 미술관

#인상주의
▎에두아르 마네
- 마네, 「풀밭 위의 점심식사 (Luncheon on the Grass)」, 1863~1868, 캔버스에 유채, 208X264cm, 코톨드 갤러리
- 마네, 「폴리 베르제르의 바 (A Bar at the Folies-Bergere)」, 1881~1882, 캔버스에 유채, 96X130cm, 코톨드 갤러리
- 마네, 「제비꽃 장식을 한 모리조 (Berthe Morisot au bouquet de violettes)」, 1872, 캔버스에 유채, 55X38cm, 오르세 미술관
- 마네, 「올랭피아 (Olympia)」, 1863, 캔버스에 유채, 130X190cm, 오르세 미술관
- 마네, 「피리 부는 소년 (Le Fifre)」, 1866, 캔버스에 유채, 161X97cm, 오르세 미술관

▎에드가 드가
- 드가, 「무대 위의 두 발레리나 (Two Dancers on a stage)」, 1874, 캔버스에 유채, 61.5X46cm, 코톨드 갤러리
- 드가, 「목욕 후에 몸을 말리는 여인 (After the Bath-Woman Drying

Herself)」, 1895~1900, 파스텔화, 99X103cm, 코톨드 갤러리
- 드가, 「발레 수업 (La Classe de danse)」, 1873~1876, 캔버스에 유채, 85X75cm, 오르세 미술관
- 드가, 「무대 위의 춤 연습 (Repetition d'un ballet sur la scene)」, 1874, 캔버스에 유채, 65X81cm, 오르세 미술관
- 드가, 「14세의 발레리나 (Petite danseuse de quatorze ans)」, 1881, 밀랍주형 주철, 조각, 고색기법, 직물, 청동, 24.5X35.2X98cm, 오르세 미술관

▌클레드 모네
- 모네, 「풀밭 위의 점심식사 (Le Dejeuner sur l'herbe)」, 1863, 캔버스에 유채, 208X264cm, 오르세 미술관
- 모네, 「1878년 6월 30일, 축제가 열린 파리의 몽토르게이 거리 (La Rue Montorgueil, a Paris. Fete du 30 juin 1878)」, 1878, 캔버스에 유채, 81X50.5cm, 오르세 미술관
- 모네, 「임종을 맞은 카미유 (Camille sur son lit de mort)」, 1879, 캔버스에 유채, 90X68cm, 오르세 미술관
- 모네, 「수련: 구름 (Les Nympheas : Les Nuages)」, 1914~1918, 캔버스에 유채, 200X425cm, 오랑주리 미술관
- 모네, 「수련: 아침 (Les Nympheas : Matin)」, 1915~1926, 캔버스에 유채, 200X1275cm, 오랑주리 미술관
- 모네, 「수련: 녹색 반사 (Les Nympheas : Reflets verts)」, 1914~1918, 캔버스에 유채, 200X850cm, 오랑주리 미술관
- 모네, 「수련: 일몰 (Les Nympheas : Soleil couchant)」, 1914~1918, 캔버스에 유채, 200X600cm, 오랑주리 미술관
- 모네, 「수련: 버드나무 두 그루 Les Nympheas : Les Deux saules」, 1914~1918, 캔버스에 유채, 200X1700cm, 오랑주리 미술관
- 모네, 「수련: 아침의 버드나무들 Les Nympheas : Le Matin aux Saules」, 1914~1918, 캔버스에 유채, 200X1275cm, 오랑주리 미술관
- 모네, 「수련: 버드나무가 드리워진 맑은 아침 Les Nympheas : Le Matin

clair aux saules」, 1915~1926, 캔버스에 유채, 200X1275cm, 오랑주리 미술관
- 모네, 「수련: 나무그림자 Les Nympheas : Reflets d'arbres」, 1914~1918, 캔버스에 유채, 200X850cm, 오랑주리 미술관

▌피에르 오귀스트 르누아르
- 르누아르, 「특별 관람석 (The Theatre Box)」, 1874, 캔버스에 유채, 80X63.5cm, 코톨드 갤러리
- 르누아르, 「물랭 드 라 갈레트의 무도회 (Bal du moulin de la Galette)」, 1876, 캔버스에 유채, 131X175cm, 오르세 미술관
- 르누아르, 「시골에서의 춤 (Danse a la champagne)」, 1883, 캔버스에 유채, 180X90cm, 오르세 미술관
- 르누아르, 「도시에서의 춤 (Danse a la ville)」, 1883, 캔버스에 유채, 180X90cm, 오르세 미술관
- 르누아르, 「피아노 앞의 소녀들 (Jeunes filles au piano)」, 1892, 캔버스에 유채, 116X90cm, 오르세 미술관
- 르누아르, 「광대 옷을 입은 클로드 르누아르 (Claude Renoir en clown)」, 1909, 캔버스에 유채, 120X77cm, 오랑주리 미술관
- 르누아르, 「가브리엘과 장 (Gabrielle et Jean)」, 1895~1896, 캔버스에 유채, 64X54cm, 오랑주리 미술관
- 르누아르, 「피아노 앞의 소녀들 (Jeunes filles au piano)」, 1892, 캔버스에 유채, 116X81cm, 오랑주리 미술관
- 르누아르, 「풍경 속의 누드 여인 (Femme nue dans un paysage)」, 1883, 캔버스에 유채, 65X54cm, 오랑주리 미술관

▌존 싱거 서전트, 「카네이션, 백합, 백합, 장미 (Carnation,Lily,Lily,Rose)」, 1885~1886, 캔버스에 유채, 174X153.8cm, 테이트 브리튼

#후기 인상주의

▌폴 세잔
- 세잔, 「카드놀이 하는 사람들 (The Card Players)」, 1892~1896, 캔버스에 유채, 47.5X57cm, 코톨드 갤러리

- 세잔, 「파이프를 문 남자 (Man with a Pipe)」, 1892, 캔버스에 유채, 60X73cm, 코톨드 갤러리
- 세잔, 「세잔 부인의 초상화 (Portrait de Madame Cezanne)」, 1890, 캔버스에 유채, 81X65cm, 오랑주리 미술관
- 세잔, 「사과와 비스킷 (Pommes et biscuits)」, 1880, 캔버스에 유채, 46X55cm, 오랑주리 미술관
- 세잔, 「풀밭 위의 점심식사 (Le Dejeuner sur l'herbe)」, 1873~1878, 캔버스에 유채, 21X27cm, 오랑주리 미술관

▌조르주 쇠라, 「아스니에르에서의 물놀이 (Bathers at Asnieres)」, 1883~1884, 캔버스에 유채, 201X300cm, 내셔널 갤러리

▌폴 고갱
- 고갱, 「두 번 다시는 (Nevermore)」, 1897, 캔버스에 유채, 60.5X116cm, 코톨드 갤러리
- 고갱, 「꿈 (The Dream)」, 1897, 캔버스에 유채, 132X95cm, 코톨드 갤러리
- 고갱, 「고갱의 의자 (Gauguin's Chair)」, 1888, 캔버스에 유채, 90.5X72.7cm, 반 고흐 미술관
- 고갱, 「노란 예수의 자화상 (Portrait de l'artiste au Christ jaune)」, 1890~1891, 캔버스에 유채, 38X46cm, 오르세 미술관

▌빈센트 반 고흐
- 고흐, 「해바라기 (Sunflowers)」, 1898, 캔버스에 유채, 92X73cm, 내셔널 갤러리
- 고흐, 「반 고흐의 의자 (Van Gogh's Chair)」, 1888, 캔버스에 유채, 91.8X73cm, 내셔널 갤러리
- 고흐, 「귀를 자른 자화상 (Self-Portrait with Bandaged Ear)」, 1889, 캔버스에 유채, 60X49cm, 코톨드 갤러리
- 고흐, 「감자 먹는 사람들 (The Potato eaters)」, 1885, 캔버스에 유채, 81.5X114.5cm, 반 고흐 미술관
- 고흐, 「화가모습의 자화상 (Self Portrait as a Painter)」, 1897, 캔버스에 유채, 65.1X50cm, 반 고흐 미술관
- 고흐, 「연인들이 있는 정원 생피에

르 광장 (Garden with Courting Couples: Square Saint-Pierre)」, 1887, 캔버스에 유채, 75X113cm, 반 고흐 미술관
- 고흐, 「회색 펠트모자를 쓴 자화상 (Self Portrait with Grey Felt Hat)」, 1887, 캔버스에 유채, 44.5X37.2cm, 반 고흐 미술관
- 고흐, 「씨 뿌리는 사람 (The Sower)」, 1888, 캔버스에 유채, 41X33cm, 반 고흐 미술관
- 고흐, 「노란 집 (The Yellow House)」, 1888, 캔버스에 유채, 72X91.5cm, 반 고흐 미술관
- 고흐, 「고흐의 방 (The Bedroom)」, 1888, 캔버스에 유채, 72X90cm, 반 고흐 미술관
- 고흐, 「고갱의 의자 (Gauguin's Chair)」, 1888, 캔버스에 유채, 72.5X90.5cm, 반 고흐 미술관
- 고흐, 「해바라기 (Sunflowers)」, 1889, 캔버스에 유채, 95X73cm, 반 고흐 미술관
- 고흐, 「꽃피는 아몬드 나무 (Almond Blossom)」, 1897, 캔버스에 유채, 73.3X92.4cm, 반 고흐 미술관
- 고흐, 「까마귀가 있는 밀밭 (Wheatfield with crows)」, 1890, 캔버스에 유채, 50.5X103cm, 반 고흐 미술관
- 고흐, 「나무 뿌리 (Tree Roots)」, 1890, 캔버스에 유채, 50.3X100cm, 반 고흐 미술관
- 고흐, 「자화상 (self portrait)」, 1887, 캔버스에 유채, 42X34cm, 암스테르담 국립미술관
- 고흐, 「론강의 별이 빛나는 밤 (La Nuit etoilee)」, 1888, 캔버스에 유채, 72.5X92cm, 오르세 미술관
- 고흐, 「아를의 침실 (La Chambre de Van Gogh a Arles)」, 1889, 캔버스에 유채, 57.5X74cm, 오르세 미술관
- 고흐, 「자화상 (Portrait de l'artiste)」, 1889, 캔버스에 유채, 54.5X65cm, 오르세 미술관
- 고흐, 「오베르의 교회 (L'eglise d'Auvers-sur-Oise)」, 1890, 캔버스에 유채, 74.5X94cm, 오르세 미술관
- 고흐, 「탕귀 영감 (Pere Tanguy)」, 1897, 캔버스에 유채, 92X75cm, 로댕 미술관

- 고흐, 「밤의 카페 테라스 (Cafe Terrace at Night)」, 1888, 캔버스에 유채, 81X65.5cm, 크뢸러 뮐러 미술관

❙오귀스트 로댕
- 로댕, 「칼레의 시민 (Monument to The Burghers of Calais)」, 1889, 청동, 217X255X194cm, 로댕 미술관
- 로댕, 「지옥의 문 (The Gates of Hell)」, 1880~1890, 청동, 635X400X85cm, 로댕 미술관
- 로댕, 「생각하는 사람 (The Thinker)」, 1903, 청동, 189X98X140, 로댕 미술관
- 로댕, 「입맞춤 (The Kiss)」, 1882, 대리석, 181.5X112.5X117cm, 로댕 미술관
- 로댕, 「다나이드 (Danaid)」, 1889, 대리석, 36X71X53cm, 로댕 미술관
- 로댕, 「아름다웠던 투구 제조공의 아내 (She Who Was the Helmet Maker's Once-Beautiful Wife)」, 1885~1887, 청동, 50X30X26.5cm, 로댕 미술관
- 로댕, 「대성당 (The Cathedral)」, 1908, 돌, 64X29.5X31.8cm, 로댕 미술관
- 로댕, 「걷고 있는 사람 (The Walking Man)」, 1907, 청동, 213.5X71.7X156.5cm, 로댕 미술관
- 로댕, 「영원한 우상 (Eternelle idole)」, 1889, 석고 대리석, 73.2X59.2X41.1cm, 로댕 미술관
❙카미유 클로델, 「샤쿤탈라 (Vertumnus and Pomon)」, 1888, 대리석, 91X80.6X41.8cm, 로댕 미술관

#원시주의
❙앙리 루소
- 루소, 「쥐니에 신부의 마차 (La Carriole du Pere Junier)」, 1908, 캔버스에 유채, 97X129cm, 오랑주리 미술관
- 루소, 「인형을 들고 있는 아이 (L'Enfant a la poupee)」, 1904~1905, 캔버스에 유채, 67X52cm, 오랑주리 미술관
- 루소, 「결혼식 (La noce)」, 1905, 캔버스에 유채, 163X114cm, 오랑주

리 미술관

⟨20세기 미술⟩

#야수주의
❙앙리 마티스
- 마티스, 「꽃과 과일들 (Fleurs et fruits)」, 1953, 캔버스에 과슈로 채색한 종이 오려 붙임 410X870cm, 마티스 미술관
- 마티스, 「농노 (Le Serf)」, 1900~1903, 청동, 마티스 미술관
- 마티스, 「석류가 있는 정물 (Nature morte aux grenades)」, 1947, 캔버스에 유채, 80X60cm, 마티스 미술관
- 마티스, 「크레올의 무희 (Danseuse creole)」, 1951, 캔버스에 종이 오려 붙임, 205X120cm, 마티스 미술관
- 마티스, 「황색 테이블에서의 독서 (Lectrice a la table jaune)」, 1944, 캔버스에 유채, 53.5X72.5cm, 마티스 미술관
- 마티스, 「장식유리 ⟪⟪생명나무⟫⟫ 습작 (Vitrail, etude pour ≪ l'Arbre de Vie ≫)」, 1950, 유리, 62.3X91.5cm, 마티스 미술관
- 마티스, 「파도 (La vague)」, 1952, 캔버스에 종이 오려 붙임, 51.5X160cm, 마티스 미술관
- 마티스, 「푸른 누드 (Nu bleu IV)」, 1952, 캔버스 종이 오려서 붙임, 103X74cm, 마티스 미술관

#입체주의(큐비즘)
❙파블로 피카소
- 피카소, 「한국에서의 학살 (Massacre en Coree)」, 1951, 패널에 유채, 110X210cm, 파리 피카소 미술관
- 피카소, 「베레모를 쓴 남자(Man in a Beret)」, 1895, 캔버스에 유채, 50.5X36cm, 바르셀로나 피카소 미술관
- 피카소, 「과학과 자비(Science and Charity)」, 1897, 캔버스에 유채, 197X249.5cm, 바르셀로나 피카소 미술관
- 피카소, 「포옹 (The Embrace)」, 1900, 종이에 파스텔, 59X35cm, 바르셀로나 피카소 미술관
- 피카소, 「마고(The wait Margot)」, 1897, 보드에 유채, 69.5X57cm,

바르셀로나 피카소 미술관
- 피카소, 「시녀들(Le Meninas)」, 1957, 캔버스에 유채, 194X260cm, 바르셀로나 피카소 미술관
- 피카소, 「시녀들 마르가리타 공주 (Infanta Margarita Maria)」, 1957, 캔버스에 유채, 100X81cm, 바르셀로나 피카소 미술관
- 피카소, 「작업하는 화가 (Painter working)」, 1963, 캔버스에 유채, 100X81cm, 바르셀로나 피카소 미술관
- 피카소, 「앉아있는 사람(Seated Man)」, 1969, 캔버스에 유채, 129X65cm, 바르셀로나 피카소 미술관
- 피카소, 「게르니카(Guernica)」, 1937, 캔버스에 유채, 349.3X776.6cm, 국립 소피아 왕비 예술센터

#특정 형식 없음
| 아메데오 모딜리아니
- 모딜리아니, 「젊은 견습생 (Le Jeune Apprenti)」, 1937, 캔버스에 유채, 100X65cm, 오랑주리 미술관
- 모딜리아니, 「폴 기욤의 초상화 (Paul Guillaume, Novo Pilota)」, 1916, 캔버스에 유채, 106X76cm, 오랑주리 미술관

#추상미술
| 몬드리안, 「뉴욕 (New York)」, 1942, 캔버스에 유채, 119.3X114.2cm, 퐁피두 센터

#표현주의
| 샤갈
- 샤갈, 「푸른 빛의 서커스 (Le Cirque bleu)」, 1950, 캔버스에 유채, 232.5X175.8cm, 샤갈 미술관
- 샤갈, 「파라다이스 (Le Paradis)」, 1961, 캔버스에 유채, 190X284cm, 샤갈 미술관
- 샤갈, 「모세와 불타는 가시떨기나무 (Moise devant le buisson ardent)」, 1960~1966, 캔버스에 유채, 195X312cm, 샤갈 미술관

#신조형주의
| 피트 몬드리안, 「뉴욕 (New York)」, 1942, 캔버스에 유채, 119.3X114.2cm, 퐁피두 센터

#다다이즘
| 마르셀 뒤샹, 「샘 (Fontaine)」, 1964, 혼합재료, 38X48X63.5cm, 퐁피두 센터

#초현실주의
| 미로
- 미로, 「사람(Personage)」, 1970, 청동, 200X120X90cm, 호안 미로 미술관
- 미로, 「자화상(Self-Portrait)」, 1960, 캔버스에 유채, 연필, 146X97cm, 호안 미로 미술관
- 미로, 「햇볕 속의 사람(Figure in front of the sun)」, 1968, 캔버스에 아크릭, 174X260cm, 호안 미로 미술관
- 미로, 「저주받은 인간의 희망 1,2,3 (The Hope of Condemned Man I, II, III)」, 1974, 캔버스에 아크릭, 267X351cm, 호안 미로 미술관
- 미로, 「하늘색의 금(The Gold of azure)」, 1967, 캔버스에 아크릭, 205X173cm, 호안 미로 미술관
- 미로, 「아침 별(Morning Star)」, 1940, 종이에 유성 파스텔, 38X46cm, 호안 미로 미술관
- 미로, 「태피스트리(Tapestry of the Fundacio)」, 1979, 황마, 삼, 면, 모, 750X500cm, 호안 미로 미술관
- 미로, 「아몬드 꽃 모형을 가지고 노는 한 쌍의 연인(Pair of Lovers Playing with Almond Blossom)」, 1975, 도장 합성수지, 300X160X140cm, 호안 미로 미술관
- 미로, 「도망치는 소녀(Young girl Escaping)」, 1967, 혼합 재료, 38X48X63.5cm, 호안 미로 미술관

◇사진 출처 및 참고문헌

〈사진출처〉
-본책
내셔널 갤러리 ⓒAnother Believer @Wikimedia Commons
테이트 모던 ⓒGiogo @Wikimedia Commons
테이트 브리튼 ⓒNessy-Pic @Wikimedia Commons
렘브란트 하우스(실내) ⓒSteven Lek @Wikimedia Commons
몬드리안 하우스 ⓒCiell @Wikimedia Commons
몬드리안 하우스 ⓒJelloe22 @Wikimedia Commons
몬드리안 하우스 ⓒMike Bink @Wikimedia Commons
오랑주리 미술관 ⓒHu nh Ph m So Ny's Album @Wikimedia Commons
오랑주리 미술관 ⓒSaiko @Wikimedia Commons
로댕 미술관 ⓒJean-Pierre Dalbéra @Wikimedia Commons
사쿤탈라 ⓒcouscouschocolat from Issy-Les-Moulineaux @Wikimedia Commons
마티스 미술관 ⓒtakato marui @Wikimedia Commons
샤갈 미술관 ⓒDiscoA340 @Wikimedia Commons
모네의 집 ⓒPhilippe Alès @Wikimedia Commons
모네의 집(실내) ⓒSchorle @Wikimedia Commons
모네의 집(주방) ⓒAvi1111 dr. avishai teacher @Wikimedia Commons
모네의 집(정원) ⓒMiguel Hermoso Cuesta @Wikimedia Commons
모네의 집(노란방) ⓒSchorle @Wikimedia Commons
에스파스 반 고흐 ⓒGzen92 @Wikimedia Commons
에스파스 반 고흐(정원) ⓒMikovari @Wikimedia Commons
카페 반 고흐 ⓒMichael Wittwer @Wikimedia Commons
오베르 쉬르 우아즈 교회 ⓒWapakk @Wikimedia Commons
반 고흐 무덤 ⓒChabe01 @Wikimedia Commons
반 고흐 테오무덤 ⓒChabe01 @Wikimedia Commons
라부씨 여관 ⓒChabe01 @Wikimedia Commons
스페인 피카소 미술관 ⓒTwyxx @Wikimedia Commons
구엘 공원 ⓒJorge Franganillo @Wikimedia Commons
구엘 공원 ⓒMarrovi @Wikimedia Commons
카사 바트요 ⓒtato grasso @Wikimedia Commons
카사 바트요 ⓒSara Terrones @Wikimedia Commons
카사 바트요 ⓒtato grasso @Wikimedia Commons
카사 바트요 ⓒSara Terrones @Wikimedia Commons
카사 밀라 ⓒThomas Ledl @Wikimedia Commons
사그라다 파밀리아 ⓒEnric @Wikimedia Commons
보르게세 미술관 ⓒI, Alejo2083 @Wikimedia Commons
다빈치 생가 ⓒJordiferrer @Wikimedia Commons
레오나르도다빈치박물관 ⓒSailko @Wikimedia Commons
산타마리아델레그라치에교회 ⓒLorenzo Fratti @Wikimedia Commons
- 워크북
콩코르드 광장 © Jorge Royan / http://www.royan.com.ar
노트르담 대성당 ⓒDXR / Daniel Vorndran @Wikimedia Commons
국립 소피아 왕비 예술센터 ⓒZarateman @Wikimedia Commons
에스파냐 광장 ⓒFred Romero @Wikimedia Commons
몬주익성 ⓒAd Meskens @Wikimedia Commons
카탈루냐 음악당 ⓒTudoi61@Wikimedia Commons
두오모 © Marie-Lan Nguyen @Wikimedia Commons

〈참고문헌〉
이용규 외, 『90일 밤의 미술관』, 동방북스, 2022
이혜준 외, 『90일 밤의 미술관: 루브르 박물관』, 동방북스, 2021
김덕선 외, 『90일 밤의 미술관: 이탈리아』, 동방북스, 2022
서정욱, 『1일 1미술 1교양』, 큐리어스, 2020
김영숙, 『루브르 박물관에서 꼭 봐야 할 그림 100』, 휴머니스트, 2022
김영숙, 『오르세 미술관에서 꼭 봐야 할 그림 100』, 휴머니스트, 2021
김영숙, 『우피치 미술관에서 꼭 봐야 할 그림 100』, 휴머니스트, 2022
김영숙, 『프라도 미술관에서 꼭 봐야 할 그림 100』, 휴머니스트, 2022
김영숙, 『내셔널 갤러리에서 꼭 봐야 할 그림 100』, 휴머니스트, 2022
김영숙, 『바티칸 미술관에서 꼭 봐야 할 그림 100』, 휴머니스트, 2022
김영애, 『나는 미술관에 간다』, 마로니에북스, 2021
이주헌, 『50일간의 유럽 미술관 체험 1,2』, 학고재, 2015
최상운, 『파리 미술관 산책 플러스』, 북웨이, 2017

◇ 참고 사이트

〈영국〉
내셔널 갤러리 https://www.nationalgallery.org.uk/
테이트 모던 https://www.tate.org.uk/visit/tate-modern
테이트 브리튼 https://www.tate.org.uk/visit/tate-britain
코톨드 갤러리 http://courtauld.ac.uk/gallery
영국 박물관 https://www.britishmuseum.org/

〈네덜란드〉
반 고흐 미술관 https://www.vangoghmuseum.nl/
암스테르담 국립미술관 https://www.rijksmuseum.nl/
렘브란트 하우스 http://www.rembrandthuis.nl/
몬드리안 하우스 http://www.mondriaanhuis.nl/

〈프랑스〉
루브르 박물관 https://www.louvre.fr/
오르세 미술관 https://www.musee-orsay.fr/
오랑주리 미술관 https://www.musee-orangerie.fr/
로댕 미술관 http://www.musee-rodin.fr/
피카소 미술관 http://www.museepicassoparis.fr/
퐁피두 센터 https://www.centrepompidou.fr/
MAMAC https://www.mamac-nice.org/
마티스 미술관 https://www.musee-matisse-nice.org/
마르크 샤갈 미술관 https://musees-nationaux-alpesmaritimes.fr/chagall/
모네의 정원과 집 http://fondation-monet.com/
카페 반 고흐 https://www.restaurant-cafe-van-gogh-arles.fr/
고흐의 집 http://www.maisondevangogh.fr/
오베르 쉬르 우아즈 교회 http://www.auvers-sur-oise.com/content/heading907/content2636.html
니스 https://tresors.nice.fr

〈스페인〉
프라도 미술관 https://www.museodelprado.es/
미로 미술관 https://www.fmirobcn.org/es/
카탈루냐 미술관 https://www.museunacional.cat/
피카소 미술관 http://www.museupicasso.bcn.cat/
구엘 공원 https://parkguell.barcelona/
카사 바트요 https://www.casabatllo.es/
카사 밀라 https://www.lapedrera.com/es
사그라다 파밀리아 성당 https://sagradafamilia.org/

〈이탈리아〉
우피치 미술관 https://www.uffizi.it/gli-uffizi
보르게세 미술관 https://galleriaborghese.beniculturali.it/
아카데미아 미술관 http://www.galleriaaccademiafirenze.it/
레오나르도 다 빈치 생가와 박물관 http://www.museoleonardiano.it/
산타 마리아 델레 그라치에 교회 http://legraziemilano.it/

〈바티칸 시국〉
바티칸 미술관 http://www.museivaticani.va/content/museivaticani/it.html
산 피에트로 대성당 https://www.vatican.va/various/basiliche/san_pietro/index_it.htm

〈미술 백과〉
네이버 지식백과(www.nvaer.com)

우리 아이 첫 유럽 미술관 여행

펴낸날	초판1쇄 인쇄 2022년 11월 11일
	초판1쇄 발행 2022년 11월 17일

지은이　송지현
펴낸이　최병윤
편집자　이우경
펴낸곳　리얼북스
출판등록　2013년 7월 24일 제2020-000041호
주소 서울시 마포구 월드컵로10길 28, 202호
전화 02-334-4045 팩스 02-334-4046

종이 일문지업
인쇄 수이북스

ⓒ송지현
ISBN 979 11 91553 46 8 04600
　　　979 11 91553 45 1 04600(세트)
가격 16,000원